普通高等教育动画类专业系列教材

动漫产业分析与衍生品开发
（第二版）

余春娜　安　娜　编著

清华大学出版社
北　京

内容简介

本书阐述了动漫产业兴起与发展的过程，详细介绍了动画与漫画的起源、发展和传播，对中西方动漫行业的发展状况进行全方位分析，并且展望了动漫产业未来的发展前景。书中以产业媒介为研究重点，阐明了各类媒介的属性特征及其在不同发展时期的定位。此外，本书对动漫产业及衍生品开发从起源到发展，以及在传播过程中所形成的消费市场展开了细致的讨论，分析了消费人群对动漫衍生品的需求及衍生品产业与社会其他行业的关系。

本书可作为高等院校动画、漫画、动漫设计、动漫制作等相关专业的教材，也适用于从事动漫制作、影视制作等工作的人员阅读参考。

本书封面贴有清华大学出版社防伪标签，无标签者不得销售。

版权所有，侵权必究。举报：010-62782989，beiqinquan@tup.tsinghua.edu.cn。

图书在版编目(CIP)数据

动漫产业分析与衍生品开发 / 余春娜，安娜编著. — 2版. — 北京：清华大学出版社，2023.10
普通高等教育动画类专业系列教材
ISBN 978-7-302-64068-4

Ⅰ. ①动⋯ Ⅱ. ①余⋯ ②安⋯ Ⅲ. ①动画片－产业发展－高等学校－教材 Ⅳ. ①J954

中国国家版本馆CIP数据核字(2023)第128665号

责任编辑：李　磊
封面设计：杨　曦
版式设计：思创景点
责任校对：成凤进
责任印制：丛怀宇

出版发行：清华大学出版社
网　　址：http://www.tup.com.cn，http://www.wqbook.com
地　　址：北京清华大学学研大厦A座
邮　　编：100084
社 总 机：010-83470000
邮　　购：010-62786544
投稿与读者服务：010-62776969，c-service@tup.tsinghua.edu.cn
质 量 反 馈：010-62772015，zhiliang@tup.tsinghua.edu.cn

印 装 者：小森印刷（北京）有限公司
经　　销：全国新华书店
开　　本：185mm×250mm（附小册子1本）
印　　张：10.5
字　　数：272千字
版　　次：2016年1月第1版　2023年10月第2版
印　　次：2023年10月第1次印刷
定　　价：69.80元

产品编号：089821-01

普通高等教育动画类专业系列教材
编委会

主　编
余春娜
天津美术学院影视与传媒
艺术学院
副院长、教授

副主编
高　思

编　委(排名不分先后)
韩永毅
段天然
安　娜
李　毅
张茫茫
杨　诺
白　洁
刘晓宇
潘　登
王　宁
张乐鉴
张　轶
索　璐

专家委员

鲁晓波	清华大学美术学院	原院长、教授
王亦飞	鲁迅美术学院影视动画学院	院长
周宗凯	四川美术学院影视动画学院	院长
薛　峰	南京艺术学院传媒学院	院长
史　纲	西安美术学院影视动画系	系主任
韩　晖	中国美术学院动画艺术系	系主任
余春娜	天津美术学院影视与传媒艺术学院	副院长
郭　宇	四川美术学院动画艺术系	系主任
邓　强	西安美术学院影视动画系	副系主任
陈赞蔚	广州美术学院国家一流动画专业建设点	负责人
张茫茫	清华大学美术学院	教授
于　瑾	中国美术学院动画艺术系	教授
薛云祥	中央美术学院动画艺术系	教授
杨　博	西安美术学院影视动画系	副教授
段天然	中国人民大学数字人文研究中心	研究员
叶佑天	湖北美术学院影视动画学院	教授
陈　曦	北京电影学院动画学院	教授
林智强	北京大呈印象文化发展有限公司	总经理
姜　伟	北京吾立方文化发展有限公司	总经理

丛书序

　　动画专业是一个复合性、实践性、交叉性很强的专业，其教材的质量在很大程度上影响着教学的质量。动画专业的教材建设是一项具体的常规性工作，是一个动态和持续的过程。党的二十大报告指出："教育是国之大计、党之大计。培养什么人、怎样培养人、为谁培养人是教育的根本问题。"本套教材坚持"加强基础学科、新兴学科、交叉学科建设，加快建设中国特色、世界一流的大学和优势学科"这一教育发展方向，以优化课程体系、强化实践教学、创新动画人才培养模式为目标，在深入调查、研究的基础上，基于学科创新、机制创新和教学模式创新的思维进行编写，并结合实际应用建立了极具针对性与系统性的学术体系。

　　动画艺术以其独特的表达方式正逐渐占领艺术表达的主体位置，成为艺术创作的重要组成部分，对艺术教育的发展起着举足轻重的作用。动画技术的快速发展给动画教育带来了挑战，面对教材内容滞后、传统动画教学方式与培训机构思维方式趋同等问题，如何打破教学理念上的瓶颈，建立真正与美术院校动画人才培养目标相契合的教学模式，是我们面临的新课题。在这种情况下，迫切需要开展能够适应动画专业发展的教材改革与编写工作。

　　高水平的动画教材无疑对增强学生的专业素养有非常重要的作用，但目前供高等院校动画专业使用的动画基础书籍比较少，大部分是没有院校背景的培训机构编写的软件类书籍，内容单一，重视命令的直接使用而不重视命令与创作的逻辑关系，无法满足高等院校动画专业的教学需求，也缺乏工具模块的针对性和理论上的系统性。针对这些情况，在编写本系列教材的过程中，编写人员在各层面深入实践，进行有利于提升教材质量的资源整合，初步集成了动画专业优秀的教学资源、核心动画创作教程、最新计算机动画技术、实验动画观念、动画原创作品等，形成了多层次、多功能、交互式的教、学、研资源服务体系，使教材成为辅助教学的最有力手段。同时，在教材的管理上针对动画制作技术发展速度快的特点，保持知识的及时更新和扩展，进一步增强了教材的针对性，突出创新性和实验性，加强了创意、实验与技术课程的整合协调，注重培养学生的创新能力、实践能力和应用能力。本系列教材根据美术类专业院校的实际需要，不断改进内容和课程体系，实现人才培养的知识、能力和素质结构的落实，构建综合型、实践型、实验型、应用型教材体系，加强实践性教学环节规范化建设，形成完善的实践性课程教学体系和实践性课程教学模式，促进实际教学中的核心课程建设。

　　依照动画创作的特性，本系列教材的内容分为前期、中期、后期三部分。教材编写过程中，系统地规划教材之间的衔接关系，整体思路明确，强调团队合作，分阶段按模块进行，内容上注重审美、观念、文化、心理和情感的表达。通过对本系列教材的学习，帮助学生厘清动画创作的目的，进而引导学生思考选择什么手段进行动画创作，加深学生对动画艺术创作的理解，去除创作中的盲目性、表面化，为学生提供动画创作的方式和经验，开阔学生的视野和思维，为学生的创作提供多元思路，引发他们对作品意义的讨论和分析，使学生明确创作意图并能够选择恰当的表达方式创作出好的动画作品。

　　本系列教材根据党的二十大报告提出的"实施科教兴国战略，强化现代化建设人才支撑"，以"坚持教育优先发展、科技自立自强、人才引领驱动，加快建设教育强国、科技强国、人才强国，坚持为党育人、为国育才，全面提高人才自主培养质量"为

原则,进行全面、立体的知识理论分析,引导学生建立动画视听语言的思维和逻辑,将知识和创作有机结合起来,进一步提高学生的创新实践能力和水平,强化学生的创新意识,通过对动画创作的全面学习,培养学生宽阔的视野、良好的知识架构、娴熟的创作技能。

本系列教材结合动画艺术专业的教学特点,分步骤、分层次、有针对性地对各教学环节进行规划和安排。在编写动画创作各项基础内容的过程中,对之前的教学效果进行分析,总结以往教学过程中的问题,进一步整合资源,调整模块,扩充内容,同时引入先进的创作理念,积极与一流动画创作团队进行交流与合作,通过有针对性的项目练习进行教学实践。

此外,教材编写组积极探索动画教学新思路,针对动画专业的新发展和新挑战,与专家、学者开展动画基础课程的研讨,重点讨论、研究动画教学过程中的专业建设创新与实践,并进行教材的改革与实验,目的是使学生在熟悉动画创作流程的基础上,能够体验如何在具体的动画制作中把控作品的风格、节奏、成片质量等,从而切实提高学生实际分析问题与解决问题的能力。

在新媒体环境下,我们更要与时俱进,甚至使高校动画的科研起到带动产业发展的作用。本系列教材的编写从创作实践经验出发,旨在通过对产业的深入分析及对业内动态发展趋势的研究,推动动画表现形式的扩展,以此带动动画教学观念的创新,将成果应用到实际教学中,实现观念、技术与世界接轨,帮助学生打开视野、开拓思维,达到观念上的突破和创新。就目前教材呈现的观念和技术形态而言,意义在于把最新的理念和技术应用到动画的创作中,为动画艺术的表现方式提供更多的空间,开拓了崭新的领域,同时打破思维定式,提倡原创精神,起到引领示范作用,能够服务于动画的创作与专业的长足发展。

要实现中国动画跨入世界先进的动画创作行列的目标,那么教育与科技必先行,希望通过这种研究方式,为中国动画的创作起到积极的推动作用。

余春娜

天津美术学院影视与传媒艺术学院

副院长、教授

前言

　　动漫产业是资金、科技、知识和劳动密集型的文化产业，涵盖动画片、漫画书、报刊、电影电视、音像制品等动漫产品的开发和生产。随着计算机与网络技术的发展，动漫产业依托数字技术，衍生出游戏制作、影视特效、多媒体网络、互动交互娱乐、主题公园及相关产品等新的产业领域。现在，以动漫为核心的数字娱乐产业，以及派生的制造业、教育培训产业和软件业得到史无前例的发展。

　　党的二十大报告提出"加快构建新发展格局，着力推动高质量发展"的奋斗目标。动漫产业作为近些年我国大力发展的新兴产业，得到了各方的高度重视与大力扶持。动漫产业的研发基础日益雄厚，动画制作、网络游戏、多媒体展览展示等相关的多媒体产业与数字娱乐业正在形成和壮大。在国家政策的支持下，在良好的市场前景和大规模的需求促进下，各地加快了动漫产业及产业教育的开发力度，扶持政策相继出台，为动漫行业的发展提供了有力的支持和良好的环境。如今，动漫产业已经成为我国文化经济发展中的重要组成部分，与互联网的融合呈现欣欣向荣的态势。

　　目前，从我国的动漫产业发展情况来看，产业仍处于增长期，虽然动漫制作机构不断大量涌现，但仍无法满足市场需求。我们要清醒地认识到，动漫产业中优秀的创意人才还比较匮乏，专业技术型人才稀缺，懂动画创作又懂市场经营的复合型人才则更少。本书贯彻党的二十大报告提出的"教育、科技、人才是全面建设社会主义现代化国家的基础性、战略性支撑。必须坚持科技是第一生产力、人才是第一资源、创新是第一动力，深入实施科教兴国战略、人才强国战略、创新驱动发展战略，开辟发展新领域新赛道，不断塑造发展新动能新优势"的指导方针，对整个产业的发展进行一定的梳理、分析和思考。如何培养优秀的动漫人才，促进产业的优质、快速、高效、

良性发展，是本书主要探讨和力求解决的问题。

为了便于学生学习和教师开展教学工作，本书提供立体化教学资源，包括教案、教学大纲、PPT教学课件和题库答案，并附赠"动漫产业发展年代表"，读者可扫描右侧二维码获取。

教学资源

本书由余春娜、安娜编著，在成书过程中张乐鉴、孙雨欣、单佳琪、何雨琪、胡天远、张鸣越、来楚菲、王怀天、张辉、张诚轩、刘方舟、黄湘怡、齐梦媛、高云鹤、刘昱豪、周婧、付瑞博也参与了编写工作。

由于受作者水平所限，书中难免存在疏漏和不足之处，恳请广大读者批评指正。

编 者

2023.6

目录

第1章 动漫产业的起源

1.1 动画产业的兴起与发展 ·· 2
 1.1.1 动画成为产业的基础要素 ···························· 2
 1.1.2 动画成为产业的特殊属性 ···························· 6
 1.1.3 动画产业的运作模式 ································ 7
 1.1.4 动画产业化发展过程 ································ 8

1.2 漫画产业的兴起与发展 ·· 9
 1.2.1 漫画成为产业的基础要素 ···························· 10
 1.2.2 漫画成为产业的特殊属性 ···························· 12
 1.2.3 漫画产业的运作模式 ································ 13
 1.2.4 漫画产业化发展过程 ································ 14

1.3 漫画产业、动画产业与文化产业的关系 ······················· 15
 1.3.1 漫画产业与动画产业的关系 ·························· 15
 1.3.2 动画产业与文化产业的关系 ·························· 17
 1.3.3 漫画产业与文化产业的关系 ·························· 18

第2章 动漫产业的发展

2.1 中国动漫产业的发展 ·· 20
 2.1.1 中国动漫产业政策的发展 ···························· 20
 2.1.2 中国动漫产业模式的发展 ···························· 27

2.2 外国动漫产业的发展 ·· 30
 2.2.1 美国动漫产业模式的发展 ···························· 31
 2.2.2 日本动漫产业模式的发展 ···························· 35
 2.2.3 美日动漫产业模式对于中国动漫产业的借鉴意义 ········ 37

2.3 动漫产业多元化发展 ·· 40
 2.3.1 动漫产业的全球化发展 ······························ 40
 2.3.2 动画产业的跨领域合作 ······························ 43
 2.3.3 漫画产业的跨领域合作 ······························ 45
 2.3.4 动漫产业与虚拟现实技术的融合 ······················ 48

第3章 动漫产业的推广媒介

3.1 纸媒介 ……………………………………………………………… 53
　　3.1.1 传统纸媒漫画的发展过程 ……………………………… 53
　　3.1.2 传统纸媒漫画的特点 …………………………………… 54
　　3.1.3 传统纸媒漫画发展的局限性 …………………………… 55
　　3.1.4 新时代纸质漫画的营销与推广 ………………………… 56

3.2 电视媒介 …………………………………………………………… 57
　　3.2.1 电视动漫的发展过程 …………………………………… 57
　　3.2.2 电视动漫的特点 ………………………………………… 61
　　3.2.3 电视动漫发展的局限性 ………………………………… 63
　　3.2.4 电视动漫的营销与推广 ………………………………… 64

3.3 影院媒介 …………………………………………………………… 65
　　3.3.1 影院动漫的发展过程 …………………………………… 66
　　3.3.2 影院动漫的特点 ………………………………………… 70
　　3.3.3 影院动漫发展的局限性 ………………………………… 71
　　3.3.4 影院动漫的营销与推广 ………………………………… 72

3.4 数字及互联网媒介 ………………………………………………… 73
　　3.4.1 数字互联网动漫的发展过程 …………………………… 73
　　3.4.2 数字互联网动漫的特点 ………………………………… 75
　　3.4.3 数字互联网动漫发展的局限性 ………………………… 77
　　3.4.4 数字互联网动漫的营销与推广 ………………………… 78

第4章 中国动漫产业在数字经济环境中的创新

4.1 数字经济环境下的中国动漫产业 ………………………………… 81
　　4.1.1 中国动漫产业在数字经济环境中的发展 ……………… 82
　　4.1.2 中国动漫产业在数字经济环境中的优势 ……………… 82
　　4.1.3 中国动漫产业在数字经济环境中的影响力 …………… 85

4.2 中国动漫产业在数字化技术中的融合与创新 …………………… 85
　　4.2.1 数字化技术与中国动漫产业的融合 …………………… 86
　　4.2.2 中国动漫产业在数字化技术中的创新 ………………… 87
　　4.2.3 以数字化技术搭建虚拟空间的动漫产业 ……………… 88

4.3 中国动漫产业在数字经济环境中的发展模式 …………………… 90
　　4.3.1 中国动漫产业与传统文化的融合 ……………………… 90
　　4.3.2 围绕动漫IP促进中国动漫产业发展 …………………… 92
　　4.3.3 多产业互通联合发展 …………………………………… 93
　　4.3.4 动漫结合的新形态摸索 ………………………………… 94

第 5 章 动漫产业的衍生产品

5.1 动漫衍生产品概述 ··· 96
 5.1.1 动漫衍生品的起源 ·· 96
 5.1.2 动漫衍生品的概念 ·· 97
 5.1.3 动漫衍生品的特点 ·· 97
 5.1.4 动漫与动漫衍生品的关系 ··································· 99
5.2 实体动漫衍生品 ·· 100
 5.2.1 实体动漫衍生品概述 ······································· 100
 5.2.2 实体动漫衍生品的应用 ····································· 102
5.3 虚拟动漫衍生品 ·· 106
 5.3.1 虚拟动漫衍生品概述 ······································· 107
 5.3.2 虚拟动漫衍生品的应用 ····································· 107
5.4 动漫衍生品市场的发展 ··· 109
 5.4.1 动漫衍生品市场体系 ······································· 109
 5.4.2 动漫衍生品市场的多元化发展 ······························· 110
 5.4.3 动漫产业文化与动漫衍生品市场的关系 ······················ 113
 5.4.4 动漫产业文化对动漫衍生品市场的影响 ······················ 115

第 6 章 动漫衍生品的创新、开发与推广

6.1 动漫衍生品的创新 ·· 118
 6.1.1 国外动漫衍生品 ··· 118
 6.1.2 中国动漫衍生品 ··· 122
6.2 动漫衍生品开发 ·· 127
 6.2.1 动漫产业实体衍生品的开发 ································· 128
 6.2.2 动漫产业虚拟衍生品的开发 ································· 133
6.3 动漫衍生品的推广平台 ··· 135
 6.3.1 线下实体销售平台 ··· 135
 6.3.2 线上网络媒体平台 ··· 137

第7章 中国动漫衍生品产业的发展与展望

7.1 中国动漫衍生品产业发展历程 …………………………… 142
 7.1.1 中国动漫衍生品早期尝试 …………………………… 142
 7.1.2 中国动漫衍生品产业中期探索 ……………………… 143
 7.1.3 现阶段中国动漫衍生品遇到的困难与机遇 ………… 144
 7.1.4 中国动漫衍生品产业品牌意识的打造 ……………… 144

7.2 中国动漫衍生品产业的发展 …………………………………… 145
 7.2.1 中国动漫衍生品产业发展的现状 …………………… 145
 7.2.2 中国动漫衍生品产业发展有待完善的问题 ………… 146
 7.2.3 中国动漫衍生品产业发展的优势 …………………… 147

7.3 中国动漫衍生品产业对动漫文化的影响 ……………………… 149
 7.3.1 中国动漫衍生品产业与动漫文化的关系 …………… 149
 7.3.2 中国动漫衍生品产业对动漫文化的影响 …………… 150
 7.3.3 中国动漫文化存在的问题 …………………………… 150
 7.3.4 中国动漫文化如何更好地发展 ……………………… 151

7.4 中国动漫衍生品产业未来展望 ………………………………… 153
 7.4.1 中国动漫衍生品产业发展趋向专业化 ……………… 153
 7.4.2 中国动漫衍生品产业的动漫形象建设 ……………… 153
 7.4.3 中国动漫衍生品产业国际竞争力的提升 …………… 154
 7.4.4 中国动漫衍生品产业发展文化精品化 ……………… 154

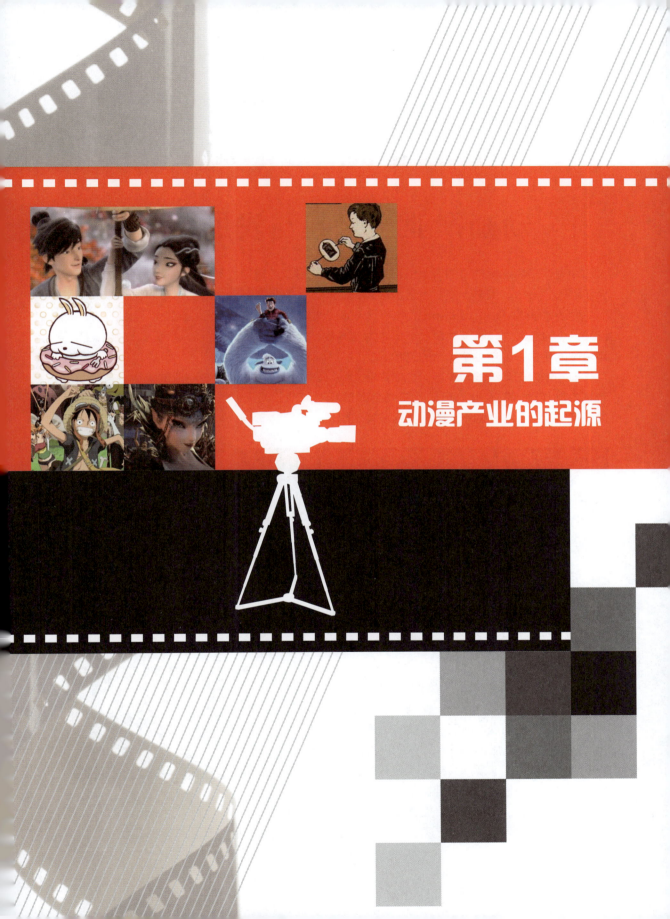

第1章
动漫产业的起源

动漫产业是指以"创意"为核心，以动画和漫画为表现形式的新兴文化产业。作为现代科技与文化相结合的产物，动漫产业已成为目前最热门的产业之一，被誉为21世纪知识经济的核心产业。

本章主要讲述动画和漫画产业的兴起与发展，以及二者与文化产业的关系。

1.1 动画产业的兴起与发展

动画，是将逐帧拍摄的对象以连续播放的方式形成的影像。动画是一门综合性艺术，包含了绘画、音乐、摄影、文学等艺术形式。

动画的英文为animation，此单词来源于拉丁文字根anima，意为"灵魂"。动词animate的含义为"赋予生命"，引申为使某物活起来的意思。因此，动画可以被定义为使用绘画的手法，创造生命运动的艺术。

近些年来，动画成为炙手可热的产业之一，学习甚至是进入动画行业的人也越来越多。想成为制作动画的专业人员，就要先全面了解动画产业的具体情况，本节从动画的起源开始，带领读者了解动画产业的兴起与发展过程。

1.1.1 动画成为产业的基础要素

1. 动画产业的起源

1) 手翻书

手翻书兴起于16世纪，是最原始的动画形式，也称为翻书动画（见图1-1）。手翻书是将表情和动作相近的人物绘制于书页的边缘，通过书页的翻动，利用视觉残留现象，使看到的静止画面产生动态效果，其原理与动画的概念极为相似。

图1-1 手翻书

2) 幻盘

1824年，英国人约翰·A.帕瑞思发明了幻盘（见图1-2），最初的幻盘是由一个硬纸圆盘和两条绳子组成的，圆盘的一面画了一只鸟，另外一面画了一个空笼子，当拉动两侧的绳子使圆盘旋转时，鸟在笼子里出现了。它的原理来源于同年出版的《移动物体的视觉暂留现象》一书中所提的观点："视网膜被光线刺激后，人脑中产生的视觉在光线刺激消失后仍会保留一段时间，当刺激连续且迅速出现时，视觉图像会重叠起来，形象便成为连续进行的了。"那时，市面上还出现了不同主题的幻盘，如"骑马师与马""舞女与舞伴"等，幻盘风靡一时。

图1-2 幻盘

3) 诡盘

诡盘也称为费纳奇镜,1832年,比利时物理学家约瑟夫·普拉托和奥地利大学教授丹普佛尔利用"视像残留"原理先后发明了诡盘(见图1-3)。诡盘由固定在一根轴上的两块圆形硬纸盘构成,在前面纸盘的圆周中间刻上一定数目的空格,在后面纸盘上绘制连续的动作画面,用手旋转后面的纸盘,透过空格观看,可以使静止的分解图像产生动感。

4) 走马盘

1834年,英国人霍尔纳发明了走马盘(见图1-4)。它是将一系列画片画在一个转筒中的一条狭窄纸带上,当转盘开始转动后,透过孔隙可以看到运动中的画片。走马盘是动画的雏形。

图1-3 诡盘

图1-4 走马盘

5) 活动视镜

1876年,埃米尔·雷诺在转盘活动影像镜和走马盘的基础上,设计了活动视镜(见图1-5)。该设计用12面镜子拼成圆鼓,彩色的图片条装在其中,当转盘旋转的时候,会反射出每一幅图片。不需要复杂的机械装置,图片条展现了清晰、明亮、不失真的动画效果,并且没有抖动。活动视镜的发明使雷诺被视为动画片的创始人。

6) 妙透镜

1888年,一部连续画片的记录仪器诞生于爱迪生实验室。起因是托马斯·爱迪生想为自己新发明的留声机配上画面,但他并未采用投影的方式,而是先在卡片上将图像处理好,然后显示在妙透镜上。妙透镜可以说是机械化的手翻书,以一套手摇杆和机械轴心带动一盘册页,使图像或影像的长度延伸,产生丰富的视觉效果。

图1-5 活动视镜

7) 活动电影机

1894年,卢米埃尔兄弟开始了对于电影机的研发工作,他们在实验中曾应用杭勃罗欧偏心轮和里昂制造的爱迪生型胶片制成一架"连续摄影机"。从1895年3月经过多次公开表演后,卢米埃尔兄弟多次改进设备,研制出"活动电影机",这是一种既能够摄影,又可以作为放映机和洗印机的仪器。设备技术的完善和影片主题的新颖,使卢米埃尔兄弟的这一发明

超越其他一切竞争者的机器,获得了世界性的胜利。由"活动电影机"这一名词及由此转化来的Cinema、Cine、Kino等名词普及世界的大部分地区,成为一种代表性的名词。

8) 赛璐珞胶片

1915年,美国人伊尔·赫德发现了透明的赛璐珞片(见图1-6),并用它来代替动画纸进行动画片的制作。从此动画制作者不用在每一张动画纸上重复描绘背景,从而建立了动画片工业的技术基础。赛璐珞动画的基本原理为:将动画分成"动"和"静"两部分。"静"的部分不需要添加复杂的动画及频繁改变颜色,可画在不透明的纸上当作背景。"动"的部分需要添加动作并反复修改,因此画在半透明的赛璐珞胶片上作为前景。一部赛璐珞动画的制作,就是把画在纸上的静态背景及画在赛璐珞胶片上的动态前景叠加在一起拍摄出来,因此在较为早期的动画中,人物和背景之间的颜色会有比较明显的差异。

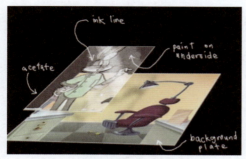

图1-6 赛璐珞片

2. 动画产业的构成要素

动画是动画产业的核心,动画内容是动画产业的基础结构。因此,合理化的、高度市场化的动画产业结构必须以健康的动画产品结构为基础。

1) 狭义的动画产业结构

动画产业结构从狭义的角度来看,包括内容产品、直接产品、间接产品等合理化的动画产品结构。

(1) 动画内容产品。动画产品的核心便是动画内容产品,它是开发直接动画产品和间接动画产品的基础。动画内容产品包括手机动画、电视动画、网络动画、动画电影等。

(2) 动画直接产品。动画直接产品是动画内容产品的衍生,如由动画衍生出的图书、音乐、形象等直接产品。此外,图书还可以衍生出剧本、分镜、造型、概念等类型。

(3) 动画间接产品。动画间接产品是指以授权等形式与其他产业合作而生产出的产品。例如,品牌联名服装、主题乐园、玩偶等。

高度市场化的动画产品结构,是指动画企业在产品开发过程中需要以合理化的动画产品结构为基础,步骤是生产制作动画内容产品,开发动画直接产品、动画间接产品。

2) 广义的动画产业结构

动画产业结构从广义的角度来看,由融资、创作、发行、传播、衍生品开发销售等活动组成,最终目的是收益最大化。

(1) 动画的资本运营。动画产业因其回收周期长及投资较大,在动画产品的制作方面以及播出环节就需要大量资金,是资本密集型产业,若无足够的资金支撑则动画产业链无法延续。因此,资金往往是影响动画产业发展的重要因素,融资活动就成为动画产业最为关键的一步,也是第一步。除了自有资金以外,动画产品的资金来源还包含金融机构、投资机构、证券市场、产业基金、私人资本等。

(2) 动画内容的创作。动画产业是内容产业,发展动画产业的基础和根本是动画作品,

因此动画产业链的核心是生产与制作。动画内容的生产制作包括选题开发、制作前期、制作中期、制作后期四个部分。

（3）动画的发行。动画产品的发行是指在动画产品完成后到被观众消费前这一时段内诸多事项的总称。发行是动画产业将产品推向市场的第一步。

（4）动画媒体传播。检验动画产品是否能够赢得市场的关键在于动画的播出，动画的播放渠道多种多样，包括但不限于电影院、电视、录像带、DVD光碟、网络等。

（5）动画衍生品开发销售。动画产业链的最后环节是动画衍生品，衍生品不仅能帮助宣传动画作品，还能获取利益。由于动画产业的周期性长，所以动画衍生品往往能够创造巨大的收益，其开发销售的成败是动画产业收益的最为重要的一环，也是产业实现市场价值的重要组成部分。

3．动画产业的生产要素

生产要素对于各国动画产业的国际竞争力有重要的影响。动画产业的生产要素，主要包括动画的脚本、故事、形象、制作技术，以及动画的制作人才等。

1）动画内容与形象

动画产业的核心是成功的动画内容与生动有趣的动画形象，当动画的内容越贴近消费者心理需求时，竞争力也就越强，商业化也就越容易获得成功。

动画以文化为依托，文化也是动画创作的基石。中华文化源远流长，中国拥有丰富的文化资源，在历史的长河中我们不断吸取外来的文化，取其精华，去其糟粕，且始终保持着文化的独立性。在融合文化的过程中，我们又不断向外输出文化，对世界文化做出了卓越的贡献。我国悠久的历史孕育了丰富的神话故事、诗歌、文献、民间戏曲、绘画、雕塑等，这些都成为动画内容与动画形象滋生的土壤。但是，运用传统文化资源并不能生搬硬套，应该改变思维定式，突破思维局限，在历史文化背景下进行二度创作。例如，近几年的动画电影《白蛇：缘起》（见图1-7）与《白蛇2：青蛇劫起》（见图1-8），就是对传统民间故事《白蛇传》进行改编，顺应时代潮流，加入当下较为流行的元素进行二次创作，是我国动画产业中较为有益的实践。

图1-7　动画《白蛇：缘起》画面

图1-8　动画《白蛇2：青蛇劫起》画面

曾经辉煌的中国动画作品中的形象，如《阿凡提的故事》中幽默机智的阿凡提、《猪八戒吃西瓜》中憨厚贪吃的猪八戒、《黑猫警长》中机智勇敢的黑猫警长与狡猾的老鼠，给我国一代又一代的青少年留下了美好回忆。另外，取材于《木兰辞》中"木兰替父从军"的故事经美国迪士尼开发制作，成为迪士尼经典动画形象。由此可看出，在动画产业

的文化开发与利用上,我国若能够有效地开发利用丰富的文化资源,那么动画实力将会突飞猛进。

2) 动画制作人才的培养

动画产业是内容产业,是一个关于文化开发的庞大而复杂的系统工程,它的核心竞争力便是知识型人才和人力资源储备。因此,动画产业需要不同层次的人才,人力资源成为动画产业发展的基本立足点。

就动画产业核心人才和辅助型人才而言,大致可以细分为以下几类:

(1) 策划和剧本创作类人才,负责设计动画片和漫画的主题、内容和形象;
(2) 制作类人才,负责动画作品的制作;
(3) 技术研发类人才,负责使用技术手段实现创意;
(4) 经营管理类人才,负责动画产品的开发和管理,并且负责运营、管理整个动画企业;
(5) 营销类人才,负责动画产品及衍生品的市场开拓和销售工作。

在这些人才中,最重要的是策划和剧本创作类人才,他们负责创造出一个生动鲜明的动画形象,构思引人入胜的剧本。

1.1.2　动画成为产业的特殊属性

在新兴的文化产业中,动画是创新性强、对高科技的依赖性强、对日常生活渗透直接、对相关产业带动性广,并且增长较快、发展潜力巨大的产业之一。动画成为产业的特殊属性在于其市场需求广、周边产业发展潜力大、内部竞争激烈、发展机会多。

1. 市场需求

市场需求条件是决定产业竞争优势的关键因素。迈克尔·波特提出,一个产业的市场需求状况是该产业发展的动力。

中国具有巨大的动画产业市场潜力,数据显示中国人口中有38.46%是动画产品的消费者,中国也是全世界最大的动画消费市场之一。目前,中国的动画市场发展空间还未被充分释放,源源不断的市场需求将刺激动画产业持续发展。

中国动画的受众广泛,青少年对动画十分喜爱,在4.5亿的青少年中,影视动画节目的观众大概在1亿人以上,这与中国的历史和文化背景有着密切的关联。社会环境是动画艺术的土壤,在我国动画早已不仅仅是儿童的节目,而是针对不同年龄段的受众群体有着相对应的动画作品,动画在当代已经成为一种消费文化,影响着人们的生活,因此中国动画作品的社会基础非常广泛。未来,当中国经济发展进入工业化中后期,人民的消费能力也会日益提升,年轻一代的消费者因长期受到动画产品的影响,会养成消费动画产品的习惯,这也将进一步扩大动画产品的需求,对于中国的动画企业来说是发展的良机。

2. 周边产业

发展动画产业需要相关产业的大力扶持,如动画片的播出需要电视传媒业的支持,网络动画作品需要IT业的支持。中国的出版业、传媒业、IT业经过不断地发展,已经在国

民经济中占据重要地位，动漫产业的发展离不开这些相关产业的扶持。

动画产业中大部分收入来自衍生产品，如图书、玩具、游戏、文具、服装、食品等动画衍生产品。中国动画产业发达地区都普遍拥有传统产业的优势，这为动画的衍生品开发奠定了扎实的基础。例如，轻工产品的主要生产地为浙江，这为浙江尤其是杭州地区的动画产业提供了与生俱来的产业基础和优势，近几年来杭州地区的动画产业发展迅猛也与本地轻工业对其的大力扶持相关。

3. 内部竞争

产业的竞争力来自产业内各企业的竞争力，动画产业需要有庞大的资金支持。当前中国动画产业吸引了大批社会资本，各类资本纷纷投入动画产业之中。浙江横店集团、广厦集团、太子龙集团等知名企业也大力投资动画产业，并且取得了优异的社会效益与经济效益。数据显示，浙江民营企业投入动画产业的资金已超150亿元，由此带来的相关产业的投资将超过300亿元。中国华南地区也有大批民营资本加入了动画产业中，中国首家动漫类上市公司——广东奥飞动漫文化股份有限公司，是一家集产业运营与动漫内容于一体的动漫玩具民营企业。

目前，中国的动画企业仍然以中小企业为主，策划与营销能力与国外动画企业相比略显薄弱，很多企业主要以制作和加工国外动画产品为主。但随着国内动画市场的日益繁荣，中国的动画产业实力也在快速提升。

4. 发展机会

中国动画产业近几年的经营模式发生了很大改变，无论是消费者消费水平的提升，还是政府产业政策的清晰化和产业机制的科学化，都为动画产业的发展奠定了良好的基础。

目前，中国动画产业的发展具有借鉴国外动画产业发展经验、直接运用科技前沿的动画技术，以及采用最新的产业发展模式等"后发优势"。中国正在积极践行适合中国国情和发展的动画道路，努力促进文化创意产业的良性发展，走出中国的模式，使中国动画独具特色。

1.1.3 动画产业的运作模式

1. 动画产业的主导模式

因受到各国政治形态、文化历史、经济情况等宏观因素，以及资金、设施、技术、产业链等微观因素的影响，全球的动画产业链呈现多面发展的模式。国外的动画产业模式主要分为市场主导型动画产业模式和政府主导型动画产业模式。

市场主导型动画产业模式是指以市场为主导，以政府宏观调控为辅的动画产业模式。欧美国家动画产业的市场化和自由化程度相对较高，对于动画产业的指导意见和优惠政策相对较少，主要将动画产业的发展融入自由主义市场经济中，鼓励市场竞争、优胜劣汰，以动画公司作为市场主体积极参与市场竞争，带动动画产业发展。在欧美及日本的动画产业中，动画公司作为市场主体，在市场中发挥着举足轻重的作用，根据市场的需求进行动画产业资源的调配，开发国内外动画市场，而政府的主要作用是从知识产权保护、技术平台、专业教

育、国际交流等方面提供支持。

政府扶持型动画模式，主要是指政府在动画产业发展中占有主导地位，动画企业在政府的支持下参与国内外的市场竞争。例如，在韩国，政府设立了专门的动画产业管理机构，制定动画产业的规范性政策和激励性政策，大力扶持动画产业的发展。

2. 动画产业的运作方法

（1）以纯粹的艺术创作为基础，前期投入巨大的人力、物力制作动画片，后期运用成熟的商业推广手段在全球推广动画产品。例如，美国好莱坞动画片《雪怪大冒险》（见图1-9）和日本动画长片《海贼王》（见图1-10）。

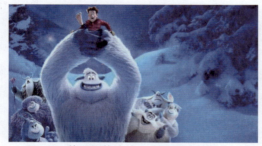
图1-9　美国好莱坞动画片《雪怪大冒险》

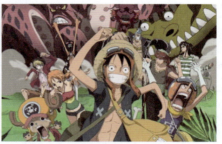
图1-10　日本动画长片《海贼王》

（2）以市场为核心，动画产品主要围绕IP①形象运作。首先，动画公司需设计出适合商业推广的IP形象，利用IP形象的商业价值取得资金支持，然后将资金投入动画的制作，最后由各大平台的播出带动IP形象产品的销售取得利润。例如，韩国动画片《流氓兔》（见图1-11）。

以上两种运作模式的共同点，是以产业化的方式打造较为成熟的动画IP形象和动画内容，形成"动画IP形象—生产供应—整合营销"的产业生态链。

图1-11　韩国动画片《流氓兔》

1.1.4　动画产业化发展过程

在文化产业价值链中，动画产业具有创新性强、技术性强、带动相关产业性强，以及增长速度快、发展潜力大等特点。

1. 美国动画产业发展过程

美国的动画产业起步较早，最早由漫画发展而来的动画产业不仅在艺术上取得了瞩目的成就，还逐渐形成了产业规模化，将动画片成功推向了商业市场。美国动画产业相对于漫画产业较为领先，19世纪末，随着南北战争的结束，美国领土由大西洋扩展至太平洋，人口也随之迅猛增长。当时美国的工业革命已初步完成，因农业机械化的提升，大量农村人口被迫来到城市，使美国的城市化进程加快，人口不断集中。电影的发展为大众带来了集体娱乐的

① IP：intellectual property，知识产权。在互联网中已有所引申，可以理解为文创作品（文学、影视、动漫、游戏等）的统称。当一个作品被称为IP时，它就具备了授权和衍生品销售等价值。

方式，而城市的大量人口也为电影提供了更多的消费者，在一定程度上刺激了美国电影业的发展。

20世纪初美国动画业起步，一直保持着稳步增长，在20世纪50年代进入黄金期。20世纪90年代，美国大型动画公司不再只有迪士尼，好莱坞等老牌制片公司开始涌入动画市场，新成立的梦工厂与皮克斯凭借着独特的风格和新的动画形式创造了很多票房奇迹。美国动画业经过近百年的发展，如今形成了以迪士尼、时代华纳、索尼、新闻集团、皮克斯等大公司为主导的动画产业。好莱坞经过近几十年的用心经营，也形成了集投资、制作、生产、发行、宣传、资本回收于一体的完整体系，成为美国动画产业的大本营。

2. 日本动画产业发展过程

日本是动画产业大国，日本民众十分喜爱漫画和动画，这促使该国的动画产业非常发达。日本动画的切入点为其发达的漫画产业，动画依托漫画发展而来，以漫画为发动机带动产业链的良性发展。日本漫画产业起步于20世纪40年代后期，在20世纪60年代末进入黄金时期，当时漫画出版业产值已占出版业总产值的10%以上。经过50多年的努力，日本形成了漫画出版、动画制作、媒体播放、衍生品开发的良性循环产业链，目前日本已经成为世界第一大动漫出口国，总出口量占国际市场60%以上，在欧洲市场占有率达到80%以上。如今，日本国内漫画市场规模已达106亿日元，动画产业总体规模达到230万亿日元，占日本GDP的十几个百分点。

3. 韩国动画产业发展过程

韩国的动画产业是以为海外动画做加工而发展起来的，1997年亚洲金融危机后，韩国动画由为海外动画加工逐渐转化为自主研发。韩国动画以游戏产业为突破口，依靠新技术，经过十多年的不断研发，产值已占据全球动画30%的份额，成为全球动画产业崛起的一颗新星。如今，韩国动画制作公司已有200余家，从业人员2万多人，规模不断扩大的同时品质也在不断提升，动画产业已成为韩国经济的六大支柱产业之一。韩国政府将劳动密集的动画加工产业作为振兴韩国经济的重要策略，不论是在政策还是资金上都大力支持并提供良好的发展环境，这使韩国动画飞速发展。

1.2 漫画产业的兴起与发展

漫画是一种二维视觉静态图画艺术，英文为Cartoon，直译为卡通。漫画，指有幽默感、夸张的绘画表现方法。

漫画有着上千年的发展和演化历史，古代漫画作为记录日常和艺术的形式存在，如罗马的图拉真纪功柱(见图1-12)、中国的石刻《夏桀》(见图1-13)等，都可视作早期漫画的一种形式。

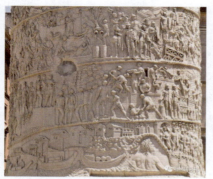
图1-12　罗马的图拉真纪功柱

图1-13　中国的石刻《夏桀》

现代漫画起步于欧洲，并随着欧洲移民进入美国，于19世纪到20世纪传播到世界各地。现代漫画最初是以单幅连载的形式在报纸、杂志、书籍上传播，随着印刷技术的发展和报刊的普及，漫画渐渐作为市民阶层表达自身需求的手段，且更为广泛地为政治服务。随着插画行业的发展与繁荣，漫画不再满足于以报纸作为载体，大量的出版公司加入漫画行业，商业模式逐渐成形。

现在世界漫画行业格局中，以美国、日本为首发展最为壮大，它们之所以领先发展，是因为"二战"后经济发展的需要，日本和美国利用自己的动漫文化，率先发展动漫产业，使产业在国民产值中占据很大比重。漫画产业可以说是动漫产业的基石，优秀的动画剧本往往先用漫画吸引读者，用以开拓市场，待其影响力发展到一定程度时，根据漫画在市场的热度再进行动画化，并进行周边衍生品的生产。由此可以看出，漫画带动了整个产业链的发展，漫画的产业化由此兴起。

1.2.1　漫画成为产业的基础要素

1. 漫画艺术的特性

1) 通俗性

漫画艺术是一种大众文化，也就是说，漫画艺术很容易为大众所接受，具有通俗性。漫画内容丰富且妙趣横生，具有雅俗共赏、老少皆宜的特点。漫画是一种世界性语言，它可以冲破文化和语言的壁垒，近乎完美地还原作者所表达的信息。

通俗性是漫画兴起的基础也是关键，正是因为漫画的这一特质，才使其被广泛运用，逐渐成为世界上通用的文化传播形式。

2) 应用性

漫画作为一种文化形式具有记录生活的作用，它可以服务生活的方方面面，具有广泛的应用性。随着科技与信息技术的发展，从前的印刷术，现在的手机、平板电脑，漫画可以在不同的媒介上传播，并且制作技术的发展也降低了生产成本，传播速度和传播广度的提升激发了漫画的生命力。所以，漫画能够从艺术转向产业，很大程度上依托于载体的迭代更新，从最初在报纸上的单幅漫画，到专业的杂志、书籍，再随着技术的发展逐渐走向无纸化，拥有新的发展空间与形态。漫画随着载体的发展不断拥有新的生命力，不再只是杂志上的某一

页，慢慢能够发挥属于自己的商业价值，不再只是依托报业、插画业，逐渐促生出属于自己的产业链。

3) **市场性**

作为市场作用下的艺术，漫画作品大多采用产业化的制作方式，它的创作有一套有序的过程，这样的生产模式无法规避市场对作品的约束，加上漫画创作是以满足文化市场需要为主要目的，需要通过出版、发行、制作与市场销售等相应的产业化程序才能实现。

不同于在传统艺术领域中艺术家个体的作用，离开了市场的推动，漫画艺术家的作品则不可能转化为庞大的产业，无法发挥其巨大的商业价值，可以说市场是漫画产业的孵化场。

2. 漫画产业的构成要素

漫画是漫画产业的核心，漫画内容是漫画产业的基础。合理的漫画产品结构包括内容产品、直接产品、间接产品。

(1) 漫画内容产品是漫画的核心产品，包括传统纸质漫画、网络电子漫画、有声漫画、动态漫画。漫画内容产品是开发直接漫画产品和间接漫画产品的基础。

(2) 漫画直接产品是漫画内容产品的衍生，如由漫画衍生出的动画、形象、游戏等直接产品。

(3) 漫画间接产品是指以授权等形式与其他产业合作而生产出的产品。例如，品牌联名服装、主题乐园、玩偶等。

市场化的漫画产品结构，是指漫画企业在产品开发过程中需要以合理化的漫画产品结构为基础，步骤包括生产制作漫画内容产品，开发漫画直接产品和漫画间接产品。

3. 漫画产业的生产要素

漫画产品的核心是漫画内容产品，漫画产业属于文化产业，既要注重社会价值的实现，也要为产业实现价值的转变。漫画产业的生产要素主要包括故事脚本、制作技术、流通方式。

(1) 故事脚本。漫画制作中的故事脚本通常是以主笔或者编剧为主，或是融合创作而来的，曾经的纸质漫画时期，通常是由漫画家一人进行创作，如我们熟知的日本漫画作品《哆啦A梦》、中国的漫画作品《长歌行》等。随着漫画的产业化发展，创作逐渐分化为主笔和漫画助理制作，到现在的网络漫画时期，漫画制作被分化为更加细致的编剧、主笔、草稿、勾线等。

(2) 制作技术。随着电脑技术的不断发展，漫画的制作从原来的一纸一笔变为无纸化制作，现在市面上已有很多专为漫画制作而研发的软件，如Photoshop、CLIPStudioPaint、Illustrator等。平板电脑的出现也让漫画的制作更加便利快捷，没有了空间的局限性。

(3) 流通方式。漫画的主要流通方式有纸质书本、电子书、短视频和电子图片。曾经杂志漫画、独立漫画书是漫画的主要承载形式，随着通信技术的发展，漫画有了更多的存在方式，现在的漫画不只存在于书本，它已经有了自己的专属网站、App，还流通于各种社交软件和短视频软件中。

1.2.2 漫画成为产业的特殊属性

1. 漫画是社会生活需求的体现

漫画既满足了大众对娱乐的需求，又为漫画家、作家等表达者提供了创作和展示的平台。漫画以其生动的形象表现和有趣的故事情节吸引了大量读者，相比传统的文字报道，漫画能更好地传递信息和娱乐读者，增加报纸和期刊的吸引力。漫画家们逐渐认识到漫画的潜力和市场需求，通过投稿将作品传播给广大读者群体。这种相互促进的过程推动了漫画的发展，催生了更多优秀的漫画艺术家成为报刊的专栏供稿人，为媒体增加吸引读者的内容。

漫画的发展也满足了漫画家和漫画爱好者的需求。漫画家通过作品表达观点和情感，与读者建立情感共鸣。喜爱漫画的读者通过漫画作品找到欢乐、幽默、惊喜和感动，丰富了生活，满足了娱乐需求。漫画创作者和读者的共同支持，成为漫画艺术持续发展的动力，这种相互作用也进一步丰富了漫画的内容和表现形式，推动了漫画的创新和进步。

漫画作为一种视觉艺术形式，能够以图画的形式直观地展现故事、情节和人物形象，使人们能够通过欣赏艺术作品来放松身心、寻求乐趣和享受美。它不仅能够满足人们对艺术的基本欣赏需求，还能够作为大众娱乐的重要组成部分，为人们提供放松和娱乐的机会。漫画提供了一种简便的娱乐方式，使人们能够在繁忙的生活中得到片刻的放松和享受，成功地满足了社会大众对娱乐、休闲和消遣的需求。

漫画的繁荣与社会教育的普及和提升密切相关，它不仅提供了寓教于乐的内容，还传递着价值观念和道德教育。漫画通过与社会教育的结合，起到了丰富人们的精神生活、提高文化素养的作用。

总之，漫画的繁荣和社会生活需求之间存在着紧密的关系。漫画以其独特的艺术形式和娱乐性质，满足了人们对美的追求、对娱乐和放松的需求，同时也通过传递知识、促进社会教育的发展，为社会的文化进步和艺术创新做出了重要贡献。

2. 漫画承担传播载体的作用

漫画同其他艺术形式一样，可作为传播载体，不同于其他艺术形式，漫画的内容简单易懂、传播速度快，因此漫画从众多艺术形式中脱颖而出，成为广泛宣传信息的载体。也正是因为这一用途，促使漫画逐渐发展壮大成为产业。

3. 塑造和确立国家文化形象

漫画产业在很大程度上承担着塑造和确立国家文化形象的历史使命，通过漫画作品可以宣传本国的文化和民族特色。例如，未成年人的思想道德状况直接关系到中华民族的整体素质，关系到我国的国家前途和民族命运。为此，2004年，中共中央国务院在《关于进一步加强和改进未成年人思想道德建设的若干意见》中明确提出，积极扶持国产动画片的创作、拍摄、制作和播出，逐步形成具有民族特色、适合未成年人特点、展示中华民族优良传统的动画片系列。这也是针对现实中国外动画片大举入侵对我国青少年产生不利影响，并因此对中华文化的世代传承和中华民族的伟大复兴构成严峻挑战所采取的应对措施。因此，对于一个国家而言，创作具有国家文化特点和民族性的作品是非常重要的，这对本国人民，尤其是青

少年进行文化教育和文化传承具有潜移默化的影响。

4. 培养更多人才

在我国动漫产业快速发展的背景下，人才成为产业做大做强的关键因素，尤其是在漫画方面，好的人才队伍是实现专业化发展的基础。这推动了高校动画产业动画教育的迅速发展。

此外，漫画作为大众都能接受的通俗艺术，在幼儿教育、学前教育、科普等方面都发挥着巨大的作用，一些如历史、化学等知识可以通过漫画，以幽默诙谐、轻松易懂的方式展现出来，这样不仅扩大了接受知识人群的年龄层面，也在一定程度上培养了更多对漫画感兴趣的人员。

5. 文化输出

漫画是宣传本国特色文化、进行文化输出、树立国家形象很好的传播载体，在国际外交场合中即便语言不通，读者也能无障碍地理解作者所表达的含义，因此漫画不仅能在本国传播，也可以在世界各地流通，这不仅能加强各国之间的文化交流与碰撞，也是展示国家文化软实力的重要机会。

1.2.3 漫画产业的运作模式

此前很长一段时间，漫画产业的生产运作过程已形成固定的模式，即由编辑和制作组成，其中制作部分又细分为主笔、草稿勾线、背景等，由专人负责共同编制一部作品，再由出版社出版、发售、宣传，最后进行衍生品的开发。随着科学技术的发展，漫画的创作已经进入了计算机时代，不再青睐纸质漫画的烦琐工艺，计算机动画创作已经成为当前的主要创作方式，生产上更加便捷、高效，促使漫画实现了产业化的发展。

1. 美国漫画产业的运作模式

美国漫画市场以精细的彩色印刷漫画为主，风格细腻、造型写实、叙事夸张、注重文字描述，选材非常广泛，想象力丰富。

在"二战"和经济危机下发展的美国漫画被赋予了符号意义，主角是完美的且无所不能，其中英雄漫画作为美国漫画的主流，已经成为美式漫画最深的烙印和标志。自超人诞生以来，美国已有超过7000个被创造出来的英雄漫画形象，随着漫画改编的动画、电影、游戏及其他衍生产品的流行，超人、蝙蝠侠、神奇女侠、金刚狼等角色也成为家喻户晓的漫画英雄。

美国漫画创作往往围绕受欢迎的明星角色专门打造漫画世界，以漫画明星为核心进行创作并衍生相关产品。漫画角色的版权属于漫画公司，多个作者同时创作漫画是美国漫画生产的常态，所以美国漫画经常会出现同一漫画人物但有几种风格的漫画形象。成熟的美国漫画团队分工明确，漫画生产由编剧、故事板绘制、原画师、上色师、填字员等共同配合完成，漫画公司也会尽力维护漫画人物的完整性，如超人、蝙蝠侠、美国队长的人物形象自被创造以来已有60多年的历史，跨度极大，漫画公司在不断改造漫画人物的同时，会十分注意维护漫画人物形象的连续性，根据时代要求将漫画人物打造得有血有肉、性格特点鲜明。

美国漫画产业具有高度的商业性，注重产业链和衍生产品的打造，也十分注重版权的保护。除了传统的漫画出版物、周边玩具外，还有漫画广告服务、版权出售及IP开发，漫画改编电影更是美国漫画产业链上的最大亮点，高科技漫画形象与影视的结合成为美国漫画产业制胜的法宝。

2. 日本漫画产业的运作模式

日本的漫画读物在出版市场占据了非常大的比重，题材丰富多样，通过明确的市场细分，针对不同的年龄层、群体进行相应类型的漫画创作，并且分级严格。日本漫画有独特的文化背景和表现形式，在世界漫画发展史上独具江山，是当之无愧的"漫画大国"。

日本漫画产业链是每个环节各自分工的合作模式，漫画工作室、动画工作室、版权代理事务所、印刷出版公司、图书发行企业、杂志社等各司其职。日本漫画主要依托出版社发行的漫画杂志，漫画出版市场有上百种漫画周刊、月刊、季刊、单行本等。

在出版发行的具体流程上，一般是由出版社签约漫画家，确定主题后开始创作，然后在漫画期刊上连载，或是漫画家自己投稿到杂志社，由编辑挑选。漫画连载数期后，根据读者的喜爱程度优胜劣汰，等连载到一定数量再进行独立出版，市场反应良好的漫画会动画化或影视化。这样的产业流程一是保证了衍生品的销量，降低投资风险，二是减少了动画和影视作品的前期投入，降低了投资成本。所以，日本动画的生产往往是建立在漫画出版发行的基础上，动画与漫画是相互依存、互相渗透的关系。

3. 中国漫画产业的运作模式

中国传统漫画发展受中国文化、地域、历史背景的影响，不同于其他国家的风格，独具一格、自成一派。中国漫画产业新媒体与漫画出版业之间相互结合、线上与线下相互结合，主要以线上的一些App和网站为主，如"快看漫画""咪咕动漫"等。此外，微博、抖音等自媒体的迅速发展，也为漫画创作者提供了很大的舞台。

1.2.4 漫画产业化发展过程

漫画最初是以单纯的艺术形式为人所熟知，随着时间的推移它慢慢登上历史舞台，在世界各国的历史进程中都发挥着举足轻重的作用。信息技术不断发展，推动漫画逐渐从艺术向商业发展，使漫画的艺术性与商业性不断融合、促进，越来越多的企业也加入生产，逐渐形成了动漫产业及产业链。

在市场作用下，很多艺术漫画作品采用产业化的制作方式，漫画从开始的个人创作，在有了一定影响力后成立工作室进行大批量生产。这种艺术加生产的形式不断壮大，在国民经济的产值中占有越来越大的比重，再加上国家帮扶和相关政策的支持，慢慢形成具有规模化的产业，再加上衍生品的生产，逐渐形成有商品商业价值的产业链。

随着互联网经济的快速发展，当今世界已进入经济全球化和信息化、数字化时代。在这样的发展背景下，漫画行业的竞争也日趋激烈，加上文化元素和科技元素相结合，逐渐成为动漫产业发展不可或缺的核心竞争力，未来漫画产业必将飞速发展，不断形成新的热潮。

1.3 漫画产业、动画产业与文化产业的关系

当今，世界各国交流不断加强，文化越来越成为民族凝聚力和创造力的重要源泉，越来越成为综合国力竞争的重要因素，拥有丰富的精神文化生活也越来越成为人民群众的热烈愿望。

动漫产品作为广大人民群众喜爱的文化产品，是最为形象生动、类型丰富、关联性强的大众流行娱乐产品。发展动漫产业对于满足人民群众精神文化需求，促进社会主义先进文化和未成年人思想道德建设，推动文化产业发展，培育新的经济增长点，提升国家文化软实力和中华文化影响力都具有重要的意义。

动漫产业是文化产业的构成部分，是国际社会公认的"知识经济核心产业"和"无烟环保产业"，具有较强的文化辐射和产业孵化能力，在未来国际文化产业竞争中，占有绝对优势。其中，漫画产业和动画产业同归属于文化产业，它们相互关联但又彼此不同，但都共同作为文化产业为经济发展出力。积极发展动漫产业，主要在于要创作出更多人民群众喜闻乐见的优秀原创动漫产品，适应群众精神文化需求的新变化、新要求，不断创新动漫文化内容形式，创作生产出更多思想深刻、艺术精湛、群众喜闻乐见的动漫精品，使得不同定位、类型、题材、内容的动漫产品体系更加丰富多彩，以更好地满足广大人民群众不断增长的多层次、多样化的精神文化需求。因此，如何发挥动漫产业在文化产业中的推力作用，是我们需要重视的问题。

1.3.1 漫画产业与动画产业的关系

1. 漫画产业与动画产业的区别

1）呈现方式不同

漫画产业与动画产业同属于文化产业，从漫画和动画的区别来看，漫画相较于动画形式相对单一，是一种平面二维的视觉艺术，呈现的载体较少。动画的呈现方式更加多样，有更强的生命力，也能与其他产业结合发展。

漫画产业与动画产业最大的区别在于产品的呈现方式。漫画产业主要是以漫画文化为主，通过纸质书籍，或者手机、平板电脑、电子书等作为载体进行传播，输出它们独特的精神价值。而动画产业是将漫画进行动画化，就是传统所说的动起来的漫画，它以漫画作为基础进行创作，但其呈现方式更加多样化，如电影、电视、手机、电脑、3D投影等，更符合时代发展和大众的口味。

2）受众不同

在现代，漫画产业的受众更多偏向"宅文化"群体，因为作品的生产存在不稳定性，耗时更长，主要依靠作者将自己的想法转换为艺术作品，以作者为主，更多偏向于精神文化方面的输出。而动画产业的受众群体更为广泛，从儿童到老人，它的传播方式也更加大众化。

3) 收益来源不同

漫画产业的收益相对动画产业要少，主要是纸质书、电子书和期刊的销售收入。而动画产业与电影、电视制作产业息息相关，所以有更大的收入来源。动画产业还可以通过广告增加收益，广告动画的受众面广，所以它的植入广告相对于漫画产业来说，受众群体更大、传播方式更多样、传播效率便捷高效。除此之外，动画产业中的一些衍生品，比如漫展、手办，都大大拓展了动画产业的收益渠道，由此也可见动画产业相较于漫画产业具有更强的生命力。

4) 产业链不同

从产业的角度来说，漫画产业主要与广告产业和动画产业相关联，而动画产业不仅与广告产业和漫画产业相关，还与影视产业、服务产业等相关，其产业链还与一些生产产业相关。漫画的产业链相对较短，内容创作、分发渠道、IP开发，并且能够循环发展，如果末端环节发展得好，能够促进最初环节的发展。动画产业的产业链更长、涉及面更广，包含内容制作、分渠道播出、IP开发、衍生品开发等。

5) 对青少年的影响程度不同

适度地观看动画片有助于青少年思维能力和探索力的提升，动画片会通过娱乐的方式，用孩子能够接受的角色形象与故事情节把道理深入浅出地传递给孩子，孩子会在观看的过程中产生一定的思考，从而促进大脑的发育，加强孩子的思维能力，同时也促进孩子的探索欲。但是过度观看动画片会影响青少年的身心健康，如果每天长时间观看，习惯了高强度地接收信息，会大大影响他们的专注力，当他们开始学习书本中的知识时，就会觉得非常无聊，一心只想被动地接受信息。其次是影响眼部发育，长时间观看动画片，会导致孩子的眼睛受到一定损害，影响他们的健康和视力。

相较于动画对青少年的直接输出信息，漫画能很好地提升青少年的专注力。漫画需要青少年观看和思考，从而提取信息，能很好地锻炼他们的思考能力和专注力。

2. 漫画产业与动画产业的联系

漫画产业和动画产业同属于动漫产业的范畴，有一部分动画产业依托漫画产业的率先发展，它们相辅相成，有自己独特的循环发展链，还有一部分动画产业是完全独立于漫画产业发展的，与影视产业、广告产业等相联系，有着更强的生命力和更好的收益。就现在的发展情况来看，动画产业的发展超过漫画产业的发展，并能在文化产业中发挥重要作用。

漫画产业与动画产业是互相影响、相互促进的关系。动漫产业作为文化产业的重要组成部分，产业发展初期主要是以漫画产业作为基础，生产流程基本上是以漫画为主导开展的，先由作者创作漫画作品吸引读者和开拓市场，再由动画产业将作品动画化进行二次销售，最后由相关的衍生品行业研发衍生品进行三次销售。所以，整个产业链是以漫画行业为主，漫画可以说是整个动漫产业的核心和灵魂，只有漫画作品先打开市场才有后续产品的推出。想要实现动画的良性发展，就必须避免动画漫画分式而立的局面，先从漫画开始，以漫画培养读者。

动画产业又促进了漫画产业的持续发展。作为衍生品的动画和其他相关产品可以促进市场和消费者的发展壮大，带来更多的热度，为了延续热度，漫画通常会继续开发后续内容从

而达到持续生产的目的。可以看出，漫画产业和动画产业不是分势而立的局面，而是一种相辅相成，谁都离不开谁的关系，要想动漫产业长久发展就不能只注重一方面，而是要发展整个产业链。

1.3.2 动画产业与文化产业的关系

　　动画产业是最具渗透力的文化之一，无论动画作品休闲娱乐的程度多高，其动画内容都展现着制作者的价值观念与文化形态。此外，动画的影响远远不止经济方面，更重要的是其深刻和广泛的文化影响力。

　　在新兴的文化产业价值链中，动画产业具有创新性强、技术性强、渗透力强、带动性广、增长快、潜力大等特点。美国、日本、韩国等国家积极发展动画产业，产值在本国GDP中的比重逐年升高，形成了国民经济发展的新增长点，成为耀眼的新产业门类。例如，1996年，日本将动画定为国家战略产业，发展动画产业成为日本基本国策，并在外交层面同步实行。2004年，日本公布了《内容产业促进法》，把动画产业等定位为"积极振兴的新兴产业"，希望通过文化的产业化途径壮大"软实力"。2007年5月22日，日本宣布设立国际漫画奖，向各国年轻的优秀漫画家颁发漫画奖项。2008年3月19日，日本动画形象"哆啦A梦"得到外务省确认，成为日本动画文化的形象大使。日本也借助动画产业的发展，一跃成为文化强国。

　　动画产业不仅在经济上有着带动作用，在文化上也同样拥有推动的作用，它覆盖了社会生活的各个层面，且可以帮助国家在国际化贸易中占据优势地位，获得其他国家的欢迎。所以，动画产业是构建国家文化软实力，造就高强度文化影响力的核心产业之一。

　　中国动画产业目前发展很快，也具备良好的基础，但在产业的运作和市场竞争力上，以及壮大我国文化"软实力"方面，还应进一步做好如下工作。

　　首先，优化动画产业链。增强动画产业原创能力与市场应变能力，加强动画产品策划和动画企业管理，壮大动画专业渠道运营商，扩宽衍生品市场，使中国动画产业链更加完整、匀称、灵活，形成动画产业链的良性循环。

　　其次，培育成熟的二级模式。中国动画产业模式由于起步较晚、发展时间较短等因素，仍然缺乏规范化运作机制和成熟稳健的整体发展模式，二级子模式尚未形成。因此，我们应依据动画产业价值链的内在逻辑，着力从融资模式、内容生产模式、发行销售模式、播映模式和衍生品开发模式等五个二级子模式，来探讨中国动画产业模式的建立。

　　再次，完善政策体系。政策体系是动画产业发展的动力机制、规范机制和保障机制，具有落实产业发展模式的公共调配机能，是推动中国动画产业模式健康发展的重要平台。我们也可以着力分析研究各类动画产业主导政策和模式，找到适合我国动画产业发展的政策并进行完善。

　　最后，要发展具有民族文化特色的动画产业和文化产品，在选题、编剧、表现手法、形象设计、配音配乐、媒体表现形式、包装宣传等方面充分利用民族文化，使动画产品每一个环节上都体现出中国风格、中国气派，进而扩大中国文化的国际影响力。

1.3.3　漫画产业与文化产业的关系

文化产业是"绿色产业",被誉为21世纪的朝阳产业。漫画产业在文化产业中起到了文化输出的作用,通过漫画的形象绘制、图片风格、对白台词等方式,让更多国家了解该国优秀的文化。

漫画产业在文化产业中还能够起到教育的意义。由于漫画的大众性,是最没有年龄限制的文化传播方式,因此被广泛地运用于儿童绘本、科普教育事业中,教会小朋友们如何与他人相处、如何辨别物品或是科普教育的启蒙。好的漫画绘本可以帮助青少年更早、更全面地进入积极的知识学习中,潜移默化地提升下一代的知识及思想道德水平。

近年来,我国大力发展文化产业,文化体制改革不断深化,文化产业快速成长,展现了广阔的发展前景。党的十七届六中全会提出,要推动文化产业成为国民经济支柱性产业,使之成为新的经济增长点、经济结构战略性调整的重要支点、转变经济发展方式的重要着力点。2009年国务院发布的《文化产业振兴发展规划》中,将动漫列为重点发展的文化产业门类。

2013年,随着互联网的发展,滋生了网络漫画,此后漫画产业与互联网并行发展,增长迅速,中国漫画形成了以新漫画为主体的漫画产业。2016年,随着国家出台动漫版权相关法规政策,漫画产业的发展有了切实的保障,形成了以IP改编为重要发展方向的业态,网上漫画付费的消费群也慢慢养成,从而促进了中国新漫画的发展。从2000年开始,中国新漫画以输出版权、海外参展、联合创作等多种形式,实现原创作品"走出去"之路,逐渐进入海外市场。据媒体报道,2016年,我国动漫企业积极向日本、韩国推荐优质的中国漫画作品,许多作品已经登上境外漫画平台。2018年,中国在比利时推出"中国漫画全景——漫画中20世纪中国人的故事"系列作品,其中,《三毛流浪记》《孙悟空三打白骨精》等中国百年来的经典漫画作品首次亮相欧洲,引发轰动。西班牙巴塞罗那国际漫画节上,中国向欧洲漫画业界展示中国动漫产业的快速发展,这是中国漫画作品走向世界的开端。

中国动漫产业如何不断提升国际竞争力,开拓国际市场、提高中国漫画"走出去"的版权交流与合作效益,是需要进一步思考的问题。

第2章
动漫产业的发展

自20世纪初以来，世界各国动漫产业实现了从无到有的迅猛发展。如今，动漫产业已经发展为第三次工业革命以来世界文化产业的重要组成部分。

对于中国来说，自从进入新时代，文化软实力的地位日益提升。动漫产业已成为中国文化产业的重要组成部分，对于动漫产业发展的梳理将有利于中国动漫产业从业者从中获得启示，以促进产业的良性健康发展，提高中国文化的软实力。

本章将从动漫产业政策的变化、动漫产业模式的发展、动漫产业多元化发展三个方面，对动漫产业的发展进行全面探讨。

2.1 中国动漫产业的发展

2.1.1 中国动漫产业政策的发展

政府部门制定的产业政策往往是一个产业发展的风向标，也是推动产业结构转型的重要因素。本节将结合中国的政治、经济环境，对动漫产业政策的迭变原因与实施效果进行解读，并从质量与数量变化、产业政策变化、发展重心变化三个角度来分析动漫产业在新时代文化市场中的发展特征，还对新时代动漫产业政策的转型进行展望。

1. 动漫产业政策的发展历程

产业政策指政府为实现一定的经济和社会目标，对产业的形成与发展进行干预的各项政策的总和，其功能主要有对于资源的配置、对于市场缺陷的弥补、对于民族产业的成长进行保护等。

进入21世纪以来，中国政府为促进动漫产业的快速发展，制定了多项动漫产业政策，这些政策随着政治、经济环境的变化也在相应进行调整，中国动漫产业也随着政策的更迭逐渐从增加产量向提高质量转型，在新时代文化市场中呈现出全新的发展态势。下面通过表格(见表2-1)来回顾一下，2000年以来中国动漫产业的相关政策。

表2-1 2000年以来中国动漫产业的相关政策

时间	政策	相关内容
2002年	《影视动画业"十五"期间发展规划》	使国产动画业真正走上民族化、大众化、科学化、产业化的发展道路
2004年2月	《关于进一步加强和改进未成年人思想道德建设的若干意见》	加强少年儿童影视片的创作生产，积极扶持国产动画片的创作、拍摄、制作和播出，逐步形成具有民族特色、适合未成年人特点、展示中华民族优良传统的动画片系列
2004年3月	《中共中央国务院关于进一步加强和改进未成年人思想道德建设的若干意见》	积极扶持国产动画片的创作、拍摄、制作和播出

(续表)

时间	政策	相关内容
2004年11月	《中外合资、合作广播电视节目制作经营企业管理暂行规定》	规范对中外合资、合作广播电视节目制作经营企业的管理
2004年12月	《国家广电总局关于实行优秀国产动画片推荐播出办法的通知》	自2005年1月1日起实行优秀国产动画片推荐播出办法
2005年5月	《关于促进我国动画创作发展的具体措施》	为了扶持国产动画片,除了鼓励各级电视台增加动画播出时段、开办动画专栏外,还鼓励各级电视台在黄金时段,播放优秀国产动画片。并在时机成熟时,对在动画片收视黄金时段(17:00至21:00),必须播出国产动画片或国产动画节目做出硬性规定。在播出比例上,广电总局还规定国产动画片播放总量不得少于60%
2005年9月	《广电总局关于禁止以栏目形式播出境外动画片的紧急通知》	禁止以栏目形式、以所谓介绍境外动画片为由,播出未经审查的境外动画片
2006年1月	《2006年广播影视工作要点》	完善国产动画播放体系,采取措施鼓励和支持各级电视台在黄金时段播放优秀国产动画片
2006年2月	《广电总局关于进一步加强动画片审查和播出管理的通知》	对以真人演出的所谓动画片一般不得作为动画片受理审查并发放国产动画片发行许可证。片中部分内容涉及真人演出或实景拍摄的动画片,如拟在动画频道、时段或栏目中播出的,剧本大纲须提前报总局审查,制作完成后报总局审批
2006年4月	《关于推动我国动漫产业发展的若干意见》	中央财政设立扶持动漫产业发展专项资金,支持优秀动漫原创产品;具备条件的动漫中小企业纳入"科技型中小企业技术创新基金";企业出口动漫产品享受国家统一规定的出口退(免)税政策;企业出口动漫版权可适当予以奖励
2006年9月	《国家"十一五"时期文化发展规划纲要》	加快发展民族动漫产业,大幅度提高国产动漫产品的数量和质量
2008年8月	《关于扶持我国动漫产业发展的若干意见》	扶持民族原创,完善产业链条
2008年12月	《关于印发〈动漫企业认定管理办法(试行)〉的通知》	对动漫企业的认定标准、认定程序等进行规定
2009年8月	《文化部国家工商行政管理总局关于开展动漫市场专项整治行动的通知》	对加强动漫衍生品、交易产品、重点动漫产品的保护等监管工作进行了部署
2009年9月	《文化部文化产业投资指导目录》	将动漫服务业纳入鼓励类别
2009年9月	《文化产业振兴规划》	提出动漫产业是发展重点之一,着力打造深受观众喜爱的国际文化动漫形象品牌
2011年1月	《中共中央关于深化文化体制改革推动社会主义文化大发展大繁荣若干重大问题的决定》	确立了至少未来5年内动漫产业将获得的支持力度不会降低
2012年2月	《文化部"十二五"时期文化产业倍增计划》	将动漫产业列为11项重点行业之一,提出"打造5~10个国际上具有较强竞争力和影响力的国产动漫品牌和骨干动漫企业"

(续表)

时间	政策	相关内容
2012年7月	《"十二五"时期国家动漫产业发展规划》	确定了"十二五"时期中国动漫产业发展的基本思路和主要目标
2015年11月	《文化部文化产业司关于公布2015年弘扬社会主义核心价值观动漫扶持计划入选项目的通知》	确定20个产品类项目、40个创意类项目入选2015年弘扬社会主义核心价值观动漫扶持计划
2017年2月	《文化部"十三五"时期文化发展改革规划》	支持原创动漫创作生产和宣传推广,培育民族动漫创意和品牌,持续推动手机(移动终端)动漫等标准制定和推广
2019年8月	《关于推动广播电视和网络视听产业高质量发展的意见》	以实施"新时代精品工程"为抓手,谋划实施好电视剧、纪录片、动画片、广播电视节目、网络视听节目等重点创作规划,完善优秀选题项目储备库,加强动态调整管理,加大专项资金扶持力度
2019年8月	《关于进一步激发文化和旅游消费潜力的意见》	促进演艺、娱乐、动漫、创意设计、网络文化、工艺美术等行业创新发展
2020年8月	《关于印发北京、湖南、安徽自由贸易试验区总体方案及浙江自由贸易试验区扩展区域方案的通知》	打造国际影视动漫版权贸易平台,探索开展文化知识产权保险业务
2021年6月	《"十四五"文化产业发展规划》	提升动漫产业质量效益,以动漫讲好中国故事,生动传播社会主义核心价值观,增强人民特别是青少年精神力量。打造一批中国动漫品牌,促进动漫"全产业链"和"全年龄段"发展。发展动漫品牌授权和形象营销,延伸动漫产业链和价值链。开展中国文化艺术政府奖动漫奖评选
2021年6月	《关于印发全民科学素质行动规划纲要(2021—2035年)的通知》	实施繁荣科普创作资助计划。支持优秀科普原创作品。支持面向世界科技前沿、面向经济主战场、面向国家重大需求、面向人民生命健康等重大题材开展科普创作。大力开发动漫、短视频、游戏等多种形式科普作品。扶持科普创作人才成长,培养科普创作领军人物
2022年3月	《关于推动文化产业赋能乡村振兴的意见》	文化引领、产业带动。以社会主义核心价值观为引领,统筹优秀传统乡土文化保护传承和创新发展,充分发挥文化赋能作用,推动文化产业人才、资金、项目、消费下乡,促进创意、设计、音乐、美术、动漫、科技等融入乡村经济社会发展,挖掘提升乡村人文价值,增强乡村审美韵味,丰富农民精神文化生活,推动人的全面发展,焕发乡村文明新气象,培育乡村发展新动能
2023年7月	《产业结构调整指导目录(2023年本,征求意见稿)》	(鼓励类)文化创意产品开发,数字文化创意(含数字文化创意技术设备、数字文化创意软件、数字文化创意内容制作、新型媒体服务、数字文化创意内容应用服务、沉浸式体验)、数字音乐、手机媒体、网络出版等数字内容服务,动漫创作、制作、传播、出版、衍生产品开发

通过表格我们可以发现，中国动漫产业一直受到了政府的重视和支持。为了推动中国动漫产业的发展，相关部门颁布了多项利好政策，覆盖了中国动漫产业的方方面面，比如动漫的制作生产、税收资金、审查管理、播放平台等。此外，得益于中国政府对于版权保护的重视，中国目前的动漫版权市场环境较以前有了很大改善。

经过二十余年动漫产业政策的扶持，中国动漫的产量与质量也随之发生明显的变化，动漫创作的内容题材愈加多样化，动漫创作市场趋于稳定，不再盲目追求动漫产量，而是转向追求质量，整体制作水准得到了显著提升，足见政策对于动漫产业发展的重要影响。

2. 动漫产业政策变化的意义

国产动漫的需求市场与受众群体非常庞大，因此中国动漫产业的发展空间非常广阔。但是如果与美国、日本等国家的动漫产业模式进行比较，就会发现中国的动漫产业模式无论在生产力还是竞争力方面都还存在差距。长期以来，中国动漫市场文化逆差现象尤为显著。

动漫产业作为新兴的"朝阳"产业，不仅有利于发挥本土文化特色，还有利于推动文化产业的蓬勃发展。因此，国产动漫亟须政策的扶持引导。从动画角度来看，得益于近年来国家高强度补贴政策的陆续实施，各类动画制作部门与电视台制作和放送动画的积极性都有很大程度的提高，使国产动画产量大幅提升。

中国动漫产业政策在变化过程中大体上可以划分为三个阶段，即2000年至2011年的井喷期、2012年至2016年的转型期，以及2017年至2021年的理性期。

1) 动漫产业政策井喷期(2000—2011年)

2000年是中国动漫产业的重要转折点，国家广播电视总局为重振中国动漫产业的发展势头，在2000年3月颁布了《关于加强动画片引进和播放管理的通知》。这是第一次以文件的形式对国外引进动画片的发行制度与播放时间进行规范，中国动画片控制播放的时代由此开始。

2004年，国家广播电视总局发布了《关于发展中国影视动画产业的若干意见》，这是中国政府第一份针对动画产业提出的系统性规范文件，提出要把"动画事业"发展转型为"动画产业"，从政策、体制和市场管理三个方面共同推动中国动漫产业的发展，把中国动漫产业做大做强。

2005—2008年，国家广播电视总局又根据2004年的文件连续出台多个动画播放指导政策。比如2005年的《关于促进中国动画创作发展的具体措施》，鼓励各级电视台在黄金时段播放优秀国产动画。在播出比例上，国家广播电视总局还规定在收视黄金时段（即17:00至21:00）必须播出国产动画，且国产动画的播出量要高于播出总量的六成。此外，国家广播电视总局还出台了一系列建设动画精品工程、教学研究基地和国家动画产业基地等方面的政策来促进国产动画的发展。

为加大对于优秀原创动漫产品的支持，加大对于投资、融资的支持力度，并消除阻碍社会资本进入动漫产业的融资难题，中华人民共和国国务院办公厅于2006年发布了《关于推动我国动漫产业发展的若干意见》。这份意见不仅提出中央财政要设立扶持动漫产业发展专项资金，还提出动漫企业自主研发生产的动漫产品可以享受多项优惠扶持政策，其中包含增值税、所得税等优惠政策。

以上举措分别从政策支持、投放资金和减免税收等方面为中国动漫产业营造了良好的发展环境，扶持了一批精良原创动漫产品的创作生产，对于完整产业链的形成具有推动作用。在一系列动漫产业保护和补贴政策的刺激下，中国动漫产量在2007—2012年出现了井喷式的高速增长，一跃成为世界第一动画生产大国。但增长的同时也埋下了急功近利、粗制滥造、弄虚作假等隐患，高质量的动画作品数量不多，一些企业甚至将动漫生产作为套取政府补贴的手段。

2) 动漫产业政策转型期(2012—2016年)

如果只强调产量而不注重质量，将严重阻碍中国动漫市场的发展。2012年，中华人民共和国文化部发布了《"十二五"时期国家动漫产业发展规划》，这一规划立足于中国动漫生产和消费市场的客观实际，充分认识到生产高质量动漫产品的重要性，标志着中国从成为"动漫大国"向成为"动漫强国"发展目标的转变。

2013年开始，国家对动漫企业的直接政策与资金优惠向注重作品质量以及市场表现倾斜，大批制作水平低下、资金实力薄弱的动漫企业遭遇了补贴的"断奶"，同时又不具备"自我造血"的能力，最终倒闭歇业。国产动漫在此时期跨入了艰难漫长的从追求数量转变为重质量的转型阶段，大量制作精良的国产动漫作品如雨后春笋般涌现，中国观众逐渐改变了对于国产动漫的偏见。国产动漫不再只是面向少儿群体的低幼化产物，开始注重作品深层次的内涵，满足不同年龄段观众的情感诉求和审美需要。中国动漫产品的质量得到了极大程度的提高。

3) 动漫产业政策理性期(2017—2021年)

进入新时代，中国政府开始进一步理性地反思如何利用政策引导动漫产业的发展方向。随着中国移动互联网和数字创意产业的普及与发展，中国动漫产业在转型升级的道路上迎来了新一轮发展东风。

2016年11月，中国文学艺术界联合会第十次全国代表大会上，习近平同志强调，要"坚持为人民服务、为社会主义服务的方向，坚持百花齐放、百家争鸣"。这次讲话为中国动漫产业的发展指出一条追求创新和精品的创作道路。

2019年，国家广播电视总局印发了《关于推动广播电视和网络视听产业高质量发展的意见》，指出要建设新时代精品工程，通过对于动画片、电视剧、纪录片、广播电视节目和网络视听节目在内的重点创作项目的规划，进一步强化专项资金的扶持力度，以促进中国动漫产业的健康繁荣发展，加速中国动漫产业体系升级。

2021年至今，多项优惠政策仍在继续贯彻实行，持续为中国动漫产业的繁荣发展提供坚强后盾。

3. 动漫产业在新时代的发展

党的十八大以来，中国动漫产业在建设社会主义文化强国战略的引领下蓬勃发展，呈现出生机勃勃的良好发展态势。经过漫漫探索，中国动漫产业逐渐与新时代潮流融合，不断创作出一部部精品动漫。在打造中国动漫品牌的道路上，中国动漫创作者注重对于本民族文化的挖掘，不断开拓运营思路。

中国动漫产业在新时代文化市场中的发展，呈现出动漫质量与数量稳步提升、产业政策

不断调整优化、产业逐渐向"中国化"和"匠心化"方向发展这三个特征。

1) 动漫质量与数量稳步提升

质量与数量都是动漫产业发展的重要支柱，在中国动漫产业发展的过程中承担着筋与骨的作用。通过分析新时代中国动漫创作质量与规模的迭变可以发现，中国动漫产业已经跨入了质量与数量齐头并进的良性发展阶段。中国动漫产业创作规模正稳步扩大，中国动漫产品的质量得到显著提升。

在创作规模方面，通过对于国产电视动画备案数量的分析可以发现，从2012年到2021年，中国电视动画备案数量的走势可以分为两个阶段。第一阶段为2012年至2017年的急速下跌阶段，第二阶段为2018年至2021年的稳步回升阶段。究其原因，2012年至2017年处于国产动漫转型期，在这期间，国家对于动漫产业结构与市场行为进行了调整和规范，直到2017年国产动漫领域中劣币驱逐良币的现象已经基本消失。得益于国家对于文化产业的大力扶持，中国动漫产业的规模与产能得到大幅提升，2018年至2021年，国产电视动画的备案数量在整体上有所回升。

在创作质量方面，进入新时代以来，中国动漫产业发展的新目标发生了转变，更加注重精品原创动漫的发展和对于世界级原创动漫品牌的打造。经过发展转型的锤炼，国产动漫的质量随着产量的曲折发展不断稳步提升，国产动漫的可持续高质量发展已成为新时代动漫产业发展的新常态。

从动画制作水平的角度来看，目前国产动画不仅在三维建模、场景渲染、粒子效果等技术方面不断地取得突破，也在美术设计、审美风格等软实力上不断精进，艺术水准得到了全面提升。

2) 动漫产业政策不断调整优化

针对国产动漫发展中的不足，国家始终在积极革新动漫产业政策与机制，探索符合新时代文化潮流、与中国国情相符的特色化发展道路。

2012年，《"十二五"时期国家动漫产业发展规划》发布，这份规划确定了中国要从动漫大国向动漫强国发展的整体战略，强调提升国产动漫研发、创意和制作水平的重要性，争取打造精品动漫、骨干动漫企业与国际知名品牌。动漫质量与数量的齐头并进成为中国动漫产业发展的新诉求。质量与数量这两个车轮从此成为中国动漫产业发展的核心驱动力。这项规划部署后，各级地方政府积极响应号召，纷纷将之前的动漫企业补贴政策进行革新，取消了以产能和经营范围为指标的盲目帮扶政策，将动漫产品转交给市场来检验。这淘汰了那些依赖政府补贴、追金逐利的低质量动漫企业，使重质量、有责任感的动漫企业获得了空前的发展机会，中国动漫企业的自我造血能力得到提升，中国动漫产业的良性发展也得到了切实保障。

3) 动漫产业向"中国化"和"匠心化"方向发展

随着中国从动漫大国向动漫强国方向转变，中国动漫产业的创作重心转变为制作精品动漫，一系列针对国产动漫的创作扶持与推优工作相继推出，这对于国产动漫的价值取向和创作风向有着积极的引导作用。国产动漫的评奖推优活动在各级地方政府陆续展开，以奖励精品动漫、树立创作示范标杆的形式最大限度地激发创作者的热情。"中国经典民间故事动

漫创作扶持工程""弘扬社会主义核心价值观动漫扶持工程"等针对优秀国产动漫制作团队的扶持工程相继实施。这十年来，注重制作精品的良好创作风气已经在中国动漫行业深入人心，"匠心化"和"中国化"已然成为中国动漫产业所呈现出的两个突出特征。

在"匠心化"方面，进入新时代以来，中国动漫产业愈加侧重产品的细节打磨，用心考量动漫产品在新时代的教育功能与精神内涵，制作出众多富有新意的动漫佳作。比如，2019年的动画片《毛毛镇》就在制作前深入研究了幼儿对于色彩、质感、图形的特殊认知习惯，设计出了造型简约概括、色彩鲜艳明快、符号特征鲜明、质感细腻温馨的小动物角色，将儿童本位的理念巧妙地融入动画片的每一处细节。这种注重细节打磨的动画产品正在不断增加，国产动漫的原创力与竞争力也在提升，中国动漫产业的精品化道路越来越宽广。

在"中国化"方面，进入新时代以来，市场上出现了越来越多根植于中华传统文化、符合新时代文化发展潮流的国产动漫。比如，取材于元朝航海家汪大渊游历世界与西汉张骞出使西域的历史故事的动画作品《丝路传奇》，将中国历史文化与当代青少年海纳百川的开拓精神进行融合，获得第三十届中国电视金鹰奖最佳电视动画片奖。国产动漫通过对于中国传统文化的挖掘，不仅为我们带来了大量精品动漫，也在国际上提升了中国动漫的地位，为中国动漫产业取得长足发展奠定了基础。由此，在时代精神与民族精神的共同指引下，中国动漫产业通过漫漫探索，开创出一条潜力无穷的特色发展道路，"中国化"的国产动漫再度呈现出蓬勃的生机。

综上所述，在中国动漫产业政策的积极引导和动漫创作者的共同努力下，精品化的行业创作风气已经初具雏形，成为中国动漫产业高质量发展的动力源泉。

4. 动漫产业政策的展望

党的十八大以后，政府更加重视国产动漫的发展，制定并实施了很多动漫产业政策，这些政策的有效落实为中国动漫产业的长期稳定发展提供了坚实后盾。在这些动漫产业政策的加持下，中国动漫企业不断地开拓市场、加快了产业集聚的进程。而随着动漫产业的发展，动漫产业政策也在实践中不断地被更新优化。

首先，对补贴政策进行"针对化"转型。对于补贴政策的"针对化"转型将成为中国动漫产业政策转型的趋势之一。众所周知，原创力是动漫产品的核心竞争力，而动漫产业的补贴政策与奖励机制的缺乏会导致动漫企业的原创力受到遏制。所以，未来的补贴政策应趋向于对补贴政策进行"针对化"转型，使政府的补贴资金向优秀动漫人才和优秀动漫品牌流动，尤其对抗风险能力弱的小微动漫企业进行针对化的扶持，在租金和税收等方面进行合理优惠。

其次，对于知识产权保护的完善将成为中国动漫产业政策转型的另一趋势。优良的制度是动漫产业健康可持续发展的可靠保证，而对于知识产权的保护可以说是动漫产业原创力的根基。如果知识产权保护制度存在缺陷，将会难以对盗版行为进行彻底的打击，也会遏制动漫创作者的原创力。而且从社会层面上来讲，知识产权保护的缺失也会促生轻视原创的社会氛围，进而严重阻碍动漫产业的良性发展。目前，中国针对知识产权保护颁布的法律法规主要有《著作权法》《专利法》《商标法》等。《专利法》主要保护申请外观设计的动画角

色、《商标法》主要保护注册商标的动画角色。对知识产权保护政策进行完善，用法律条文的形式来保障动漫产业的发展，这对于中国的动漫产业具有至关重要的意义。

2.1.2　中国动漫产业模式的发展

1. 改革开放以前的中国动漫产业

　　1922年，在一个条件艰苦的亭子间里，万氏兄弟(万古蟾、万籁鸣、万超尘和万涤寰)创作了中国第一部动画短片《舒振东华文打字机》。由此，以万氏兄弟为代表的中国动画人，在当时艰苦的社会环境和匮乏的物质条件下，展开了对中国动画事业的漫长探索。早期的中国动画是在向西方电影的学习中诞生的，受到当时中国政治环境与社会环境的影响，动画具有鲜明的政治属性。比如1936上映的《民族痛史》就揭露了帝国主义的狼子野心和封建贵族卖国求和的丑恶嘴脸，带有强烈的政治讽刺意义。类似的动画还有1932年的《血钱》、1933年的《狗侦探》和1935年的《骆驼献舞》等。1926年，万氏兄弟创作了中国首部无声动画短片《大闹画室》(见图2-1)。1941年，万氏兄弟又创作了亚洲首部长篇动画电影《铁扇公主》(见图2-2)，这部动画电影曾在亚洲产生过巨大的轰动，日本动画人手冢治虫就是深受这部动画的影响才选择投入动画事业的。这段时期中国动画人的尝试对后来中国动漫产业的发展影响深远，其创作和产业经营模式为日后动画产业的发展奠定了基调。

图2-1　动画《大闹画室》画面

图2-2　动画《铁扇公主》海报

　　中国20世纪三四十年代的动画作品在质量上与当时的世界水平同步，但从动漫产业发展的角度来看则显得先天不足。这一时期中国正处于贫穷和战乱中，有影院的城市很少，动画只能在上海这种大城市里才能看到。正是因为市场过于狭小，动画生产无法扩大规模，失去了把家庭作坊演变成现代企业的契机。此外，这一时期中国的动画制作工艺极其复杂、产量低下且产品单一，使得动画消费市场未能成形，不足以吸引社会资金参与大规模开发，更无法吸引更多人才投身于动漫行业。不良的市场环境也直接影响了动画创作者经营理念的形成，使得动画在此后很难作为产品推向市场，形成恶性循环。

　　20世纪50年代至改革开放之前的这三十多年中，中国动画作品不仅具备鲜明的艺术性，还具备强烈的政治性和教育性。但是，计划经济体制使作品脱离了商品属性，也使经

济市场概念淡化。在这个时期，中国动漫产业的重点生产机构只有一个——上海美术电影制片厂（见图2-3）。1957年，上海美术电影制片厂成立，揭开了中国动画首个繁荣期的序幕。在"百花齐放、百家争鸣"的理念指引下，上海美术电影制片厂先后生产了五百余部美术片，并荣获海内外各类奖项四百余次。上海美术电影制片厂还曾着力探索怎样才能创做出具有浓郁民族风格的动画产品，其中最具有首创性的探索就是将古老的中国水墨画艺术与动画电影技术融合起来，从此一批带有东方美学基调、富有中国气韵的动画艺术作品走上了世界舞台，形成了中国动画学派。由上海美术电影制片厂创作的水墨动画作品《牧笛》（见图2-4）荣获了世界动画界的最高殊荣——丹麦第三届欧登塞城国际童话电影节金质奖，中国动画开始在国际上赢得越来越高的知名度。上海美术电影制片厂产出了大批精品动画产品，但是当时经济体制上的特点使得经营者没有利用这种优势走上整体打造动画产业链的道路。

图2-3　上海美术电影制片厂开场画面

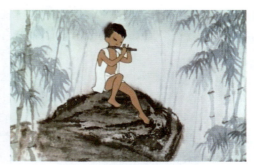
图2-4　动画《牧笛》画面

进入20世纪八九十年代，改革开放的浪潮深刻影响了中国动漫行业的发展。由于大量国外的在国际市场中历经磨炼而形成的精品动画的引入，国内观众的目光逐渐被那些妙趣横生、精彩绝伦的外国动画所吸引。上海美术电影制片厂大量动画人才流失，原有的制片计划被迫搁浅，动画质量也严重缩水。我们耳熟能详的动画片《黑猫警长》和《魔方大厦》等都因此受到影响。除此之外，政府取消了对上海美术电影制片厂的保护性措施。

面临强烈的外部打击，中国动漫产业几乎崩溃，尽管经过几番努力，却始终没能建成必要的企业化运营制度。中国在20世纪90年代生产出了《宝莲灯》等一大批影视动画作品，但真正的市场机制并未形成。在当时的动画产品中，占据最大比例的仍然是那些由国家资助、不需要回收成本的动画。在这样的竞争条件下，由于制作观念陈旧，后期的衍生产品开发环节又不到位，行业整体收益不高。

2. 改革开放后的中国动漫产业

改革开放以后，中国动漫产业迎来了三次重大的发展机遇期，它们对于促进中国动漫行业运营方式的变革和产品品质的提高产生了举足轻重的影响。

在1985—2000年的发展历程里，中国动漫产业具备显著的劳动力价格优势，当时很多动画企业凭借这种价格优势承接了大量来自国外的中期制作订单。1985年，深圳市翡翠动漫有限公司创立，它标志着中国动漫行业外包出口时期的来临，促使中国东南沿海省市涌现出几十家动漫公司，这些动漫公司又促使国产动画的生产能力得以迅速提高。这一时期，中国

电视动画年产量已超过了几千集，使中国一跃成为当时世界上最重要的动画外包生产输出国之一。由此，中国动漫产业进入了市场化和外向型发展的全新征程。

接受国外订单进行外包生产，对于中国动漫行业的早期发展来说是必要的一步，这在很大程度上塑造了中国动漫行业的技术能力、商业模式，以及国际影响力。从技术角度来看，动画制作是一个技术密集的行业，它涉及各种不同的技术领域，如绘画、3D建模、动画设计、音频编辑等，接受国外的外包订单，使中国的动画工作室有机会接触到最新的技术和工作流程，从而提升技术能力。从商业模式的角度来看，在接受外包订单的过程中，中国的动画工作室学会了如何有效地管理项目、提高生产效率，以及如何与国际客户进行有效的沟通和协商，这些经验对于后期商业模式的发展有着重要的影响。从国际影响力的角度来看，通过接受外包订单，中国的动画工作室能够与国际市场接触，从而提升国际影响力，也为中国的原创动画作品打开了国际市场。

进入21世纪，中国动漫产业进入了持续发展时期。这一时期中国的动画公司、生产企业和动画片产量持续增长。2000—2015年，中国动漫产业步入了改革开放后的第二次发展机遇期，中国动漫产业在中国政府的大力干预下实现了重大转变，其重点市场已不再是仅接受订单制作国外动画，而是逐渐转回到面向国内本土市场。其中具有代表性的例子是三辰公司的生产模式转变。2000年，三辰公司开始面对国内市场制作并播放"蓝猫"系列电视动画（见图2-5），正式开创了"蓝猫模式"，即"艺术形象—生产制造—整合营销"产业链发展模式。在初期，这种模式根据国外委托方的设计进行加工生产，主要依靠中期制作获取利益，后期转变为独立自主地设计生产动画，从外方授权的衍生商品中获得利润。在当时，很多处在迷茫期的中国动画企业受到"蓝猫模式"的启发，共同探索出了一条可行的发展道路。

图2-5 蓝猫形象

2004年之后，在中国政府的政策驱动下，"大力发展动漫产业"上升至国家战略的层面，一批拥有全球视野的企业管理者开始大胆地将目光投向了全球市场。比如，上海今日动画公司在2004年以电视预售的方式，向法国电视台发行了动画片《中华小子》（见图2-6），不但解决了动画的营销难题，也获得了动画片的融资与收益，极大地降低了动画企业的运营风险。

图2-6 动画《中华小子》海报

2015年至今，中国动漫产业迈入了改革开放后的第三次发展机遇期。在这个发展阶段里，中国动漫产业在技术创新的推动下完成了自身的巨大变革，使中国动漫产业更好地迎合市场主体需求。2015年之后，随着中国视频平台运营模式的日益完善，中国动画开拓了

全新的播出途径。国产动画开始逐步打破了对传统电视播放体系和电影院线的依赖,观众可以随时随地观看动画。近些年来,以腾讯视频、哔哩哔哩为代表的互联网平台逐步加大了在动画作品上的投资力度。

在动画质量上,三维动画技术逐步成熟,制作精度堪比影院级别。二维动画质量也在不断提升,出现了《一人之下》(见图2-7)、《罗小黑战记》(见图2-8)等优秀作品。国产动画逐渐走向了高产量、高质量的精品化发展路线。这场突破性的革命加快了中国动漫产业发展的步伐,吸引了更多资本和人才的加入,极大提升了中国动漫产业的行业质量和规模。

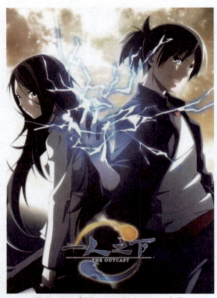
图2-7　动画《一人之下》海报

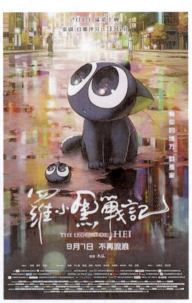
图2-8　动画《罗小黑战记》海报

历经改革开放后的这三个发展阶段,中国动漫产业走过了动画制作价格在全球市场占有优势的阶段,开启了中国漫画产业从薄弱到强大的快速发展阶段,实现了新媒体时代动漫产业的革命性变革。中国动漫产业在困境中实现了自身的蜕变,处于行业发展的初期。

展望未来,在中国经济社会发展的大环境中,在新兴科技的嵌入与影响下,中国动漫产业正在迈向大发展、大繁荣的最佳窗口期。

2.2　外国动漫产业的发展

美国和日本是具有代表性的动漫产业强国,两国在发展中探索出了适合其国情的产业发展模式与经验。本节将分别从产业链、产业原创力和市场需求的角度介绍美日动漫产业模式,探讨其对于中国动漫产业的借鉴意义。

2.2.1　美国动漫产业模式的发展

1. 美国动漫产业的起步

　　1906年，由詹姆斯·斯图尔特·布莱克顿执导的短片《一张滑稽面孔的幽默姿态》(见图2-9)在美国首映，世界上的第一部动画片就此诞生，同时也开启了美国动画的漫漫探索之旅。作为第一个制作出现代动画片的国家，美国快速地建立起了完整的动画产业链，并一直引领着世界动画的发展潮流与方向，一百多年来滋养出了一大批动画巨头公司，如迪士尼、梦工厂、华纳兄弟、皮克斯动画工作室、索尼动画等，各家公司齐驱并进，共同奠定了美国动画大国的地位。

图2-9　动画《一张滑稽面孔的幽默姿态》画面

　　随着第一次世界大战的结束，西方国家迎来短暂的和平，美国也呈现一片繁华景象。1923年，一位名叫华特·迪士尼的年轻人怀揣梦想前往好莱坞，与他的兄弟一起成立了迪士尼兄弟动画工作室。1928年11月，随着《威利号汽船》上米老鼠的口哨声响起，世界上第一部有声动画在美国纽约面世(见图2-10)，米老鼠这一动画形象从此一炮而红。后来，这间工作室里还陆续走出了唐老鸭、白雪公主、小美人鱼等经典角色，为无数人的童年编织了旖旎的梦。

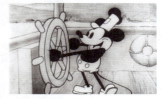

图2-10　动画《威利号汽船》画面

　　从内容上来看，美国动画始终基于世界文化，面向全球市场进行文化输出。从迪士尼公司开始，美国动画就侧重对世界童话和文学名著进行改编，以美国的文化价值观来重新演绎世界文化。在手法上，美国动画常常将美国的文化元素和文化符号融入影片中。而在表演方式上，美国动画则采用夸张、诙谐、张力十足的美式动画运动规律来绘制角色。在借用外国文化打开国际市场的同时，这些手法的运用也逐渐成为世界动画行业学习借鉴的样本。

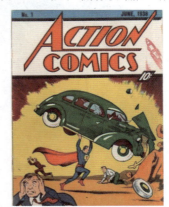

图2-11　期刊《动作漫画》创刊号

　　除了动画，漫画中的超级英雄也是美国文化输出的一把利刃。作品中的英雄往往具有上天入地、无所不能的超能力，担负着保卫人类文明与和平的责任。因此，英雄成为塑造美国世界大国形象、弘扬美国文化的利器。1938年6月，世界上首个超级英雄诞生于杂志《动作漫画》创刊号(见图2-11)上，一个穿着深蓝紧身衣、披着红色披风的男子映入人们眼帘，他的胸前印有盾形S标记，神气十足地将一辆汽车高高举起，这就是超级英雄之一的超人。从此，以超级英雄为主题的内容创作成为美国娱乐行业永恒的主题，比如《蝙蝠侠》(见图2-12)、《神奇女

图2-12　漫画《蝙蝠侠》封面

侠》(见图2-13)、《少年泰坦》(见图2-14)等。这类英雄主义漫画作品有一个共同的特点，即主角都具有某种超能力，为了拯救他人，他们孤身一人打倒反派。观众在观看这类作品时往往会将自己想象成主角，从而满足自己的英雄梦。这些经典漫画也成为美国动画和影视行业重要的灵感来源。

图2-13　漫画《神奇女侠》封面

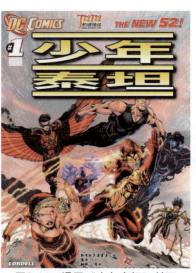
图2-14　漫画《少年泰坦》封面

2. 从二维动画到三维动画

美国动画之所以能够广受大众欢迎，还有另一个原因，即擅长借助世界领先的电脑技术创造出震撼逼真的视觉效果。动画与科技之间存在着密切的关系，美国动画人追求极致地将三维技术呈现在动画作品中，创造出一个个丰富多彩的幻想世界，满足了观众对于超现实世界的渴望。

皮克斯的动画作品很多人都耳熟能详，《超人总动员》《飞屋环球记》《寻梦环游记》等，这些作品不仅在美国家喻户晓，在全球也有很高的知名度。皮克斯动画工作室(见图2-15)是一家专门使用电脑技术制作动画的公司，其作品可以称作电脑动画的经典，常常作为案例被收录在电脑动画相关的教材中。

图2-15　皮克斯动画工作室开场画面

皮克斯的设计师们在设计动画时，尤其注重动画的吸引力和可信度。他们为了贴近这两个目标，不断追求丰富的细节与极致的色彩，还专门设计了针对颜色的脚本。这种细腻入微的颜色脚本不仅能够使团队对情节进行高效地梳理，还能够明确每个段落的氛围与情绪。皮克斯工作室创作出的动画不仅具有无拘无束的想象力，还以精妙绝伦的细节将整个框架支撑起来。以上因素共同促使皮克斯动画工作室制作出经典的动画影片。

皮克斯动画能达到这样的成就还有另一个原因，就是拥有强大而有力的团队。皮克斯的团队成员分工细致、各司其职。哪怕只是场景中的某座建筑，都是由专门的团队制作。在创作方面，皮克斯动画工作室内的任何一个员工都可以自由地提出自己的想法来供大家探讨，

没有"上下级",动画师们的创造力被最大限度地激发。

1995年,皮克斯动画工作室创作出三维动画电影《玩具总动员》(见图2-16)。这是世界上第一部完全利用三维动画技术制作的动画电影,一经上映就广受好评,成为皮克斯的经典动画系列之一,也使皮克斯动画工作室跻身世界动画之林。这部影片的成功也使一众动画巨头将目光从传统二维动画转向了三维动画,使更多动画公司投入三维技术的研发,开始关注视效技术的革新,用科技与艺术相结合的方式来发展动画产业。

1998年和1999年,皮克斯动画工作室分别出品了三维动画《虫虫特工队》(见图2-17)和《玩具总动员2》。迪士尼公司紧随其后,于1999年末推出了三维动画《幻想曲2000》。2001年,皮克斯动画工作室又推出了三维动画《怪物公司》(见图2-18)。福克斯和梦工厂也分别于2001年和2002年推出了三维动画《怪物史瑞克》(见图2-19)和《冰河世纪》。2003年,皮克斯动画工作室制作的三维动画《海底总动员》(见图2-20)上映,这部动画完美地凭借三维动画技术向观众展现了绚烂瑰丽的海洋世界,把动画长期以来难以表现的水的形态逼真地呈现于我们面前,带领大家经历了一场趣味横生、精彩刺激的海底历险。诸如此类经典的三维动画作品大大促进了美国动画行业的发展,对于三维技术开发的前瞻性布局也让美国动画成为数字动画领域的霸主。

图2-16　动画《玩具总动员》海报

图2-17　动画《虫虫特工队》海报

图2-18　动画《怪物公司》画面

图2-19　动画《怪物史瑞克》海报

图2-20　动画《海底总动员》海报

随着三维动画技术日臻成熟，美国动画公司形成了一套严格且工业化的动画制作流程。比如在制片人、导演和视效总监的总体把控下，采用分工制的流水线作业最大限度地确保项目能够顺利进行。每个环节都制定了明确的标准，对质量和效果进行检验。此外，三维技术的革新也大大提高了动画的生产效率，如对于云渲染技术（即将3D程序放在远程的服务器中渲染）的应用，对于光学动作捕捉技术（即基于计算机视觉原理，由多个高速相机从不同角度对目标特征点的监视和跟踪，同时结合骨骼解算的算法来完成动作捕捉）的革新等。先进的动画技术与完善的制作流程是美国动画产业能够引领世界潮流的重要原因之一，同时其内容与技术的平衡发展方面对于世界动画也有重要的借鉴意义。

3. 美国动画商业模式

迪士尼公司历经百年发展，已经成为全球顶尖的文化创意公司，它在拓展业务的过程中发展出了主题公园、漫画图书、玩具、游戏等一系列衍生产业，引领美国动画产业不断开拓全新的广阔天地。

初期，美国的动画产业模式还比较单一，以迪士尼为代表的动画电影和以期刊漫画为代表的时代漫画，均在各自的领域单独发展。虽然凭借高额投资，美国诞生了众多精品动画，但并未形成完整的产业链，直到1955年迪士尼乐园的建立，美国动画产业才正式从电影业和出版业中独立出来，形成自己独有的产业结构。

图2-21　洛杉矶迪士尼乐园

当时，迪士尼公司的创始人华特·迪士尼常常带两个女儿去游乐园，但是往往不能尽兴。于是，他决定建立一个可以让所有人都能共度欢乐时光的主题公园。经过漫长的规划和建设，全球第一座卡通主题公园——迪士尼乐园在1955年7月于洛杉矶正式开放（见图2-21）。这家迪士尼乐园以迪士尼动画中的人物和故事为中心，属于迪士尼动画产业链中的重要一环，它不仅仅是迪士尼动画电影版权的拓展，还可以作为传统实体产业发展的重要枢纽。除此之外，迪士尼乐园还可以作为迪士尼动画产品的推广和营销途径，为衍生品市场提供广阔的发展空间。由此，迪士尼动画作品的各类衍生商品迎来了暴发式增长。同时，这种产业运营模式也逐渐在全球范围内流行起来。

1990年，迪士尼为了完善自身的商业结构，通过并购与合作的方式扩展自身的产业链条。比如在1995年，迪士尼为了拓展影视发行和运营业务，收购了ESPN电视台，以及媒体公司Capital Cities、广播电视公司ABC。后来又收购了一大批动画公司，如皮克斯工作室、21世纪福克斯、漫威影业、梦工厂、卢卡斯影业等，不断地拓宽自己的业务范围。

此外，在2019年9月，迪士尼还推出了在线流媒体服务视频平台Disney+（见图2-22），覆盖国家除了美国、

图2-22　Disney+ 图标

荷兰、加拿大等欧美国家外，还上线至中东、非洲等国家以及拉美地区。Disney+拥有如此庞大的用户群的一大原因是不断地提升用户的体验感，在如今观影设备繁多的条件下，人们还愿意走进电影院的原因除了单纯地观看影片以外，还有对于社交的需求。迪士尼针对这个需求，迅速推出了联合观看的功能，为民众带来在家就能和亲朋好友一起观看影片的乐趣。

以Disney+为代表的线上流媒体平台，虽然主要业务与影视娱乐平台相近，但是线上业务板块的重要性对于IP产业链的良好运行尤为关键。以内容为核心的IP产业链，牵一发而动全身，比如新冠疫情导致迪士尼核心IP内容的开发也不得不陷入停滞，从内容制作、商业化授权乃至衍生品开发，迪士尼的财务收入都大幅锐减。相反，线上流媒体业务的用户却大幅增长，收益一路猛涨，摇身成为整个动画产业链中的主要收益来源，充分展示了自己的商业价值。

2.2.2　日本动漫产业模式的发展

1. 日本动画产业化的开始

远在大洋彼岸的美国迪士尼凭借商业动画取得了巨大成功，这强烈刺激了日本动画人进行动画改革的决心。在当时的日本，制作动画的资金主要来源于国家或企业。而在内容上，日本动画常作为教育和电影的附属品，比如电影院放映电影前的"前菜"，或教育国民的工具，所以日本早期的动画往往带有浓厚的政治性和教育性，而商品性并不显著，商业链条也没有形成。在此背景下，著名的东映动画公司于1948年应运而生，这家公司在创立之初就以成为"东方迪士尼"为目标，以制作出像迪士尼一样的商业动画电影为己任。这也是日本首家具有现代化特征的动画公司，它的创立标志着日本动画产业化的开始。

1958年，由东映公司花费两年时间完成的动画电影《白蛇传》(见图2-23)上映，这是日本首部彩色长篇动画电影，一经上映就以斩获海外票房9.5万美元的战绩大获成功。这部动画电影的诞生对于日本动画产业具有特别的意义，因为票房的巨大成功让越来越多的动画人和投资者看到了动画所具有的强烈的商业价值，而并不局限于作为教育和宣传的工具。从此，日本的动画创作悄然开始向商业化方向转变。

图2-23　动画《白蛇传》画面

东映动画在向迪士尼学习先进技术的同时，时刻不忘探索属于自己的风格，还培养了众多享誉世界的动画人才，如宫崎骏、高畑勋等，一步步奠定了自己在日本动画领域的地位。

在同一时期，还有一家动画公司与东映动画一同促进着日本动画的发展，也对日本动画行业做出了卓越的贡献，即1961年手冢治虫创立的虫制作公司(见图2-24)。手冢治虫和虫制

图2-24　虫制作公司图标

图2-25　《铁臂阿童木》海报

作公司对于日本动画产业做出的贡献在于开创了TV动画的放送模式。

1942年，手冢治虫看到了影响他一生的动画电影——中国的《铁扇公主》，一个炽烈的动画梦从此在他的脑海中长久萦绕。直到1961年，属于自己的动画公司"虫制作"终于成立，手冢治虫也终于可以在动画领域一展抱负。但在当时，日本的动画制作技术、人员素质等各方面都很难与美国相比，并不具备制作迪士尼那样高质量动画电影的条件。首先，极度缺乏用来制作动画的资金，即便是东映这种财力雄厚的公司也承担不起这巨额的投资；其次，制作动画的风险过高，市场难以预测，一旦失败会使公司元气大伤。手冢治虫意识到要自主探索最适合日本动画产业的发展模式，即高频率低成本、边投入边播放的模式，这样就可以随时对市场的反馈进行监测。在制作动画《铁臂阿童木》(见图2-25)时，他开创了每集30分钟、每周连续在电视上放送的模式。日本动画史上的首部TV动画诞生了，从此日本动画突破了迪士尼的动画电影模式，变成了像连续剧一样在家中就可以坐享的事物。这种TV放送模式后来成为日本动漫产业发展的强大内在动力。随着日本动画产业的不断发展，TV动画逐渐变成压倒性的存在，以至于发展到高于欧美的水平。

在解决了理念上的问题后，虫制作公司又开始研究如何在技术上做到最大的省力化。它采取的方式有移动赛璐珞(为了节省原画，移动赛璐珞背景，使观众产生画面是用镜头拍摄出来的错觉)、低帧(为了节约成本，只使用12帧乃至8帧来进行拍摄)与口作(为了节省成本，背景和人物的动作都没有变化，只有口型变化)等方法。众多动画公司也纷纷效仿，极大地提高了整个行业的生产效率。

另外，虫制作公司还在动画形象的商业化方面进行了探索。《铁臂阿童木》以超长时间的稳定播放掀起了一股阿童木热潮，成功积攒了大量粉丝，在此基础上虫制作公司决定将阿童木形象进行彻底的商业化，开创了动画形象授权的商业模式，即向市场投放印有阿童木形象的产品，再出售胶片到海外或转播到海外的电视台。在这个过程中，版权所带来的巨额营收恰好可以反哺动画制作。动画形象的商业价值也受到更多重视，这对于后来玩具厂商同动画合作的经营模式具有启发作用。虽然虫制作公司最终因为电视播放费少、公司利润低等问题以倒闭落幕，但其宝贵的实践经验已经使新的动画商业模式深入人心。

2. 日本动画产业再繁荣

20世纪六七十年代，日本动画开始逐渐向世界化题材过渡，内容上花样频出，世界文化与日本传统文化的交织呈现不仅满足了日本民众对于本土文化的归属感，也满足了他们了解

多样的世界文化的需求。

在这一时期，日本动画虽然跨入了高速发展阶段，但供给关系仍然单一。动画投资模式还局限于电视台购买动画公司制作好的成片。很多小公司虽然具备制作动画的能力，但是因为种种原因不能独立承担动画的制作，比如在立项时期就资金受阻、电视台给出的放映价格过低、进行商业化开发资金不够或者没有足够的商业化运作能力等，这种先由动画公司自己出资制作的模式阻碍了很多小动画公司的发展。而对于动画公司的合作方，广告商和玩具厂商来说，单纯购买动画形象已经无法满足商业需求，动画公司设计出来的形象也不能很好地满足合作商的定位，因此单部动画合作投资失败的例子频繁出现。这个时候，动画公司和合作方都在渴盼更具灵活性的动画投资模式的出现。

在此背景下，制作委员会模式应运而生，这是一种为了在制作动画时分散风险的模式，即由多个公司出资，以动画制作委员会的名义来投资动画的制作。它的一大特点就是可以统一地管理著作权，按照出资比例对收益进行统一分配。动画著作权则由制作委员会的成员共同享有，由他们对动画制作进行共同的管理与分配，并且在各自熟悉的领域对动画进行商业化的开发。这样一来，动画的制作、放映、商业化开发都能在多个公司的共同参与下做到各司其职，不仅能确保以上各个环节都能具备最高的水准，还可以保证动画商业项目的利润最大化。

采用制作委员会模式制作的动画有1984年由宫崎骏导演的《风之谷》（见图2-26），这部动画电影在上映后的52天内就斩获了7.42亿日元票房，这一票房奇迹证明了制作委员会模式的优势。还有1995年播出的动画《新世纪福音战士》（见图2-27），这部动画由东京电视台和NAS等公司组建的Project EVA和EVA制作委员会共同投资。以上大获成功的作品，促使制作委员会模式在动画界迅速普及开来。

图2-26　动画《风之谷》海报

图2-27　动画《新世纪福音战士》海报

2.2.3　美日动漫产业模式对于中国动漫产业的借鉴意义

日本和美国作为具有代表性的动漫产业强国，其动漫产业之所以能拥有强大的生命力，是因为两国探索出了适合其国情的产业发展模式与经验。与动漫强国美国和日本的动漫产业

相比，中国动漫产业的发展空间还非常广阔。

随着政策的引导及资金的支持，近几年中国动漫产业发展得如火如荼，现阶段中国动漫产业相比早期有了明显的进步，但也存在诸多如产业链断层严重、原创力不足、产品与市场需求不符等问题。

1. 完善产业链

观察中国的动漫产业模式，我们可以发现漫画与动画联系得并不紧密，出现了严重的产业链断层现象。如果将动漫产业链分为上游的产品研发、中游的产品制作和下游的产品营销，中国动漫产业链的断层现象主要表现在如下三个方面。

第一，由于中国漫画爱好者基数小、漫画杂志稀少、漫画图书定价较高、漫画工作室少等原因，处在上游的漫画长期游离在动漫产业链的外部，难以为动画提供源源不断的素材。

第二，由于上游的漫画无法提供优质的原创素材，那么处在中游的动画制作公司就要担负起产品研发的重任，然而动画公司在进行研发时，缺乏前期严谨的市场调研，可能会盲目地设计人物形象，难以研发出成功的产品。

第三，中国的动画制作公司一般不会在产品研发阶段就进行动画衍生品的研发，而是在成品播出后，积聚到一定人气才开始研发衍生品。而且衍生品的开发大部分都由第三方进行，衍生品的生产营销常常由于中下游企业之间沟通不畅、经营管理不善、利益分配不均等问题，导致最终生产出来的产品得不到消费者的青睐。

通过对于前文美国和日本动漫产业模式的探讨，我们可以发现，美国与日本的漫画产品一直都与动画产业链紧密相连。两者都走过一条相似的产业链，即漫画家向杂志供稿，积聚人气后发行单行本——动画公司看重高人气漫画改编成动画——进一步积攒人气——改编成电影、OVA、DVD等形式——衍生品开发与营销。这种漫画编辑主导漫画作品创作的模式即被称为"以编辑部为中心"的出版模式。在如今的日本，相较于由漫画家独自承担漫画创作，以漫画工作室为单位开展漫画创作要更加流行且有效，严谨规范的分工合作程序已经逐步形成。在这样的分工合作中，文字创作者为漫画家撰写漫画脚本，漫画家根据脚本展开构思与绘制，漫画家的助手承担漫画的刊登、与出版社沟通出版、与游戏公司沟通改编为游戏、与动画公司沟通改编为动画等任务。漫画家的经纪人则在整个流程中时刻监督漫画的创作和经营。高效衔接漫画出版的全过程，确保漫画创作的持续性发展，就是日本漫画工作室模式的突出优势。

中国动漫产业在发展过程中要将漫画与动画紧密联系起来，规避产业链断层的现象出现。如果将动漫产业链分为上游的产品研发、中游的产品制作和下游的产品营销，那么首先要避免处在上游的漫画游离于动漫产业链的外部，保证上游为动画提供源源不断的素材。其次，处在中游的动画制作公司要担负起产品研发的重任，保证中游产品研发的质量。最后，要保证中下游之间沟通的顺畅，避免由于中下游之间沟通不畅、经营管理不善、利益分配不均等问题，导致最终生产出来的产品无法得到消费者的青睐。

2. 提升产业原创力

动漫产业的发展归根到底还要靠动漫产品本身的品质，如果动漫产品本身缺乏吸引人的特质，那么再好的政策或经营模式都无法助推动漫产品在市场中获得成功。动漫产品的原

创力是抓住观众眼球的主要因素，堪称是动漫创作中最核心、最稀有的能力。动漫创作者在展开动漫作品的创作时，往往会发现将想象力、表现力、创造力统一起来是一件较为困难的事。如何构造故事框架、编排情节、合理设计人物造型与动画背景是动漫创作者原创力的体现，它不仅要求动画作品呈现出鲜明的个性风格和民族特点，还要有一定的超越前人的大胆创新，比如对于技术、剧本、人物、造型、色彩、音乐、品牌、管理模式等各方面因素的新颖整合。

纵观美国与日本动漫产业发展史，原创力无疑是其保持生命力的最大法宝。美国动画之所以深受大众的喜爱，其中曲折生动的剧情、个性鲜明的主角、悦耳动听的音乐起到了重要作用。美国动画创作者以动画作为载体向人们传递他们的价值取向以及审美理念，在动画中融注他们的情感态度和审美追求。日本动漫作品也向我们展现了深刻的主题，其对于现代人精神世界的深刻剖析，以及对于细腻情感的呈现技巧，都是值得从业者学习的。

为了提高中国动漫产业的原创力，我们可以更多地了解美日动漫企业开发全球多样文化资源的做法。美国动画创作者善于对来自世界各地的文化素材进行再创作，历史人物故事、传奇故事、科技发明和探险发现都是他们取之不竭的素材。为了保持创作力，美国动画企业向异域文化和异质文化吸收创作灵感，让观众从中感受到刺激、好奇和新鲜。迪士尼公司的很多作品就常以此为题材，比如《阿拉丁神灯》(见图2-28)的故事原型来自名著《一千零一夜》，《恐龙》(见图2-29)的灵感来源于中国陕西省境内的一项考古发现。为了挖掘创作素材，迪士尼电影公司甚至派出千余人的考察队来到中国展开考察，其后创作出动画电影《花木兰》，将花木兰替父从军的中国古代故事搬上了大银幕。2008年美国动画片《功夫熊猫》(见图2-30)以中国传统的武术文化为题材，在全球市场一经上映就成为热门大片。

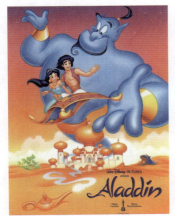

图2-28　动画《阿拉丁神灯》海报　　图2-29　动画《恐龙》海报　　图2-30　动画《功夫熊猫》海报

3. 匹配产品与市场需求

动画作品与市场需求的匹配，对于动画能否取得商业性成功具有至关重要的作用。在创作动漫作品的整个流程中，美国和日本动漫创作者牢牢恪守"以市场需求为导向"这一原则，以保证在动漫创作的每一个环节不会过于偏离消费者的需求，保证作品可以有较大的市场成功率。比如，美国创新性地引入了"试看"环节，就是在动画制作完成以前，邀请动画

创作者、部分观众和出资方对动画作品开展"试看"活动，并收集意见。在"试看"环节中，参与动画创作的各类人员能够畅所欲言、提出宝贵的改进意见。动画创作者将各方意见进行汇总后，就可以对问世前的动画作品进行修改，极大降低了失败概率，使成品在最大程度上贴近市场需求。

此外，日本漫画产业的成功也很大程度上取决于市场定位的准确性。在漫画作品连载之前和连载过程中，出版社都要深入市场，进行大范围的调查，甚至可以设计出多达70道题目的问卷来了解消费者的需求。针对调查结果，出版社为不同年龄、不同性别、不同职业的人群量身定制品类多样的漫画作品。甚至可以在连载过程中根据市场需求的转向对作品风格进行大刀阔斧的调整，真正实现了漫画的工业化生产。为了保证连载漫画的质量，各类漫画期刊还会在每周对连载漫画设立排行榜，如果一部漫画连续三周都在榜尾，就会立即停更。通过这种方式，漫画期刊可以筛选出一批优秀的作品，无论是作品质量还是刊物销量都得到了保证。

可以说，美国与日本动漫产业的成功离不开市场竞争的洗礼。中国的动漫产业，还需要在作品开始制作之前加强市场需求的调研，重视市场需求，避免斥资制作出的动画难以回收成本，继而影响相应的衍生品开发，导致前期的投入没有市场回报。

2.3 动漫产业多元化发展

随着全球化的深入，在当今信息交互的时代下，各类艺术形态都朝向跨领域、跨学科的综合性方向不断演变。多元化需求的出现促使产业向多元化方向发展，动漫产业也呈现出愈加多元化的发展态势。

本节结合具体案例，分别讨论动画产业和漫画产业跨领域合作的具体表现形式，以及动漫产业跨领域合作的价值，还将结合虚拟现实技术在军事、医学、教育学等学科中的实际应用，深入探讨动漫产业与虚拟现实技术的融合方法与融合价值。

2.3.1 动漫产业的全球化发展

随着生产力与科学技术的快速发展，各个国家和民族无论是在生产、生活方面，还是在经济、文化方面都呈现出一体化的发展形态，全球化的发展趋势已成为必然。这一趋势无论对于世界经济、社会还是文化的发展都产生了深刻的影响，其中对动漫产业的影响也尤为显著。这种影响就像一把双刃剑，一方面给中国动漫产业的发展带来了空前的机遇，另一方面也为中国动漫产业的发展带来了严峻的挑战。全面认识全球化对动漫产业带来的双重影响，抓住机遇，迎接挑战，是确保中国动漫产业在全球化背景下得到充分发展的前提。

1. 全球化背景下中国动漫产业的发展机遇

全球化使中国动漫产业按照国际惯例参与到全球竞争中，从某种意义上来说，这是一次空前的发展机遇。

第一，动漫产业的全球化有利于中国动漫企业转变观念，促进中国动漫产业体制改革，从整体上提升中国动漫产业的竞争力。在全球化的浪潮中，中国加入了世界贸易组织，获得了世界贸易组织成员国的非歧视贸易待遇，这也为中国动漫产业拓宽了市场。市场的扩大进一步促进了竞争性市场机制的形成，为中国动漫产业注入了动力和活力，促使其更新转变观念，加快动漫产业体制改革的步伐，使中国动漫产业的整体竞争力得到提升。加入世界贸易组织以后，中国动漫创作者接触到更多的优秀国外动漫作品，它们在选材、叙事、艺术风格、个性塑造等方面的创作理念使中国动漫创作者得到了巨大的启发。此外，中国动漫企业在对于高科技手段的运用上也有了显著的进步。

第二，全球化有利于资金的引进，以拓宽中国动漫产业的融资渠道。动漫产业是典型的资金密集型产业，因为从动漫的创意到制作都需要投入大量的资金。动漫产业自身的特点导致利润回收周期长，而且风险大。很多动漫产品在短时间内几乎得不到收益，甚至处在亏损的状态，这种现象导致大量产业外的资本不敢贸然投资。中国动漫产业要发展壮大，扩大资金来源是一条必经之路。随着全球化的发展和中国加入世界贸易组织，中国动画产业融资渠道被大大拓宽，更有利于外资的引进。比如，世界传媒巨头维亚康姆集团下属的尼克儿童频道(见图2-31)，于2004年与上海文广传媒集团共同成立了中国第一家中外合资电视内容制作公司，专门制作面向青少年群体的动画节目。外资的引进可以使中国动漫产业在技术、人才等方面的不足得到一定程度的缓解，提供给中国动漫企业一条对国外动漫制作及经营管理模式进行探索的途径，还为中国动漫进入国际化市场提供了一条便捷的通道。

图2-31　尼克儿童频道图标

2. 全球化背景下中国动漫产业面临的挑战

全球化不仅给中国动画产业带来了全新的发展机遇，同时也带来了严峻的挑战。目前中国动漫产业在全球化进程中有以下几个亟待解决的问题。

第一，中国动漫产业受到来自国外动画片的强烈冲击。在全球化背景下，世界各国的动漫企业对各国资源进行共享的同时，也在相互争夺着全球市场份额。对于中国来说，动漫产业是一个拥有广大消费群体和巨大市场潜力的新兴产业。但是，根据市场调查，中国动漫市场八成以上的盈利都流向了国外。在动漫市场中，日本动漫产品在青少年喜爱的动漫产品中占据最大比重，约为60%，欧美动漫大约占据30%，而中国制作的动漫作品仅占10%左右。这些数据警示我们，绝大部分的动漫市场份额都被国外动漫占领，而国产动漫的市场占有额甚少。

第二，中国动漫企业在全球化国际分工体系中尚处于劣势的地位。自20世纪80年代以来，由于中国内地的劳动力稳定且廉价，欧美、日本等国家竞相将动画的中期制作外包给中国内地动画公司。承接外包加工制作的动画企业于广东、浙江等地纷纷涌现，逐渐取代了香港和台湾地区成为欧美、日本动画最大的加工地区。在外包的过程中，国外公司提供技术和管理，中国公司则提供劳动力和厂房来进行动画的加工。我们耳熟能详的动画作品《狮子王》(见图2-32)、《花木兰》(见图2-33)和《蜡笔小新》(见图2-34)都是以这种方式

在中国加工而成的。不仅在动画制作领域，中国动漫企业在衍生品生产领域中也长期处于代工环节。比如，在国内销售的玩具产品中，80%左右用于出口，而且大部分都是美国、日本动漫品牌的形象和产品，中国的玩具企业往往只能扮演加工的角色。这使中国动漫企业无法形成自己的品牌，还导致中国动漫企业缺乏自主创新的精神、产业低端制作人才饱和、人才结构单一等现象。

图2-32　动画《狮子王》海报

图2-33　动画《花木兰》海报

图2-34　动画《蜡笔小新》海报

第三，中国动漫产业受到了西方价值观念的冲击。在当今的全球化背景下，美、日等国动漫在中国广阔的市场上获取巨额商业利润的同时，也在潜移默化地倾销其文化价值观念，这无疑会对中国观众的思想观念与生活方式造成极大的冲击。首先，外国动画作品潜移默化地改变了中国观众对于动漫产品的审美取向和需求倾向。自20世纪90年代以来，欧美及日本的动画热潮席卷而来，从早期的《白雪公主和七个小矮人》，到《狮子王》，再到后来的《玩具总动员》，美国动漫产品集幽默、欢乐、刺激于一体的艺术风格已深深地烙印在中国观众的脑海中。然而，一部分美国与日本动画片中涉及的色情、暴力等情节也在一定程度上对青少年价值观的形成产生不良影响，如果任由青少年长期沉浸在进口动漫产品的世界中，这些动漫所承载的文化价值观念和生活方式就会潜移默化地在青少年头脑中占据重要地位。

3. 全球化背景下中国动漫产业发展的对策

回顾中国早期的动画作品，正是因为当时的动画创作者注重民族精神的表达，才取得了令人骄傲的显著成就。但时代在发展，如今的市场机制和消费环境都发生了巨大变化，艺术性的动画短片也需适应快速变化的市场需求，而且衍生品等周边产业也亟须一个完善的创作机制与表达方式。为适应动漫产业全球化的发展，探索出一条将艺术性与商业性相融合的发展之路对于如今的中国动漫产业至关重要。

第一，动漫创作者要始终重视对于传统文化资源的开发，坚持中国民族化发展道路。随着我国经济实力的增长和科技的进步，动画的整体制作水平和质量有了很大提高。但是随着美国与日本动画的广泛传入，国产动画受到了强烈影响，呈现出明显的模仿美日动画的痕迹，却极度缺乏本国文化的流露。在创作动画时，如果简单地生搬硬套美国和日本等动漫发达国家

的表现方式，将美国的幽默和日本的精神直接引入到中国的动漫作品中，只能导致制作出的动漫产品既与中国观众的审美需求不符，也不能让世界观众从动漫形象和故事中体会到中国的文化底蕴和审美价值。动漫创作者应将中国传统文化深深植入动漫制作的"骨髓"中，要在深入了解中国历史文化资源的基础上，对这些资源进行筛选提取，创作出更有创意的动画剧本，这才是在动漫产业全球化背景下促进中国动漫产业发展的一条可行之路。

第二，动漫创作者要充分借鉴世界优秀文化。全球化是多元化的集合，动漫产业全球化也是世界各个国家本土动画的集合。丰富多彩的各国民族文化极大地丰富了全球化的文化内涵，全球化也因为各国民族文化的存在而丰富多彩。在当今世界，一个国家不可能脱离全球的发展而闭门自守、独行其是。中国动漫创作者一定要把握全球化的空前机遇，充分学习借鉴先进的制作技术和优秀的民族文化，才能知己知彼，在中国民族文化的基础上创造出具有国际风范和现代意识的优秀动漫作品。

随着文化全球化的不断深入，面对世界文化的猛烈冲击，中国动漫产业不仅要担负起弘扬民族文化的时代使命，还要创造出富有国际风范的优质动画。中国动漫创作者要在积极学习和借鉴动漫发达国家成功经验的同时，兼顾本民族文化传播与世界受众的多样需求，在分享交流中通过动漫产品传播中国文化价值观，不断提高中国动漫产业的国际竞争力。唯有这样，才能促进中国动漫产业在全球化进程中不断稳定、健康发展。

2.3.2　动画产业的跨领域合作

随着时代的快速发展，各领域也在不断地发展前行。21世纪是全新的信息化时代，无论是先进的科学技术、日趋细化的产业还是互为融通的媒介，都将我们带领到一个空前的跨领域合作时代。在这个时代，各个行业都在不断地探求着自身的革新，曾经孤立的发展模式早已不适应如今多元化的需求。动画产业作为文化产业的重要组成部分，在与不同学科、不同媒介、不同产业进行跨界合作的同时，也迸发出了全新的活力。

1. 动画产业跨领域合作的表现形态

1) 动画产业的跨领域合作体现在学科间的交叉融合

如今各个学科面对的问题都日趋复杂，将多种学科进行交叉融合，可以促进不同学科间的协作，共同解决复杂问题。在合作的过程中，各个学科之间还能够借此机会互相借鉴、取长补短。我们可以发现，无论在社会科学领域还是自然科学领域，动画产业都与不同学科之间存在着跨领域合作的现象，这种现象也使动画不再作为一种孤立的艺术表现形式。

动画产业可以与电子物理学、电脑科学、建筑学、医学等众多学科进行跨领域合作，这使动画产业得以向更大的平台拓展。由于互联网和大数据的迅速普及，唾手可得的信息一方面为人们带来了便捷的生活，另一方面也让人们对这些纷繁的信息产生了强烈的依赖。繁多的信息催化出多样的呈现技术，虚拟呈现技术和动态演示技术逐渐与人们的现实生活密切相关。虚拟现实技术更是通过与多种行业技术的嫁接，服务于人们生活的方方面面，拥有极为广阔的发展前景。

动画产业还和社会学科与人文学科之间存在着跨领域合作的现象，不断创造更多的社会价值。在这个过程中，动画能够更加深刻地传达意识形态，也可以呈现出更加丰富多元的艺

术表现。通过与文学、社会学、传统文化等众多人文领域的交叉融合,动画产业的内涵变得更加丰富,社会存在感愈加明显。

2) 动画产业的跨领域合作体现在媒介间的交叉融合

媒介间的交叉融合不仅体现在动画的表现形式上,也体现在动画的传播方式上。从一方面来看,随着"互联网+"时代的到来,人们的娱乐方式和通信方式都发生了巨大的变化,各类艺术形态的发展态势也日趋多元化。动画作为影视艺术与数字媒体的交叉学科,其表现方式也日趋丰富。例如,在传统绘画领域,有越来越多的艺术家开始采用动画的形式来进行艺术表达,这是因为动画拥有丰富多样的媒介载体,可以摆脱单一的屏幕播放形式。各类移动终端和投影技术都是动画表现的重要媒介。动画不仅可以依托于空气、水、布料等媒介,还可以依托于实验艺术的各种装置,自由地为观众展示它想要表达的内容。除此之外,对于跨媒介的运用也能够使动画彻底摆脱物理装置的束缚,让观众完全忘记媒介的存在,从而使他们沉浸在动画所创造的环境之中。如今,动画摆脱了电视这一单一传播渠道的束缚,网络平台和手机终端悄然成为如今动画传播的主要媒介。以百度、阿里、腾讯为代表的国内互联网巨头纷纷加入国产动画的商业化运作,积极推动中国"动画+互联网"的发展,促进基于动画IP的跨领域合作的市场格局的形成,共同推动中国动画产业的良性健康发展。

3) 动画产业的跨领域合作体现在与其他产业的交叉融合

如今,越来越多的国家开始践行一种以跨界融合为特征的新型经济发展模式,动画产业在与各行业进行交叉融合的过程中,为我们带来了诸多可供参考的合作经验。以动画和旅游产业的跨领域合作为例,国产动画作品《一人之下》自2016年开播以来就广受欢迎,积累了大量观众,该动画蕴含了大量现实生活中的场景,比如直接把旅游景区龙虎山设定为动画的重要场景之一;主创团队还专门来到龙虎山拍摄了一部纪录片(见图2-35),全面地向观众展现龙虎山的风光景色。观众在观看动画时,动画中呈现出的美丽景色激发了观众去龙虎山旅游的欲望。在龙虎山的天师府门前,人们的脑海中会浮现出张楚岚和张灵玉在动画中的战斗。可见,动画与旅游产业的跨领域合作不仅可以为旅游景区带来更多的消费者,也可以满足人们的旅游需求,是一个动画与其他产业进行跨领域合作的尝试。

图2-35 《一人之下》龙虎山圣地巡礼纪录片海报

2. 动画产业跨领域合作的价值

第一,动画产业的跨领域合作可以促进动画产业链的延长。创意是动画的灵魂,也是

整个产业链得以延续与更新的支柱。创意可以产生强大的创作动力,大大提高动画产品的质量、传播力与品牌价值,极大促进了动画产业链的不断延伸与深化。如今,中国动画产业虽处于快速发展阶段,但市场上有影响力的优质动画尚为数不多,其主要原因就是原创能力和跨领域合作能力的缺乏,导致中国动画产业链无法得到良好的延伸。若能强化动画产业的跨领域融合,积极推动中国动画产业的结构调整,与其他产业建立起紧密的合作发展关系,就可以进一步优化完善中国动画产业链结构,为中国动画产业的长远发展打下坚实的基础。

第二,动画产业的跨领域合作有助于探索动画产业发展的新模式。目前,中国动画产业在资本与技术实力方面与美国、日本等动画发达国家尚有较大差距,在动画文化的基础方面也比较薄弱,而进一步促进跨领域合作正是带领中国动画产业走出发展困境的一条可行之路。具体来说,一方面可以从动画形象的塑造方面入手,通过塑造更多鲜明生动、富有知名度的动画形象来促进动画产业链的形成;另一方面,可以尝试把动画元素与其他产业进行融合,通过对相关动画衍生产品的研发,不断促进中国动画产业的健康可持续发展。

第三,动画产业的跨领域合作有助于增强动画行业的服务功能。跨领域合作可以进一步开拓动画企业的业务范围,培育出更多样化的产业形态,以推动动画产业及相关产业的综合发展。同时,动画业务范围的持续拓展也能在很大程度上解决动画人才的就业难题,因为以动画产品为依托的影视产业、游戏产业乃至玩具、日用品和服饰等产业都亟待动画人才的补充,动画产业的跨领域合作可以有效解决动画人才与岗位需求之间日益尖锐的矛盾。

2.3.3　漫画产业的跨领域合作

随着文化创意产业的迅猛发展,漫画产业也在不断地拓展自身的产业边界,与众多其他领域进行交叉融合。漫画位于动漫产业的上游,不仅能以改编的形式与传统的电影、电视、文学、游戏、出版等行业进行交叉融合,还可以与新兴领域如漫画阅读平台、网络社交平台等新媒体进行跨领域合作。此外,漫画也正在以前所未有的速度与其他行业进行有机结合,比如会展业、旅游业、餐饮业等。

漫画与其他领域间的交叉融合和不断渗透,不但能加速漫画市场的拓展,还能推进漫画产业的良性发展,提高漫画产业的市场竞争力。

1. 漫画以改编的形式进行跨领域合作

自从美国好莱坞于20世纪40年代把经典漫画作品《超人》以真人电影的形式搬上大荧幕,漫画产业便开始与越来越多的行业进行跨领域合作。在影视行业、网络文学行业和游戏行业都可以看到和漫画进行跨领域合作的成功案例。

漫画与电视剧、电影行业的跨领域合作,是将拥有一定读者基础和知名度的漫画作品改编成影视剧,是一个循环利用热门资源的好方法,因为双方可以互相促进,开拓更广阔的市场。以漫画改编的影视作品通常具有高回报、低风险的特点。

漫画与网络文学之间的跨领域合作也悄然兴起,漫画可以用夸张化与典型化的表现手法对文学作品进行改编,把那些难以从文字中感受到的画面准确直观地传达给观众,更容易给观者留下深刻的印象。比如,2011年,中国漫画家姚非拉为了吸引更多的成年人观看漫画,以风靡一时的网络文学作品《鬼吹灯》为题材,改编成漫画作品《鬼吹灯之龙岭迷

图2-36 漫画《鬼吹灯之龙岭迷窟》封面

窟》(见图2-36),并连载于杂志。漫画《鬼吹灯之龙岭迷窟》还在苹果应用商店同步推出了《鬼吹灯》的中英文双语电子书,成功登上平台的热门榜单,至今仍受到漫画和网络文学爱好者的追捧。

除了与影视和网络文学行业的合作,漫画与游戏的跨领域合作也早已在全世界成为主流。这种跨领域合作被业内命名为S-ACG运营模式。S-ACG分别指Story(故事)、Animation(动画)、Comic(漫画)、Game(游戏),这种模式简单来说就是将游戏改编为动漫,或者将动漫改编为游戏。《口袋妖怪》(见图2-37)和《机动战士高达》(见图2-38)都是先制作出动画或漫画,以此为基础促进游戏的传播。成功的漫画作品往往积攒了大量的观众,这些观众就自然地为游戏提供了用户基础,而由游戏吸引而来的玩家也会主动地对漫画原作进行了解,进而提升漫画品牌的知名度。

图2-37 任天堂掌机游戏《口袋妖怪》封面　　图2-38 PSP游戏《机动战士高达vs高达》封面

以上漫画以改编形式与其他领域进行合作的成功案例可供中国漫画从业者学习借鉴,以推动中国漫画与其他行业互利共赢、促进漫画产业快速发展。

2. 漫画与新媒体的跨领域合作

在新媒体迅速发展的今天,漫画与新媒体的跨领域合作已日趋成熟,也为更多漫画爱好者所接受和追捧。一种新的漫画传播方式悄然出现,即借助新媒体平台将动画、漫画、视

频、图片、文字与音频等多种元素融合在一起进行传播，可以极大地提高用户的参与感。富有趣味性的互动体验与多样化的视听影像，消融了漫画与动画之间的界限，将漫画与动画有机地结合起来。

在如今的互联网时代，数字化阅读日益普及，这也使漫画产业得以再创辉煌。互联网运营商为构建垂直的数字漫画阅读平台，竞相组建各自的漫画事业部，比如哔哩哔哩动漫、腾讯动漫、咪咕动漫，这些数字漫画阅读平台共同对漫画的数字出版和版权保护起到了极大的促进作用。受益于以上互联网平台规模庞大的用户群体和平台自身精准迅捷的推送机制，漫画产业获得了前所未有的成长机遇。

除此之外，面向个人创作的漫画平台如雨后春笋般涌现，这些平台进一步打破了漫画创作与漫画发行的行业壁垒，促使个人漫画创作者与多元化的漫画题材迅速涌现。一些知名漫画网站如U17，逐渐演变为热门漫画IP的重要发源地。可以预见，这些漫画网站与动画行业合作开发大型热门IP的趋势将愈发明显。

3. 漫画与其他行业的跨领域合作

漫画的跨领域合作现象除了体现在以上方面，还涉及一些新兴行业，比如会展业、旅游业、餐饮业等。受全国各地动漫爱好者欢迎的动画展和漫画展以破竹之势成为文化产业的新航标，比如世界上最具影响的几大动漫展：加拿大的渥太华国际动漫节、法国的安古兰漫画节和中国杭州的国际动漫节等，这些动漫展每年都会吸引众多动漫爱好者和游客参加。

旅游业和餐饮业也纷纷借助漫画行业的东风陆续推出漫画特色旅游项目和漫画主题餐饮等服务，比如浙江少年儿童出版社和邮轮公司的合作案例。2017年，浙江少年儿童出版社与一家邮轮公司达成战略合作，以《功夫熊猫》系列漫画的内容为基础共同推出了旅游活动"功夫熊猫缤纷假日游戏故事会"(见图2-39)，吸引了众多家长带领孩子参加，并获得极好的反响。漫画与餐饮行业进行合作的案例有浙江少年儿童出版社在2016年与肯德基共同推出的"猴王当道"套餐。这一套餐除肯德基原有的快餐食品外，还随餐附赠精美漫画《漫画西游》(见图2-40)和可爱的孙悟空玩具(见图2-41)等深受孩子们喜爱的小礼品。通过赠送精致的漫画书和玩具，肯德基吸引了众多消费者的目光，促使更多家长带领孩子选择在肯德基就餐。

图2-39 "功夫熊猫缤纷假日游戏故事会"现场

以上富有成效的案例为漫画产业与其他行业的跨领域合作提供了宝贵的经验：对于漫画产业来说，与拥有庞大消费群体和强大品牌效应的跨领域合作者进行合作，不仅能够保证漫画拥有稳定来源的消费者，在与其他行业进行合作的过程中还可以通过聚焦消费人

群，对用户进行针对性的转化。这种跨领域合作的形式能够在很大程度上实现不同领域企业间的流量互换，汇聚两个品牌的流量，极大地提高漫画品牌形象的知名度。

图2-40　"猴王当道"套餐赠送的《漫画西游》漫画

图2-41　"猴王当道"套餐赠送的孙悟空玩具

2.3.4　动漫产业与虚拟现实技术的融合

动漫产业能够与其他领域进行融合的根本在于技术的融合。随着计算机技术的不断发展，虚拟现实技术应运而生，虚拟现实技术通过与动漫产业进行融合，可以广泛地应用于各个领域，比如军事、医学、设计等。动漫产业结合虚拟现实技术与其他领域进行合作，也在一定程度上拓展了这些领域的发展空间。

1. 虚拟现实技术的内涵

虚拟现实技术于近年逐渐兴起，是一种融合了多项前沿技术的综合性技术。虚拟现实技术囊括了三维显示技术、三维建模技术、人机交互技术，以及传感测量技术等，分为虚拟现实、增强现实和混合现实三大类。具体来说，虚拟现实(virtual reality，VR)是先借助电脑技术把虚拟空间构建起来，使用者通过使用指定的三维交互装置，将自己的视觉、听觉、嗅觉、触觉等感官综合地调动起来，以获得身临其境的效果。增强现实(augmented reality，AR)的含义则是把虚拟出来的信息与现实世界相叠加。混合现实(mixed reality，MR)的含义则是将虚拟出来的信息映射于现实世界中，并在使用者、现实世界与虚拟世界之间搭建起一个可供交互的信息回路，以提升使用者体验过程中的真实感。

如果将虚拟现实技术与动画领域进行交叉融合，就可以对动画产品的环境氛围进行渲染优化，为观众带来独特而震撼的视觉体验。同时，动画与虚拟现实技术的交叉融合又可以和其他更多领域的学科进行二次融合，比如与军事、医学、教育学、心理学、机械设计和电气工程等学科的融合，不仅可以保证使用者操作的安全性，还可以为使用者提供沉浸式的体验。

2. 三维动画技术与虚拟现实技术的融合

目前，将虚拟现实技术应用在三维动画制作过程中是整个动画制作领域的主要发展趋势。对于三维动画制作而言，应用虚拟现实技术可以有效提升动画制作质量，还能同时提高动画的真实性。相关工作人员需要重点掌握技术革新的发展趋势，思考新技术的应用，只有这样才能够真正发挥出虚拟现实技术的优势。

虚拟现实技术和三维动画技术这两个概念截然不同，在我们想要将虚拟现实技术和三维动画技术进行结合之前，要先对两者间的区别进行全面了解。从本质上来讲，三维动画主要是利用计算机技术将预先处理过的静止图片播放出来，动画制作者只需把二维画面转化为三维画面，在这个过程中并没有涉及任何智能化要素。由于三维动画仅仅是单方面播放，所以很难让观众感受到强烈的真实感和临场感，而虚拟现实技术则是将捕捉到的人体、环境等动态化信息经过计算机技术的计算，最终呈现出更具有真实感的画面。在通过虚拟现实技术呈现出的画面中，我们可以清晰地感受到各个要素之间是如何相互影响、相互作用的，也可以感受到画面中角色的表情更加细腻传神。需要注意的是，无论虚拟现实技术怎样发展，它始终无法完全脱离三维动画技术，制作者在制作虚拟现实画面时依然需要使用三维动画技术去塑造画面，并且要对人物形象、场景等要素进行进一步的细腻刻画。

三维动画与虚拟现实技术的融合主要体现在模型构建与动作捕捉方面。在对虚拟现实技术进行应用时，模型构建是十分重要的基础内容。在制作三维动画时，我们要先构建三维场景的模型，在这个阶段，三维场景的各项数据资料就显得尤为重要。当我们构建一些面积较狭小的室内场景时，可以很容易地收集到基本的测量数据。而当我们需要构建无限空间的场景时，想获得真实可靠的测量数据就变得十分困难。此时就需要结合虚拟现实技术，根据前期模拟的空间数据样本对测量数据进行虚拟化收集，再利用强大的电脑数据处理能力来高效率地将场景模型搭建起来。这样就可以通过三维动画技术与虚拟现实技术的融合创造出更加逼真的虚拟世界。在动作捕捉方面，用三维动画技术构建出三维模型后，还需要让模型动起来。为了能够呈现出更加灵动逼真的运动效果，就需要借助虚拟现实技术对人物的表情和肢体动作进行捕捉，在这个过程中，真人演员要穿戴具有感应点的服装，根据动画制作的要求来表演各种动作，系统中的模型也会在同一时间做出相同的动作，以获得完整的运动数据（见图2-42）。而对于建筑物或植物等元素来说，就要通过航拍获取影像资料，运用虚拟现实技术对模型的物理效果进行优化，保证模型不会呈现出违反物理规律的动态。

通过以上分析，我们可以发现虚拟现实技术与三维动画技术的不断融合能够为两个领域带来全新的突破，使得三维动画的表现方式日益多元化，极大地促进了动画产业的发展。

图2-42　动态捕捉技术演示

3. 三维动画技术结合虚拟现实技术与其他领域的合作

在生物医学方面，我们可以把三维动画技术、虚拟现实技术和机械设计进行交叉融合，在模拟外科医疗手术及开展康复训练时进行使用。具体来说，当我们在构建人体模型或者三维虚拟场景时，也能够使用三维动画技术。我们可以使用虚拟现实技术来制作数据手套、手术刀等触觉传感操控装置，再使用虚拟现实系统完成外科手术过程的全真模拟。对于使用者而言，在使用虚拟现实技术进行模拟手术时，其模拟出的三维空间能够让练习者充分地沉浸于手术的情境之中，让使用者在手术中的协作能力及对突发情况的处置能力都有所增强（见图2-43）。

图2-43　结合虚拟现实技术进行手术训练

在各类设计领域，虚拟现实技术也进一步变革了传统的设计手段，为设计领域注入了全新活力。例如，在服装设计中，时装设计者在利用虚拟现实手段进行服装设计时，能够对时装的各个细节做出全面调整与修正，使得服装设计师可以更精密地设计服装(见图2-44)。同时，在针对时装造型进行改良时，虚拟现实技术还能够极大地提高设计师的改进效率，甚至能够对改良后的时装效果进行直观地展示，既省时又省力。这样，通过与虚拟现实技术进行结合，传统服装设计中打样制版效率低的问题得到了有效的解决，材料成本与时间成本被大大降低。除此之外，服装设计行业也能够利用虚拟现实技术向用户展示虚拟试衣效果，用户使用线上的虚拟试衣平台，或是线下的虚拟试衣镜就可以简单便捷地检测试穿效果，不仅能够完善服装设计的效果检测环节，还可节省消费者在商场试穿的时间。

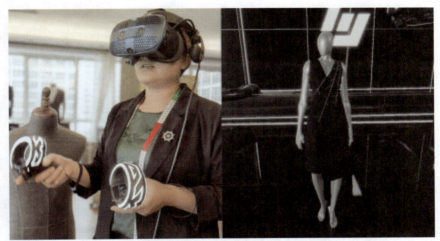

图2-44　结合虚拟现实技术进行服装设计

综上所述，三维动画技术与虚拟现实技术的融合不仅可以大大提高工作效率，还可以提高动画产品的整体质感与真实性。三维动画技术结合虚拟现实技术与其他领域进行合作，不仅可以为用户带来丰富的互动体验、提高产品的吸引力，也可以在这个过程中提高使用者的专业水平，促进行业的整体发展。相信虚拟现实技术与三维动画技术的融合在未来可以为两者的发展带来更多的机遇。动漫产业相关人员一定要密切关注虚拟现实技术的发展，借鉴动漫发达国家的技术应用经验，以推动中国动漫产业的可持续发展。

第3章
动漫产业的推广媒介

动漫产业的发展离不开推广媒介，媒介作为动漫传播的重要载体对动漫的发展起到重要的作用。随着时代的发展与变迁，动漫的推广媒介也日新月异，比如传统动漫产业的推广只能以纸媒为主导，推广媒介单一，工业革命之后，电视和影院的出现使得动漫产业以电视媒介和影院媒介为推广的主导方向，如今数字互联网又成为主要推广媒介。推广媒介的发展使得动漫产业不断更新迭代，让动漫产业的发展更加丰富和多元化。

3.1 纸媒介

纸媒介是自古以来信息传播与交流的重要媒介，它以纸为载体，以印刷为记录手段。传统意义上漫画的传播离不开纸媒介，它通过纸张来表现生动丰富的内容。

3.1.1 传统纸媒漫画的发展过程

漫画一词是从日本引入中国的，但实际上我国古代就已经出现了漫画，只是当时不是以漫画著称。中国最早出现的纸媒漫画要追溯到五代和北宋时期，具有代表性的作品有《百鬼戏图》《玉皇朝会图》等。当时的漫画受到时代的限制，以笔墨纸砚为工具并画于宣纸之上。到了明清时期，纸媒漫画成为独立画种渐渐兴起，代表作有李世达的《三驼图》(见图3-1)，该漫画以驼背为喻，有着深刻的含义，作者用笔墨的挥洒传达出深刻的情感。

在15世纪后，随着印刷机器的出现，为纸媒漫画的发展提供了极大的技术支持，此时纸质出版物流行一时，漫画借助纸质出版物快速发展。

1820年，中国纸媒漫画逐渐发展出新的形式，出现了单幅漫画和四格漫画。

1899年，由朱芝轩制作的第一本石印连环画《三国志》的出现，标志着连环画成为传统纸媒漫画的新形式。

1903年，中国出现了漫画报刊，由谢缵泰所创作的漫画《时局图》，是目前已知最早的报刊漫画，它是由上海的《俄事警闻》刊登的一幅关于当下时局的漫画。1918年9月，由沈泊尘创办的《上海泼克》，是中国最早专门发表漫画的刊物，虽然只出了四期，但其却具有时代意义。1925年，丰子恺在《文学周刊》发表画作，以"子恺漫画"为标题，此后漫画在中国盛行，漫画的定义被正式确立，成为大众报刊中的重要内容。当时的漫画最鲜明的特点是具有讽刺性和批判性，是对民族危机的担忧及对追求民主自由与和平的渴望。

1925年，随着《西游记》的出版，连环画被正式定名。

图3-1 《三驼图》漫画

图3-2 《连环画报》连环画刊物

中华人民共和国成立以后，国家于1950年创办了大众图画出版社，1951年更名为人民美术出版社。人民美术出版社出品了很多精美的连环画作品，并创办了第一个全国性连环画刊物《连环画报》(见图3-2)，中国的连环画得到前所未有的发展。到1980年，中国的连环画出版物已达1000多部，种类庞大、内容丰富。

随着连环漫画的不断发展，出现了新的形式，即卡通漫画。卡通漫画是借鉴卡通的手法、风格而编画的新型连环漫画。卡通漫画和漫画绘本有所不同：卡通漫画还是以叙事性为主，情节更为丰富；漫画绘本大多以画面占更重要的位置，再加以文字补充，通常不使用连续的画格来叙事。所以，卡通漫画相比漫画绘本，阅读门槛比较高、包容性弱。

图3-3 《画书大王》漫画杂志

1990—2000年，随着日本漫画杂志的兴起并被引进中国，中国传统纸媒漫画进入新的发展阶段。新兴的漫画画格多变、情节紧密、对话圈代替了文字解说，非常切合习惯了电视动画的一代人的阅读习惯，因而在中国飞速流行起来。1993年，《画书大王》创刊(见图3-3)，这是中国内地第一份漫画杂志，刊登或介绍了多部日本漫画、欧美漫画及少数中国港台地区的漫画，对当时的中国读者起到了启蒙作用。1994年，中国第一个由职业漫画人组成的民营机构"画王工作室"在北京成立。

2004—2014年，是国产纸媒漫画最盛行的时期，出现了大批漫画杂志，如2006年创办的《知音漫客》，在全国影响较大。2008—2013年国产漫画到达巅峰。

但是，巅峰过后是急剧的衰落，从2012年开始，随着网络进入千家万户，智能手机普及起来，出现了大量的漫画App阅读软件，使得以纸为媒介的传统漫画遭到了前所未有的打击，最终漫画杂志被互联网所取代。

3.1.2 传统纸媒漫画的特点

漫画的兴衰随着载体的演变而变化，在没有互联网的传统纸媒时代，漫画只能依托在纸媒介才能将故事思想传达给观众，所以纸媒对于漫画作品的创作和传播产生了巨大的影响。

1. 纸质媒介的发展特点

以往的漫画造型和创作模式，主要依赖于水墨画、农民画、年画、宣传画、宣传挂

图等。

随着15世纪印刷技术的成熟，纸质出版物成为漫画传播的重要阵地。报纸漫画成为当时的主流，具有大众化的特点，其故事鲜明、创意突出、主题明确、注重深意。当时，新闻漫画、漫画绘本、漫画书是传统漫画的主要类型，不同形式的纸质媒介是促进漫画传播的重要载体。

20世纪的中国，漫画家以创作新闻漫画为主，比如众人所熟知的丰子恺、方成、丁聪等，他们以新闻漫画为载体，通过漫画的形式传达思想。

近些年一些治愈类型的传统漫画也备受关注，如"小林漫画""老树漫画"等，他们的漫画大多都受到传统中国画和传统漫画的影响，此类漫画把重点放在了文字与图像生成的语境和含义之中，创作手法是以传统造型为主，漫画形象夸张，带有个性化和趣味性的特点。

2. 漫画内容和形式的发展特点

中国的传统漫画在不同时期风格和形式大不相同，民主革命期间漫画主要以反帝反封建为主线，抗战时期大多是宣传爱国救亡运动、反对日本帝国主义，社会主义时期则是反映人民生活面貌，随着生活水平的提高，现代漫画以娱乐为主。从漫画的内容中可以看出，随着时代的发展，漫画所传达的思想也在发生变化。

在传统漫画发展的这一洪流中，涌现了大批的优秀漫画家，他们不断寻找新的宣传内容和新的漫画形式，使得漫画的宣传媒介和形式也越来越丰富，慢慢地漫画被赋予了新的社会功能。比如，随着中国的不断发展，漫画家们也越来越重视国风，他们在吸收国外优秀漫画经验的同时，不断与传统的民族艺术结合，发扬中国传统民间艺术，展现中华传统民间绘画成果，为中国漫画的发展做出了有益的探索。

3.1.3 传统纸媒漫画发展的局限性

过去，阅读传统纸媒漫画对于人们来说是一个非常好的娱乐方式，大家喜欢在闲余时间翻阅与浏览漫画杂志书籍，丰富自己的业余生活。但随着科技的进步，传统纸媒漫画已经跟不上时代的步伐，开始逐渐衰落，网络漫画成为主流，国内的漫画杂志销量急剧下降。例如，《知音漫客》(见图3-4)在网络漫画兴起的几年里销量暴跌，从周刊变成了月刊，很多精良有趣的漫画从纸媒转移到互联网漫画平台。传统纸媒漫画之所以被互联网漫画取代，是因为其相较于互联网漫画有着极大的局限性。

1. 便携性差

传统纸媒漫画需要以杂志书籍为载体，为此读者在看漫画时要特意跑去书店购买，这与现在人手一部手机随时打开漫画平台观看相比，显得尤为不便捷。

图3-4 《知音漫客》漫画刊物

手机互联网平台连载的漫画不仅内容多、种类丰富、阅读方便，而且更加全面有趣。最重要的是，相较于需要花费5~10元才能购买的杂志漫画，互联网漫画只需要花费同等或更低的价格就可以看到更多精美漫画。

2. 传播效率低

传统纸媒漫画作品的发表渠道单一，只能通过投稿，等待出版单位选择。投稿后还需要经过层层审核，漫画创作者创作的漫画有故事、有内容，却可能因为各种原因而无法被选上，成稿率低，即便漫画被选中，还需经过比较长的加工和印刷流程，这导致传统纸媒漫画的传播效率非常低。

3. 灵活性差

传统纸媒漫画灵活性受限，它要想被观众看到要经过编辑、印刷、发行等各环节的操作，出版周期非常慢，读者不能在第一时间看到信息和内容，使得受众群体减少，纸媒发行量随之减少，影响力也相应降低，形成恶性循环，最终导致传统纸媒漫画的衰落。

4. 思维局限

随着社会发展、时代变迁、分工转变，纸媒行业吸收的新鲜血液有限，很多有识之士选择了互联网相关行业，传统纸媒已经形成了一定的思维定式，对于新媒体技术了解得比较少，面对时代的转变一时难以适应，还是保持着传统纸媒的经营方式，这也是导致传统纸媒漫画衰落的重要原因。

3.1.4 新时代纸质漫画的营销与推广

互联网技术的不断发展，使网络漫画这种新形式不断冲击传统纸质漫画产业。然而，在这种严峻的背景下，纸质漫画并没有被吞噬，而是以一种新的形式发展起来。纸质漫画和互联网漫画各有利弊，但它们并不互斥。许多漫画出版商和创作者都在两者之间寻找平衡，使用互联网平台来提高知名度和可获得性，同时继续制作高质量的纸质漫画，以满足忠实读者和收藏家的需求。两者可以互相补充，以满足不同读者的需求和偏好。

纸质漫画已经发展了几十年，带动了全球漫画产业的辉煌，其营销与推广形式也相对成熟。纸质漫画的营销与推广历经多个重要阶段，从早期的印刷连环画，到漫画杂志和报纸漫画，再到漫画书店和漫展，最后发展到数字化时代的在线漫画平台。随着时间的推移，纸质漫画变得更加多样化、多媒体化，并在全球范围内拥有广泛的受众，其推广和营销方式也在革旧出新。

1. 社交媒体推广

新时代，智能手机越来越普及，社交媒体是获取信息的重要手段，是用户所用最多的软件之一，如微信、微博、小红书、哔哩哔哩、知乎、豆瓣等。这些社交媒体平台都会提供一些重要的服务，包括信息发布与分享、社交互动、购物和商务等。漫画作者或出版方可在这些社交媒体上创建官方账号，以分享纸质漫画中的插图、故事线索和作者的相关信息；利用社交媒体平台进行互动，与读者建立联系，回答问题、回应评论，并定期发布有关新章节或特别活动的信息，创建购买链接，从而让观众购买纸质漫画。

2. 漫画衍生产品推广

漫画和动画的宣传有着相同之处，那就是漫画周边和动画周边。漫画周边是指以漫画为载体，对其周边的潜在资源进行挖掘。例如，通过把漫画中出现的人物和场景制作成实体模型来进行售卖或赠送，这些模型都很精美、生动，起到装饰性的作用，让普通用户在组装和观赏模型的同时，了解模型背后的人物故事，从而推动漫画的传播与推广。

3. 动态漫画推广

动态漫画是一种平面漫画与动态元素相结合的动画表现形式，大多被利用在短视频网站上进行漫画宣传。此类漫画加入了旁白对话和背景音乐作为辅助效果，更具感染力，并且动态漫画借助抖音、快手等短视频进行传播，受到了观众们的喜爱，漫画平台借此引入流量，同时也宣传和推广了相关漫画。随着时代的发展，动态漫画逐渐成为未来漫画市场发展的一个新的趋势，漫画平台积累了大量优秀的静态漫画资源，是动态漫画的优势所在。漫画平台可以对传统纸质漫画进行二次利用，从而打通纸媒、网络、手持终端的链接，最终通过互联网宣传推广动态漫画和漫画，进一步扩大漫画市场。

3.2 电视媒介

动漫电视媒介发展至今已有数十年的历史，尽管电视动漫的发展起步相对其他几个产业较晚一些，但随着现今网络的发展以及衍生产业的兴盛，以及各国对于电视动漫的扶持政策，极大地带动了电视动漫的发展。

3.2.1 电视动漫的发展过程

最早的电视动漫并非专为电视播出所制作和发行的，而是在电影院作为正片开演或者中场休息的时候供观众娱乐放松的短片节目。除此之外，电视动漫由于本身的制作成本高于真人电影和动漫电影，再加上动画专业人员的素质良莠不齐，因此早期的电视动漫发展非常困难，各动漫公司对于电视动漫也并不重视。

但随着时代的变迁和人们生活质量的提升，电视逐渐成为人们日常生活所必备的物件，因此电视动漫产业也逐渐进入各大动漫公司的眼中，并且由于电视荧幕相对影院银幕要小得多，即便电视动漫的制作不够精致，但在电视机的荧幕中播放依然能够被观众接受，电视动漫产业从而渐渐脱离影院动漫产业发展成一种新的动漫模式。

1939年，约瑟夫·巴伯拉和威廉·汉纳合作，两人以"猫"和"老鼠"为原型，为《猫和老鼠》(见图3-5)这部动画片创作了第

图3-5 电视动漫《猫和老鼠》封面

一部剧集《甜蜜的家》。1940—1958年，两位《猫和老鼠》的创始人为米高梅公司制作了114集《猫和老鼠》短篇电影，他们也因此获得了七个奥斯卡金像奖"最佳动画短片"的奖项。因为《猫和老鼠》系列动漫的成功，为此后的电视动漫打下了坚实的基础和经典的范例。

图3-6　电视动漫《铁臂阿童木》海报

1952年，手冢治虫创作了漫画《铁臂阿童木》，并在之后又把这部漫画做成了电视动漫剧集(见图3-6)，该电视动漫于1963年在日本播出。《铁臂阿童木》作为电视动漫一经播出便风靡全球，并在此后的几十年里被重制成彩色版，甚至又在2009年以CG动漫长片的形式在影院上映。随着《铁臂阿童木》的成功播出，开创了日本电视动漫的先河，为此后日本电视动漫的发展指明了方向。

1957年，米高梅公司关闭旗下动画部后，约瑟夫·巴伯拉和威廉·汉纳联手创办了自己的公司，并于1958年创作了经典动漫剧集《哈克狗》(见图3-7)。

图3-7　电视动漫《哈克狗》画面

在1960—1966年，由汉纳和巴伯拉创作的第一部动漫情景喜剧《摩登原始人》(见图3-8)发行，这是一部在黄金时段而不是儿童节目时段播出的动漫剧集。

1962年，美国联合制作公司(UPA)开始制作廉价的电视动画剧集，如当时的《古马先生》和《至尊神探》都是该公司的杰作。

1964年，德瑞提-弗瑞伦公司创作了一个体态纤长、慢条斯理的猫科动物角色《粉红豹》，该动漫角色一炮走红，并在此后还做成了动画系列影片，如电视动漫(见图3-9)和影院短片等形式，这些动漫影片一直连载到1980年。

图3-8　电视动漫《摩登原始人》画面

图3-9　电视动漫《粉红豹》画面

1967年，由克罗地亚的萨格勒布电影公司制作的《巴塔扎尔教授》(见图3-10)在电视台播出，受到了全世界的广泛好评。本剧共52集，耗时7年才制作完成，动漫的播出和其主题曲在每个孩子心中烙下了永久的美好印记。

1969年，世界最长寿的电视动漫《海螺小姐》(见图3-11)开始播出，这部动漫连载已有五十多年之久，直到现在依然拥有很高的收视率，并深受各年龄段观众的喜爱。

图3-10　电视动漫《巴塔扎尔教授》画面　　　图3-11　电视动漫《海螺小姐》画面

到了20世纪80年代末至90年代初，动漫迎来了新的春天，如1989年在美国电视台播出的《辛普森一家》(见图3-12)动漫爆火，并成为黄金时段播出的电视动漫，它带动了其他动漫产业一同兴盛起来。除此之外，亚洲地区的动漫行业也随着北美地区动漫的繁荣而发展起来。

1995年，正当美国的皮克斯工作室大放异彩的时候，英国的阿德曼动漫公司崛起，该公司于1996年上映了只有短短6集的《超级无敌掌门狗》(见图3-13)系列动漫，该系列剧中的《引鹅入室》和《剃刀边缘》两部动画均荣获奥斯卡最佳短片奖，并成为英国电视动漫的典范作品。

图3-12　电视动漫《辛普森一家》画面　　　图3-13　电视动漫《超级无敌掌门狗》画面

1995年，日本Gainax公司出品了一部科幻机甲类电视动漫《新世纪福音战士》(见图3-14)，此后两年又制作了《新世纪福音战士：死与新生》和《新世纪福音战士：真心为你》。《新世纪福音战士》系列与电视动漫《高达》(见图3-15)系列为日本的科幻机甲类动漫树立了标杆，以至于后续的日本机甲类动漫都多多少少带有这两部动漫的影子。

图3-14 电视动漫《新世纪福音战士》画面

图3-15 电视动漫《高达》画面

图3-16 电视动漫《海绵宝宝》海报

1999年,由史蒂芬·海伦伯格创作的《海绵宝宝》(见图3-16)横空出世,该部剧以海洋的各种生物为原型设计了一系列卡通形象,以搞笑无厘头的剧情吸引了一大批粉丝。《海绵宝宝》是有史以来最成功的动漫剧集之一,其动漫周边衍生品更是大卖特卖,还在2004年、2015年、2020年相继推出了动漫剧的电影版本。

到了21世纪,借助影院动漫开创的电脑数字三维技术,电视动漫也随之应用到产品中。2002年,迪士尼的CEO迈克尔·艾斯决定制作了一部低成本、小规模的温情类电视动漫《星际宝贝》(见图3-17)。该部剧中的宇宙飞船便是通过电脑的CG技术完成的,且画面的颜色也运用了电脑的数字上色技术,但剧中其他部分则避免使用电脑技术,以减少成本。《星际宝贝》播出后广受观众好评,并且被奥斯卡提名为最佳动画长片奖,是迪士尼在21世纪初的成功代表作。

同样运用电脑动画技术的经典电视动漫连续剧,还有于2004年播出的英国幼儿动漫剧《小猪佩奇》(见图3-18),该部动漫剧画面角色和设计简单明快,人物性格也非常鲜明,一直连载至今近二十个年头。

图3-17 电视动漫《星际宝贝》画面

图3-18 电视动漫《小猪佩奇》画面

进入21世纪,中国的电视动漫产业也逐渐走向成熟,其中有面向儿童和青少年的《虹猫蓝兔七侠传》系列(见图3-19)、《果宝特攻》系列、《喜羊羊与灰太狼》系列(见图3-20)

等，还有面对青少年和成人的《秦时明月》《画江湖之不良人》(见图3-21)等。中国电视动漫正在通过自身的特点和优势开辟出一条特色的电视动漫产业道路，努力为世界的电视动漫发展献出自己的力量。

图3-19　电视动漫《虹猫蓝兔七侠传》画面

图3-20　电视动漫《喜羊羊与灰太狼》画面

图3-21　电视动漫《画江湖之不良人》海报

随着电脑技术的日益成熟和新技术的应用，电视动漫的制作水准和成本也越来越高，因此以后的电视动漫可能会出现画面匹敌影院动漫的精细程度。除了画面上的精美，在未来的发展趋势方面，不论是画面精美的三维动漫还是传统的二维动漫，都有其各自的优势和独特之处，两者并非替代关系，而是相辅相成的并列关系。相信未来电视动漫的形式更大层面会是传统的二维电视动漫与三维电视动漫并存，电视动漫与影院动漫、真人电影相结合，动漫与游戏等其他产业相互依存的局面。

3.2.2　电视动漫的特点

电视动漫从最早作为影院开演前或中场休息时放映的供观众娱乐的短节目，发展到现在已经演变成一套完整的、成体系的商业系列连续剧模式。

1. 收益稳定

电视动漫通常是通过出售版权的方式获取收益，往往不会受到其他非动漫专业因素的干

扰。比如，它既不会有影院影片高票房时的高盈利反馈，也不容易出现影院动漫票房过低时带来的较大经济损失，因此收入比较稳定。

2. 标准较低

从制作周期来看，电视动漫比影院动漫或真人电影要长得多，因为电视动漫的制作周期过长，维持相关的专业动漫师的难度较大，这就导致同一部动漫往往由不同的动漫师或动漫工作室制作，从而难以保持动漫制作水准的统一。除此之外，电视动漫由于投资成本相对较低，因此在影像质量、动作设计、声音处理等工艺技术方面的要求也会低很多。

3. 制作效率高

对比影院银幕，电视机的屏幕要小很多，因此电视动漫的制作水准和精细度比影院动漫低得多。根据客观条件，电视动漫产业便逐渐形成了以动作设计、背景制作简易化，描线随意化，色彩单一和鲜艳化的模式。而由于制作标准的宽松，使电视动漫相比其他影片产业有着更高的制作效率和产量。

4. 有固定的剧集和时长

在电视动漫的成片时长上，电视动漫一般为系列连续剧，有总长度和分集长度之说。总长度多为26集、52集甚至上百集不等，而每集长度则有10分钟、22分钟、30分钟等不同规格。

5. 剧情变化多

电视动漫有一个特征，就是喜欢将剧中的故事情节额外拓展，即将简单的故事复杂化、多元化发展，很多故事脉络往往是由微不足道的小事演变成大的剧情系列，但是在每集之间也会有逻辑上的连贯性。

在剧情上，电视动漫的叙事结构往往比影院动漫简单一些，有的动漫分集会叙述一个漫长的传记故事，以人物自身为发展脉络展开，比如《龙珠》(见图3-22)、《中华小子》(见图3-23)等。也有每集之间是相对独立故事剧情的动漫影片，比如《蜡笔小新》(见图3-24)、《熊出没》(见图3-25)。

图3-22　电视动漫《龙珠》画面

图3-23　电视动漫《中华小子》画面

图3-24　电视动漫《蜡笔小新》画面　　　　　图3-25　电视动漫《熊出没》海报

从形式上来说，电视动漫的特点是每集与每集之间拥有相同的大背景和人物角色，但是每集也会有独立的故事情节，有独立的剧情起伏、亮点和高潮。

3.2.3　电视动漫发展的局限性

电视动漫由于受电视机等客观因素的影响，在播放方式、传播效果、题材选择等方面都存在一定的局限性。

1. 制作成本受限

电视动漫在投资成本上相较于影院动漫或真人影视剧要小很多，这是因为电视动漫往往不是靠票房这种短而快的回报方式作为主要收入来源，而是靠出售版权给电视台获得主要的资金回馈。正是因为这种收入方式，造成了电视动漫无法像影院动漫那样能快速直接地获得高昂的资金回馈，因此投资商和动漫制作公司通常不会在电视动漫作品上投入过大的精力和成本。

2. 画面精细度低

尽管现在的家用电视机越来越大，画面也越来越精细，但是在客观上电视机永远不可能发展到像电影院荧幕那样宽大，因此电视动漫不必像影院动漫那样为了追求画面精细度和视觉效果而提高这方面的成本投入，造成电视动漫画面的精细程度较低。站在观众的角度，无法在电视动漫中体验惊艳的视觉效果也是比较遗憾的。

3. 剧情冗长

因为电视动漫本身的特质，需要在剧情上进行拉长式、繁复式的叙述，这往往导致电视动漫的剧情拖沓，从而加重了观众观剧的时间成本和精力，这也使得它难以吸引更多的影迷，不利于电视动漫的传播。

4. 短视频的挤压

网络短视频的兴盛对传统电视动漫也是一个不小的冲击，由于手机端网络短视频的出现，让人们可以更加便利地观看自己喜欢的视频或动漫，大大挤占了以往人们通过电视机或电脑观看动漫的时间，所以传统的电视动漫在动漫市场的地位越来越低，发展也越来越困难。

我国的电视动漫起步晚，规模和种类不够庞大，没有形成成熟的体系，加上现如今网络短视频的普及，导致中国的电视动漫刚起步就要面临网络媒体的冲击。

5. 受众群体低龄化

由于受到传统观念的影响和市场选择的限制，中国的电视动漫模式往往过于单一，受众群体多为儿童或青少年，这种动漫市场低龄化的现状，从一定程度上阻碍了中国动漫多元化、广泛化的发展。因此，中国电视动漫要想进一步发展，应该分析动漫的受众群体，进行具体的年龄和心理划分，从而拓展出更广大的受众群体，制作出可供各年龄段观众选择的动漫作品，并加深电视动漫中有关中国文化的深度和思想，摆脱以往中国电视动漫主要面向低龄儿童的现状。

3.2.4 电视动漫的营销与推广

电视动漫是动漫营销与推广的主导营销渠道之一，因为电视动漫的观看者和受众是整个动漫产业里最庞大的群体。以日本电视动漫为例，其发展至今已经历半个世纪，不论是我们耳熟能详的《哆啦A梦》《龙珠》《柯南》《海贼王》（见图3-26），还是当今火爆的《进击的巨人》和《鬼灭之刃》（见图3-27）等，都体现着日本在电视动漫领域的成熟与繁荣，而与之匹配的便是日本在电视动漫营销领域的成功。

图3-26　电视动漫《海贼王》海报

图3-27　电视动漫《鬼灭之刃》海报

电视动漫的营销不单是电视动漫本身，而是动漫与其他行业、衍生产业形成密切的关系网。电视动漫在营销方面涉及领域广泛，一部成功的电视动漫在播出之后会相应地给各大厂商的出版社提供原片，以此做出对应的动漫图书、动漫影像片、衍生游戏或者其他产品，然后进行二次营销以扩大该部动漫的影响力和市场空间，当这些对应发行的产品在市场上表现足够好时，还可以继续联合其他行业、产业进行衍生品的开发，以此继续扩大动漫的影响力。

除了对电视动漫进行衍生化的营销与拓展，还可以将它与其他动漫领域相结合，使电视动漫产业的营销更加灵活多样。比如，美国的《变形金刚》系列动漫（见图3-28）就把传统的动漫连续剧做成了相应的漫画书和动漫电影，甚至后来的真人电影（见图3-29），而《变形金刚》的影响力也随之从美国本土扩大到全世界。同样的，日本的《精灵宝可梦》（见图3-30）系列动漫，不仅发行了相应的连载漫画，还有后续的影院动漫及真人特效电影《大侦探皮卡丘》（见图3-31），将该部动漫的影响力由日本本土扩大到全世界。由此可见，电视动漫如果能和其他动漫产业联合，可以有效地推广动漫，提升市场影响力，使动漫产品的发展更具延展性和可塑性。

第 3 章 动漫产业的推广媒介

图3-28　电视动漫《变形金刚》画面

图3-29　真人电影《变形金刚》海报

图3-30　电视动漫《精灵宝可梦》海报

图3-31　真人电影《大侦探皮卡丘》海报

　　电视动漫同其他产业一样，也应该注重"品牌效应"，电视动漫如果想进一步扩大市场和延长"寿命"，就必须树立动漫的"品牌效应"和标志性动漫人物，如美国的迪士尼、梦工厂，日本的吉卜力都已形成了良好的"品牌效应"。一旦形成了深入人心的"品牌效应"，观众们都会很信任地关注后续的动漫作品，由此这些形成"品牌效应"的动漫就能收获非常稳定的资金回馈。同理，一旦某些动漫形象深入人心，不论是不是动漫爱好者都容易为这些知名动漫人物的剧集或者衍生品买单，循序渐进地就扩大了动漫的影响力及动漫在市场的营销和推广范围。

　　作为在动漫产业领域的主导产业——电视动漫产业，一直就有着很大的营销空间和商业潜力，因此如果能好好地把握电视动漫与其他产业、其他动漫领域的联系，创立出动漫的"品牌效应"，那么电视动漫的营销与推广将会充满无限的前景与未来。

3.3　影院媒介

　　影院基本是伴随动漫行业最久的媒介载体，相比其他动漫媒介，影院动漫的制作成本往往最高，传播及影响力也最广，同样制作难度也是最大的。现在的影院动漫已经发展得相当成熟，但随着新式电脑技术的应用，势必会给影院动漫注入更多的动力，创造更多的可能。

3.3.1 影院动漫的发展过程

1892年10月28日,法国人埃米尔·雷诺发明了光学影戏机并搭配音乐在巴黎的Grevin博物馆展出并公开放映,成为世界上第一部动漫影片,国际动画协会组织为了纪念这个特别的日子,将这一天定为国际动画日。

美国的第一部动漫电影,可以追溯到1906年由杰·斯图特·布莱克顿制作的影片《滑稽脸的幽默相》,但是由于当时粗糙的制作水平和经验不足,导致这部动画电影以及同一时期动漫影片的时长较短、画面单一。

1914年,动漫影片的引领者温瑟·麦凯完成了一部经典的动漫影片,《恐龙葛蒂》(见图3-32),这部动漫影片的特别之处在于能够把剧情、角色和真人的动作串在一起,形成互动式的情节来推动剧情的发展。在这一年,美国的第一家动漫公司,也就是著名的布雷公司创立,该公司在接下来的几年时间里陆续推出了一系列经典的动漫作品,也培养了许多优秀的动漫制作人,如设计了"啄木鸟伍迪"形象(见图3-33)的华特·兰兹等。

图3-32 动漫影片《恐龙葛蒂》画面

图3-33 "啄木鸟伍迪"形象

1917年,下川凹夫拍摄的《芋川椋三玄关·一番之卷》是日本第一部动漫影片,该影片为后续的日本动漫电影的创作奠定了基础。

普遍认为的中国的第一部动漫影片产生于1926年,标志是《大闹画室》短片的诞生,该影片的创作者正是著名的万氏兄弟。到20世纪20年代后期,随着有声动漫影片的相继问世,人们渐渐把兴趣转到了有声动漫影片之中。1935年,《骆驼献舞》问世,该部动漫影片成为中国第一部有声动漫作品。

1928年,迪士尼完成了第一部有声动漫影片——《威利号汽船》(见图3-34),这部影片在推出之后大受好评。迪士尼公司趁着该影片的成功快速发展,并在1932年又推出了第一部彩色动漫影片《花与树》(见图3-35),这部影片获得了当时的奥斯卡最佳动画短片奖。

1935年,由美国纽约费雪兄弟工作室制作的经典动漫《贝蒂·波普》(见图3-36)问世,该动漫形象直到现在依然流行。

1937年,由迪士尼发行的《白雪公主》成为美国第一部真正意义上的影院动漫(见图3-37),该部影片时长达到74分钟,做到了真正意义上的电影级别的动漫作品。该影片因其画面的精美,内容的生动诙谐,以及高昂的成本收获了观众们的一致好评。该影片是世界上第一部动

漫长片，也是第一部发行电影原声带的电影，还被选为1998年美国电影协会20世纪美国百部经典名片之一。随着《白雪公主》的成功上映，迪士尼公司及美国其他动漫公司开始追求动漫的商业化和模式化。

图3-34　动漫影片《威利号汽船》画面

图3-35　动漫影片《花与树》画面

图3-36　动漫影片《贝蒂·波普》画面

图3-37　动漫影片《白雪公主》画面

1941年上映的《铁扇公主》是由万氏兄弟创作的中国第一部动漫长片(见图3-38)，也是亚洲第一部动漫长片，该影片还发行到日本和东南亚等国。1956年，"中国动画学派"的开山之作《骄傲的将军》(见图3-39)问世，这部影片的设计为后续中国动漫影片走上"创民族风格之路"奠定了基础。

图3-38　动漫影片《铁扇公主》画面

图3-39　动漫影片《骄傲的将军》海报

图3-40 动漫影片《丁丁历险记》3D版画面

图3-41 动漫影片《大闹天宫》画面

图3-42 动漫影片《哪吒闹海》画面

同时期的欧洲，比利时的埃尔热工作室于1950年成立，并在此后的20年里创作了《丁丁历险记》(见图3-40)等经典动漫影片，这为欧洲的动漫产业发展及后续作品起到了指导性的作用，并且也创造出不同于美国动漫风格的欧洲动漫影片。

20世纪60年代以后，欧洲各国出现了抵制美国文化入侵的态势，导致美国影院动漫在国际市场的发展举步维艰，几十年里也仅有《哈克狗》《黑神锅传奇》《妙妙探》等屈指可数的影片问世。

20世纪六七十年代，中国的动漫影片层出不穷。1961—1964年，上海美术电影制片厂制作了长篇影片《大闹天宫》(见图3-41)。1979年上映了中国第一部影院大型彩色宽银幕动漫影片《哪吒闹海》(见图3-42)，制作周期长达27个月。

日本动漫影片也在1974年后走向成熟，如经典的《超时空要塞》等科幻机械类动漫影片，这为此后日本的科幻机甲类影片树立了良好的榜样。

1980年之后，美国动漫产业也迎来了"井喷时代"，一是因为电脑动漫技术的日益成熟，二是各种动漫IP层出不穷，让美国动漫进入了一个崭新的时代。1989年，《小美人鱼》(见图3-43)在各大影院上映，人们又开始渐渐注意到了传统的动漫影片。1994年，迪士尼又发行了《狮子王》(见图3-44)，这部票房达到近10亿美元的动画影片已经足以与其他经典电影的票房相媲美，也让人们对动漫影片的认知提高到一个新的层面。

图3-43 动漫影片《小美人鱼》画面

图3-44 动漫影片《狮子王》画面

迪士尼公司还把动漫故事的原型放眼于美国之外的地区，比如中国传统故事题材"花木兰"被迪士尼进行风格重塑，做成了动漫影片于1998年上映，尽管故事的内容受到了

一定的非议和否定，但总的来说影片仍旧是一部优秀的动漫作品。

1995年，由皮克斯制作，迪士尼发行的世界第一部全电脑生成的三维动漫影片《玩具总动员》(见图3-45)上映，美国动漫影片开启了"三维动漫时代"。发展至今，美国动漫公司推出的动漫影片，基本都是以电脑制作的三维影片为主、传统二维影片为辅的形式发展。

图3-45　动漫影片《玩具总动员》画面

如今，美国动漫影片仍旧能够产出许多经典的动漫IP，它们当中有独立故事的《怪物史瑞克》《功夫熊猫》《机器人总动员》《冰雪奇缘》，也有长篇动漫故事衍生出的《星际宝贝》《海绵宝宝》《加菲猫》等特色动漫影片，还有同样故事不同拍摄手法再创作的作品，如《狮子王》3D版等。此外，还有少数联动创作，如《蝙蝠侠大战忍者神龟》，或者像动漫转真人的《大侦探皮卡丘》，甚至直接改编为真人电影的《花木兰》等。

从2010年开始，中国影院动漫电影渐渐崭露头角，如《大圣归来》(见图3-46)、《哪吒之魔童降世》《大鱼海棠》(见图3-47)、《姜子牙》《罗小黑战记》等，总体也呈现出三维为主、二维传统动漫为辅的基本制作形式。

图3-46　动漫影片《大圣归来》海报

图3-47　动漫影片《大鱼海棠》海报

近半个世纪以来，日本动漫一直处于快速发展与更迭中，其中既有传统电视动漫转影院动漫的情况，如《名侦探柯南》系列，也有单独成篇的动漫影片《千与千寻》(见图3-48)和《你的名字》(见图3-49)等。与中、美等国不同的是，日本动漫电影仍坚持以二维传统动漫为主的创作形式，并且影片质量极高，画面精美程度不亚于普通的三维动漫电影。

图3-48　动漫影片《千与千寻》画面

图3-49　动漫影片《你的名字》画面

相比之下，欧洲的动漫影片并没有太大突破，而是把更多的精力放在拍摄真人电影上，动漫影片少之又少。20世纪末，随着长篇动漫影片在国际上的盛行，西班牙、法国和英国也拍摄了自己的一些动漫影片。

未来，随着三维技术的发展和完善，新式的虚拟技术、人工智能等技术的应用，世界各国影院动漫产业必然不会停止创作的脚步，创造出更多优质视听的动漫影片。

3.3.2　影院动漫的特点

影院动漫经过近百年的改革和创新，已经形成了一条成熟的产业链。相比一般的非动漫电影、传统电视动漫或者其他形式的动漫，影院动漫产业有着诸多的不同和特点。

1. 拍摄难度低

影院动漫的拍摄不必像传统真人电影(见图3-50)考虑演员、场地、档期等复杂要素，而且很多真人难以做到的表现形式和效果，在影院动漫中却可以轻松实现，这些都是影院动漫相比一般非动漫电影的特点和优势。

2. 创作空间大

作为电影级别的影院动漫，往往有着更宏大的场面和想象力更丰富的表现，这就给动漫导演和设计师们以更大的创作空间。如今有了更加成熟的电脑技术和虚拟技术的支持，影院动漫的创作空间也会变得更加的宽广。

图3-50　美国真人电影《复仇者联盟4》海报

3. 受众群体广

相比传统的电视动漫(见图3-51)，观众处于影院动漫的接受度会更高。因为传统长篇电视动漫往往制作周期长，做出来的产品也需要观众更多的时间去观看和等待，不如影院动漫来得更加直接。影院动漫的观众一般不需要了解故事的前因后果，只需去影院直接观看即可，这就给观众更加快速、直接的观看体验，更少地占用观众的时间，因此影院动漫相比电视动漫受众群体更广，收到的回馈也会更加快速。

图3-51　日本电视动漫《哆啦A梦》

4. 号召力强

从流量的角度，影院动漫也有比其他动漫产业更有优势的地方，比如近些年"出圈"的动漫电影，不论是迪士尼的动漫电影，还是宫崎骏或者新海诚等人的作品，往往会在短时间内获得极高的流量和点击率，从而形成高流量的动漫人物IP(见图3-52、图3-53)，从而为动

漫电影的造势和宣传，以及后续的票房起到很好的保障作用。

图3-52　美国影视动漫《神偷奶爸》中的"小黄人"IP形象

图3-53　日本影视动漫《千与千寻》中的"千寻"IP形象

3.3.3　影院动漫发展的局限性

影院动漫有着诸多的优点和独特之处，但是受制于市场和自身一些特质的影响，影院动漫也存在着许多不利因素和局限性。

1. 缺乏创新

纵观近些年的动漫电影不难发现，动漫电影的制作逐渐呈现出高度模式化的流水线，在制作上容易受到已有优秀影片的影响，陷入动漫制作套路，在人物造型设计、动漫音乐的运用、故事的基本剧情走向等方面往往具有一套固定的标准，这些成熟的生产线会提高影院动漫的生产数量，也在一定程度上保证了质量，但往往会导致新的影院动漫作品缺乏创新，也会让观众产生审美疲劳等负面影响。

经历过20世纪末真人电影和动漫电影，以及各类原创IP形象的高速发展阶段，现如今的影院动漫产业面临着和其他影视类行业共同的难题，即新的IP形象更难创作，只能将过去的IP形象搬过来反复利用，这就给观众们非常不好的印象。

2. 题材单一

在当今这个以流量为主的时代，影院动漫产业不免受到影响，不得不遵循市场的喜好来制作作品，比如时下出现的许多低质量动漫电影、大量的低幼龄动漫电影等，这便是影院动漫投资商和制作者向市场妥协的一种表现。

3. 短视频的挤压

网络的高速发展在帮助影院动漫拓宽宣传路径的同时，也带来很多局限性。由于现如今各类自媒体和短视频的普及，相比传统影院动漫，人们往往更愿意接受这种基本不需要任何成本的观看形式，获取所需的动漫资源，并且这种状况还有不断扩大的趋势，这极大地阻碍了传统影院动漫产业的发展。

4. 回报率低

人们对电影的需求逐渐由电影院转为居家观看，这使影院动漫产业的发展受到了极大的

影响，动漫电影的投资往往难以与票房回报成正比，所以动漫电影的投资商有可能选择不再投资，而动漫电影的制作者们也因薪水问题选择跳槽或者转行，进而导致动漫电影产业的人才短缺，造成影院动漫产业进入一个恶性循环。

3.3.4　影院动漫的营销与推广

影院动漫由于其本身具有的独特播放模式和宣传力度，从营销与推广的角度看，它比其他影视产业有着更加得天独厚的优势。影响动漫的推广手段可以具体分为网络媒体宣传、制作周边衍生品和形成品牌效应。

1. 网络媒体宣传

随着网络自媒体的快速发展，影院动漫依靠网络媒介进行推广的方法愈加自由与便利。由于影院动漫在成本的投入上往往比较巨大，所以视听效果要远远好于一般的电视动漫，所以当动漫电影的预告片和宣传片投入到各大媒体时，相比影院动漫和电视动漫的宣传片，会更容易得到观众的青睐和喜爱。

2. 制作周边衍生品

由于能在短时间内获得较大流量的特质，影院动漫更容易凭借发行衍生品来营销和推广。比如，一部动漫电影在上映之后可以通过出版相关书籍，发行相关的游戏，制作手办玩偶、服装等手段来加强后续宣传，以争取该部动漫电影知名度的提升和商业收益的最大化。比较经典的例子有《玩具总动员》，我们可以见到很多除动漫电影以外的动漫衍生品，比如玩偶(见图3-54)、服装(见图3-55)、水杯(见图3-56)、各类挂件(见图3-57)等，这些周边衍生品既可以为动漫电影带来商业收益，也为电影后续乃至续集的宣传奠定了一定的基础。

图3-54　《玩具总动员》周边玩偶

图3-55　《玩具总动员》周边服装

图3-56 《玩具总动员》周边保温杯

图3-57 《玩具总动员》周边挂件

3. 形成品牌效应

影院动漫的营销推广还要注意"品牌效益"的推广,品牌推广在市场的竞争中是非常强有力的手段,一旦形成优秀的品牌,就会给消费者以先入为主的第一印象,从而有助于让消费者识别和追求这个品牌。比如,美国的迪士尼、皮克斯、梦工厂,日本的宫崎骏、新海诚就是通过"品牌效益"对自己的动漫影片进行营销和推广,消费者们只要听到上述这些"品牌",就会习惯性地认为这些工作室的作品必然优质,从而进行消费。

值得一提的是,近些年来随着中国对于本国文化的重视、对于优秀文化类动漫影片的大力支持,这种影院动漫寻求与文化的交融和适应本时代的发展,也是一种良性的营销与推广。

3.4 数字及互联网媒介

互联网已经成为我们获取信息的必要媒介,动漫产业的发展也离不开互联网这一媒介。随着互联网的不断发展,涌现了一大批互联网动漫的推广平台,如哔哩哔哩、抖音、快手和小红书等,与此同时在互联网上看动漫的群体也不断壮大,形成了欣欣向荣的发展趋势。

3.4.1 数字互联网动漫的发展过程

1. 互联网动画的发展

最初的互联网动画应该追溯到1998年的FLASH动画,它具有使用空间少、存储信息量大和传播迅速等优势,使其在互联网上流行一时。但FLASH动画的劣势也很明显,如画面不够精美、动作僵硬和完成度不高等。早期的动画形式以MTV为主,运用一些简单的图形,根据画面配上当时最流行的音乐,是动画爱好者自娱的产物。但当时的网民数量不多,在网上看动画的受众群体还没有发展起来,动画产业在互联网上难以生存。

随着互联网技术的不断发展,PS、TVP、MAYA、C4D、SP等二维软件和三维软件的

不断开发和应用，使得动画变得更加精美和细致。这一时期互联网中动画的制作不再以个人爱好者为主力军，而是形成了一大批小团队和工作室，他们有组织、有分工，使得互联网动画向着成熟的产业化迈进。

到了21世纪，随着互联网多媒体技术的进一步发展，原创网络动画在互联网上崭露头角，逐渐流行起来，受到大众和主流媒体的关注，使得商业动画开始与一些大型的视频网站、短视频网站合作，在视频网站的推广作用下，原创网络动画有了更大的受众群体且还在不断地壮大。很多视频网站不断地推出自己的动画短篇，而这种每集几分钟的动画短篇取得了巨大的成功，像有妖气原创漫画梦工厂站内代表作品《十万个冷笑话》(见图3-58)、《拜见女皇陛下》等动画的发布，引来无数的观众，为国产动画带来一股新鲜活力。哔哩哔哩、爱奇艺、优酷、腾讯视频等视频网站也成为国创动画的重要播放平台。

现在，随着大众PC端向着移动端的转变，各大互联网公司纷纷把矛头指向手机，"微动漫"的新概念发展兴起，它是介于动画与漫画表现形式之间的一种动画形式，以抖音、快手的短视频平台为媒介，有着短小轻量、方便快捷、信息量庞大的优势，受的广大手机用户的喜爱。例如，有教育意义的《哪吒历险记》(见图3-59)，以中国传统故事中的人物哪吒为主角，告诫未成年人远离不良信息、警惕网络骗局、保护个人信息，在传播教育的同时不乏趣味性。

图3-58 动画片《十万个冷笑话》海报

图3-59 动画片《哪吒历险记》画面

2. 互联网漫画的发展

以前，读者都是通过纸质书来看漫画的，随着互联网的发展，越来越多人不再看书而是在网上进行浏览，这使得互联网动漫得到了更好的发展机会。互联网动漫是随着互联网的普及而产生的，有着更为简单和快速的获取方式，其推广更为简单。互联网改变了人们的阅读习惯，形成从纸上到网上的阅读发展过程。

现在，互联网上的漫画平台如同雨后春笋般不断地涌现，如几大著名的漫画平台，腾讯动漫、哔哩哔哩动漫、有妖气等，其内容丰富，形式完善，其中有妖气独家签约连载的网络漫画《镇魂街》(见图3-60)受到大众的普遍关注，其漫画也改编成动画电影。漫画平台不断地培养国漫创作者，形成了从作者到平台再到阅读者的一个成熟的循环方式，有力地促进了中国文化产业的发展。

网络漫画的形式也发生了翻天覆地的变化。起初网络漫画与纸质漫画的形式相同，大多为四格漫画和多格漫画，有的平台只是把纸质漫画复制粘贴到网络上。随着手机的普及，在手机上看漫画的人越来越多，而手机屏幕小，四格漫画或多格漫画很难在手机上展现，同时点击翻页也不方便。为了便于读者观看，漫画平台制作了新的互联网漫画形式——条漫，条漫顾名思义就是一条数列的漫画，画格由上向下依次排开，条漫的形式更加适合读者的阅读习惯。例如，《斗破苍穹之大主宰》(条漫)(见图3-61)，它就是为了手机用户阅读方便而设计的。

图3-60 动画片《镇魂街》海报

图3-61 《斗破苍穹之大主宰》(条漫)画面

中国的互联网动画和漫画发展的这十几年间，走过了懵懂的萌芽期，艰辛的探索期，再到寻找适应中国市场的现阶段，逐渐形成了中国特色的互联网动画产业发展新道路。

3.4.2　数字互联网动漫的特点

早期互联网动漫受到硬件、网速、传播和接收媒体媒介的限制，动画制作的成本相对来说要高一些，以个人或者是动漫爱好者的创作为主，很难形成成熟的商业体系。随着互联网上的二维三维软件的不断开发，动画的制作质量和水准越来越高，而成本越来越低。优质的动漫作品不断出现，作品的细致程度已达到一定的高度。

现在的互联网动漫有着低成本、免费观看、与商业广告盈利绑定，还带有一定的实验探索性等特点。一些动画制作公司或个人也开始和大型的视频网站合作，用于发布自己创作的动画，在赚取流量的同时，与大型的商业品牌相结合，通过广告嵌入赚取广告费，使广告与动画流量之间链接，已经形成了比较成熟的商业体系。

目前，数字互联网动漫具有如下三个特点。

1. 大众性

互联网动漫无论在内容和形式上都得到了前所未有的发展和创新，形式越来越多样化，内容也越来越丰富。比如，微信和QQ的动画表情包，是伴随着互联网发展出现的一种新的动画形式。动画表情包造型简洁，图像生动，它以可爱又生动的表情，传达的不仅是质朴的内容，更是人与人之间的真情，让人一眼就理解其中的内涵。以微信自带的动画表情包(见图3-62)为例，主要以FLASH动画制作为主，是大众最常用的一种动画表情包。而相较于微信自带的动画表情包，以当下流行的文化为素材的表情包，其内容更加庞大，形式更加多样。

图3-62 微信动画表情包

2. 多样性

当今互联网行业的竞争非常激烈，为了占有一席之地，很多视频网站采用更为简洁的交互方式来提高视频的点击率，购买很多动漫的版权来丰富站内资源，这使得很多视频网站下的动漫模块内容越发丰富。例如，哔哩哔哩视频网站下的动画分区(见图3-63)，简洁明快的板块分类，可以让人们在短时间内找到自己想看的内容，提高用户的体验，而且丰富的内容确保冷门小众的资源可以被找到，以满足更多人的需求。

图3-63 哔哩哔哩视频网站动画分区

3. 交互性

交互是指人与动漫交流的一种行为，这种行为在以纸质、电视、电影为传播媒介时很难做到，而虚拟现实技术的发展使得交互变得唾手可得。虚拟现实技术的出现激发了人们的热

情和激情，可以使人们接触多种多样的世界，开阔了视野，得到情感上的满足，极大地丰富和充实了人们的文化精神世界。现今的数字互联网动漫不仅可以让人们实现互动，还可以让参与者仿若身临其境。

3.4.3　数字互联网动漫发展的局限性

随着我国市场的不断开放扩大，动漫产业也得到了前所未有的发展，但是在迅速发展的同时，数字互联网动漫也面临一些问题，具体如下。

1. 缺少优质作品

由于制作动画的成本和技术降低，导致动漫市场涌入大量投机资本，资金的注入对于动漫行业的发展是一件好事，但资本注入的同时导致"赚快钱"问题的产生，导致出现大量粗制滥造的动漫产品。对于这种现象，要求动漫行业制作者要抵住诱惑，用长时间去打磨和钻研，制作出满足大众要求并且富有文化底蕴的精美动画，只有动漫品质得到提高，才能使动漫行业实现长久深远的发展。

动漫创作不注重原创，就没有了灵魂。普通的动漫一般以技术风格为优先考虑，根据客户的需求和剧情内容进行演绎，这必然导致动漫形式单一且缺乏创意。而一部好的动漫在制作上需要耗费大量的人力、时间，这就要求动漫制作者有时间投入和资金投入，产出优质的动漫作品。

2. 市场竞争激烈

随着我国市场的不断开放扩大，国外质量优良的动漫作品不断引入各大视频网站，不可否认，国外的优良动漫作品丰富了国内动漫种类不足的现状，满足了大众的文娱需求。但是这加剧了国内动漫制作者的竞争压力，无形中使得国漫的发展举步维艰。如腾讯动漫在2015年就引进了五百多部日本的动漫作品，哔哩哔哩平台早期大多以引进日本动漫为主，如今它们加大了对国创板块的开发和支持，使国漫有了自己的一席之地。但是我国现在的动漫展示平台仍比较单一，展示渠道还不够多元化，还可以进一步加大对新作品的推广力度。

3. 知识产权保护意识不足

随着知识爆炸的互联网时代的到来，知识产权保护更加值得我们重视。由于在互联网上获取他人作品变得更加简单，使得一些不法分子为了获得利益而侵犯他人的知识产权，从而导致创作者和出版方难以得到知识产权的维护，影响创作者去创造更好作品的动力。

动漫产业要想继续发展，就必须受到知识产权相关法律法规的有效保护，这样才能使动漫产业在健康、有序的环境下不断发展壮大。

4. 缺乏高端人才

我国非常缺乏动漫人才，特别是创意型人才和统筹管理型人才。一方面，大学动漫专业的在校生不少，但是最终从事对口专业工作的不多。另一方面，综合性院校及大专院校的动漫专业的培养能力不足，有待进一步加强以适应基本的动漫市场需求。动漫行业只有抓住动漫人才，才能为后续发展带来生机。

3.4.4　数字互联网动漫的营销与推广

随着互联网时代动漫社群不断壮大，使得动漫产业链上的生产者听取群众的诉求，改进自己的动画理念，创造大众喜闻乐见的动漫作品。这种形式的出现，带动了动漫产业的发展，创造出更贴近需求的作品。

青少年是互联网动漫的主要受众人群，2022年的一项研究显示，80%的中国青少年对动画有着浓厚的兴趣，90%的青少年对卡通动画感兴趣。随着电脑和互联网的快速普及，越来越多的年轻人成为动漫爱好者，对于动漫玩具、服装、游戏等动漫衍生产品也表现出热烈的喜爱，这说明中国动漫衍生产品市场有着巨大的发展空间。那么，新时代数字互联网动漫公司是如何营销和推广产品的呢？

1. 动漫营销策略

国产动漫最常用的营销策略包含情怀营销、口碑营销、IP营销、KOL营销、IP联动等。

情怀营销：很多国产动漫都含有中华文化的元素，如《哪吒之魔童降世》《大圣归来》《姜子牙》《大鱼海棠》等，在宣传中华文化元素时，可以获得潜在观众的关注。

口碑营销：口碑营销分为预热、传播、评价三个步骤，预热是动漫未上映前制造热度，传播是通过微信、快手、抖音、微博等平台大量投送动漫相关信息，评价是在动漫上映后找专业影评人进行评价推荐。

IP营销：宣传动漫主打的价值观念，借由观众对价值观的肯定带来流量。

KOL营销：通过在某些领域有信誉和号召力的人来宣传作品。

IP联动：动漫IP联动很常见，有的是广告宣传，有的是在电影结尾引出下一部电影IP，有的是在电影剧情中的联动。联动的原理都是让双方的动漫角色同处于一个世界之下，无论是已播出的经典动漫还是未播出的动漫。IP的联动可以增加在播电影的趣味性，引来两部IP的粉丝，提高收视率，也提高粉丝的黏性，还可以给未播出的动漫增加期待值和人气，这种联动无疑是共赢的。比如，姜子牙和哪吒的官方联动作品《神仙拜年哦》（见图3-64），在大年初一播出，不但趣味十足且起到很好的宣传作用，使观众产生去看《姜子牙》电影的欲望，尤其是电影《哪吒之魔童降世》的粉丝。

图3-64　姜子牙和哪吒的官方联动作品《神仙拜年哦》

2. 新闻广告营销推广

新时代数字互联网动漫公司会不断提高自己的动漫品牌的知名度，为公司树立良好的形象与口碑，使得消费者对品牌产生良好的印象，更加信任公司所推出的产品，不断提高他们的品牌忠诚度和黏性，最终增加消费者对公司动漫产品消费的可能性。

数字互联网动漫公司可通过权威的媒体平台推广自己的产品，通过主流的视频网站发布优质的动漫作品，为动漫作者树立良好的形象，使得他们的作品推广得更迅速。主流的媒体都有自己的门户网站发布各种新闻，当互联网动漫公司与主流媒体达成一致时，动漫的推广效率是巨大的，消费者很容易在主流媒体上看到动漫作品并点击观看。

品牌的知名度离不开广告，不难发现，游戏直播广告、主播推广广告、综艺广告等广告的投放对于品牌知名度的提高是巨大的。

互联网动漫及其衍生品的广告也可以植入电影、电视、游戏直播、综艺之中，利用微博、微信、QQ、小红书等传播渠道引起网络讨论，成为人们交流的话题，不断地发酵，从而形成良好的传播效果。在品牌娱乐营销中，这是最常见也是最有效的方法。

第4章
中国动漫产业在数字经济环境中的创新

第 4 章　中国动漫产业在数字经济环境中的创新

自人类社会进入信息时代以来，数字技术的快速发展和广泛应用衍生出数字经济。与农耕时代的农业经济，以及工业时代的工业经济大有不同，数字经济是一种新的经济、新的动能、新的业态，其引发了社会和经济的整体深刻变革。

数字经济作为一个内涵比较宽泛的概念，凡是直接或间接利用数据来引导资源发挥作用、推动生产力发展的经济形态都可以将其纳入范畴。在技术层面，包括大数据、云计算、物联网、区块链、人工智能、5G通信等新兴技术；在应用层面，"新零售""新制造"等都是其典型代表。

数字经济的三个关键要素分别为数据、信息通信技术和产业。数据作为数字经济时代新的关键生产要素，具有非常重要的地位，在数字经济时代下，万物互联，各行各业的活动和行为都将数据化；信息通信技术则为创新提供动力，以信息技术为基础的数字经济正在打破传统的供需模式和已有的经济学定论，催生出更加普惠性、共享性和开源性的经济生态，并推动高质量的发展；数字经济并不是独立于传统产业而存在，它更加强调的是融合与共赢，在与传统产业的融合中实现价值增量，数字经济与各行各业的融合渗透发展将带动新型经济范式加速构建，改变实体经济结构和提升生产效率。

随着20世纪初期数字经济在中国的快速发展，数字经济、元宇宙、数字孪生等关键词开始快速出现在中国动漫产业的方方面面，给中国动漫产业带来了新一轮的发展热潮。这次技术热潮不仅大大提升了中国动漫产业的创作数量和经济产出，充分激发了中国动漫产业的盈利能力和创作激情，也在生产结构和创作模式上改变了过去的单向模式，使得当今动漫创作的技术形式更加丰富、每个产业参与者的角色属性更多样。

本章将详细讲述虚拟现实(VR)技术、动态漫画、新国风等近些年大热的动漫形式概念及其发展过程，随后从产业视角分析中国动漫目前遇到的一些问题和对未来的发展预期。

4.1　数字经济环境下的中国动漫产业

21世纪数字经济从概念萌芽到发展经历了一段快速上升期，随着元宇宙概念的提出，数字经济成为中国社会必不可少的重要社会活动。2022年1月12日，国务院发布了《"十四五"数字经济发展规划》，明确了"十四五"时期推动数字经济健康发展的指导思想、基本原则、发展目标、重点任务和保障措施，对中国未来5年内的数字经济发展做了详细的部署。可以说，中国的社会已经接纳了数字经济，并要以数字经济为社会赋能，在这样的社会背景下，中国动漫产业无疑迎来了更大的发展机遇。

动漫这个综合性极强的艺术种类具有独特的属性优势，相比过去的传统艺术种类更加契合互联网、数字媒介等为代表的现代社会。时值中国动漫产业浓墨重彩的重要发展阶段，与元宇宙、区块链等新概念相融合，科技和新传播媒介相碰撞，所产生出的新创作思路与方法将为中国动漫产业创造崭新的未来和厚积薄发的创新动力。

本节将讲述数字经济环境下中国动漫产业的发展、影响力，以及中国动漫产业在当代社会中的独特优势。

4.1.1 中国动漫产业在数字经济环境中的发展

动漫产业可以分为三个层级进行理解，第一层级是设计、制作、生产二维和三维动画，第二层级是二维和三维动画的销售和播映，第三层级是为二维和三维动画产业培养专业细分的人才。从这个意义来说，中国动漫产业是一个结合了现代文化、艺术和中国前沿科技的新兴产业。

中国在21世纪初叶进入数字经济时代以来，各行各业都经历了翻天覆地的改革和变化，不同行业在盈利模式、发展方向、产业迭代等方面的变化也各有不同，其中动漫产业的变化尤为巨大，在过去的20年内中国动漫产业经历了一波经济发展的大跨步。在2015年，中国动漫产业产值仅为1114亿元。在中国政府的政策扶持和产业发展下，至2020年中国动漫产业产值已达2212亿元，同比2020年增长13.96%。从数据分析来看，2015—2020年中国动漫产业产值逐年增长，由此推断中国动漫产业短期内发展前景良好，市场开阔稳定。目前动漫产业已经成为中国国民经济的重要增长方式。

在政策的帮扶下，越来越多的企业投入我国的动漫文化产业中，动漫相关企业从2015年的730家增长到2021年的991家。企业的增加除了促进动漫产业自身的发展，还对中国动漫领域的人才培养有显著激励，中国的大学大量开设动画相关专业，专业的招生规模也在逐年扩大。

在影视传播平台，中国电视动画全年播出时间在2014年达到最低值20.48万小时，此后逐年增加，在2020年达到44.61万小时。电视台增添了很多动漫频道或增加了动漫的播放时长。各种数据可见，国家对动漫产业发展的高度支持和动漫产业在数字经济环境中旺盛的生命力。

动漫产业在产业结构上也产生了不少变化，打破过去分明的从动画漫画产出到下游衍生品的产业顺序，现在由产业下游的部分人气形象逆向衍生漫画和动画作品的情况经常发生，揭示了产业经济效益对当代动漫产业发展方向的巨大影响。经济效益在未来将会是中国动漫产业发展数十年内更为重要的考虑指标之一。

随着社会的发展，在每一个时间点向未来展望每一次都会有所不同，比喻说来发展正像一个不停鼓动的心脏，每一次鼓动都会给予人类关于未来新的想象，动漫艺术也将随着互联网技术的不断发展，更加契合未来每一个阶段的社会特征。近些年元宇宙概念热度急增，众多动漫产业从业者和相关人员试图为动漫产业在元宇宙框架下的世界中找到一块举足轻重的地方。未来之事不可俱知，虽然我们不能肯定中国动漫产业会足够强盛，但从目前已经可以实现的技术来推测，当元宇宙成为现实，会有相当大一部分人生活在数字世界，那么能在数字世界进行完整交易的"数字物品"就是这个世界最为天然的商品，具有这种属性的物品也就天然地具有了数字交易的价值。动画和漫画及一系列数字产品能够无损耗地进行数字传播，因此在元宇宙框架下的动漫产业的产品具有足够的能力进入数字市场并获得适当的定价，而更多的可能性还在等待这个行业的从业者继续发掘。

4.1.2 中国动漫产业在数字经济环境中的优势

近年来，中国动漫产业的发展与中国数字经济崛起息息相关，数字经济与互联网给中国

动漫产业带来了红利，中国动漫产业同时也不断助力中国数字经济建设。中国动漫产业在这个数字经济崛起的时代背景下，相比其他文化产业优势不断凸显。

1. 上游产业：以动漫内容生产为主的生产端优势

1）技术的高度可用率

在现代中国动漫产业链中使用的技术，从上游动画影视制作用的软件、运动插件、模型材质信息、运动渲染算法、中游制作的人物、物品3D模型、场景资源，到下游动画成品等，几乎所有的要素在其他数字领域都有很高的使用率。MAYA、3DMAX、BLENDER等软件不仅适用于动漫制作，在端游开发、虚拟现实体验、元宇宙建设等场景均可以被使用；人物、物品3D模型，场景资源等更是在虚拟现实等领域通行的数字产品。这种复用的可能性使几乎每一种相关技术的成功开发都能带来正向的利润反馈和广阔的运用场景，刺激着相关技术的研发。

在市场经济中，投入的相应资金规模、新技术预计的应用规模、预计市场利润等因素往往制衡着新技术开发的速度和完成度，开发者要完成开发需要一定数量的资金，而广阔的应用面带来的必然是价格的降低。在市场作用下，多个使用场景同时使用一种技术，其中每一个使用场景需要为此支付的成本也随之降低。

生产端成本的下降是中国动漫产业蓬勃发展的一大优势，因为成本的分摊，使进入动漫产业的资金门槛降低，随即更多的生产者能够进入中国动漫创作领域，产业生产端将更加多元、更活跃。生产端的活跃与多元化必然造就中国更丰富的文化市场，对于动漫产业的消费群体来说即拥有更多样的文化消费选择。比如，我国目前从动漫的题材、制作形式、目标群体等角度的精准细分，这也意味着中国动漫领域目前的强盛生命力。

2）市场调研体系完善

过去，动漫制作只能依据个人的经验与直觉摸索市场需求，由此衍生出漫画编辑等严重依赖从业经验与市场敏感度的职业，大量耗费时间、金钱制作的动漫作品也可能会因为前期的市场调研不足而被埋没。数字经济时代，互联网使得动漫产业的生产端(企业、创作团体或个人等)能够跨越空间上的隔阂与限制，随时随地且多平台地对目标市场进行调研，同时保证调研样本的数量与覆盖面。

充足的市场前期调研能够为生产端节省大量的试错成本，精准了解市场需求，高效满足市场需求，甚至在一些长期项目生产制作中，存在制作方根据市场反馈及时地进行适当调整的行为。当消费端的需求得到非常精准的满足时，自然带动起相关动漫产品的销售，而周边产品的销售又会反过来促进动漫原作的传播，此时资金回流至生产端。生产端获得了资金回报，消费者需求得到了满足，一个完整的生产循环得以完善。

3）劳动力优势

中国坐拥14亿的人口体量，而且得益于义务教育的普及，中国的技术劳动力在国际市场上占有一定的优势。借由这个优势，中国有大量的劳动力可以承接他国的影视项目制作，市场可以做到遍布全球各国。近些年中国高校动画相关专业的持续扩招也大大增加了动画相关从业者的数量，高校对相关专业的教学质量的严格把控也保证了中国动画新一代从业者的技术水准。以上两点优势的叠加大大增加了中国动漫产业在国际市场中的竞争力。

2. 中游产业：院线与数字传播平台

1) 线上图像的传播优势

数字通信技术的革新使得静态、动态图像的传输更为便捷，在过去制约图像传播范围的技术问题早已消解，数字经济下的社会毫无疑问将是被图像主宰的社会。动漫产业刚好是图像密集型产业，相比文字，图像更加直观、更易被解读，动画(动态图像)则在静态图像的基础上变得更加易于被观看。

2) 中国动漫产业市场消费群体的扩大

过去30年，日本、美国动漫的输入在当时为我国的动漫产业培养了一批潜在的消费者，几十年间这个群体不断扩大(从80后、90后，到00后)，并逐渐拥有更大的经济自由，使中国动漫消费群体的消费能力也大幅提升。例如，2019年5月在中国上映的动画电影《大侦探皮卡丘》，它最大的观影群体是25~29岁的青年群体，占比高达32%(见图4-1)。

2019年7月上映的《哪吒之魔童降世》，在暑期档创下了47亿元的票房纪录，作为一部动画电影，它的观影者年龄却并不低龄。根据云合提供的数据，《哪吒之魔童降世》的观影群体中20岁以下的观众占比仅为2.7%，最大的收视群体是25~29岁的青年人，他们占比为26.7%(见图4-2)。如今，中国动漫已经摘下了过去仅作为低幼向的文化标签，成为一种老少皆宜的大众娱乐项目。

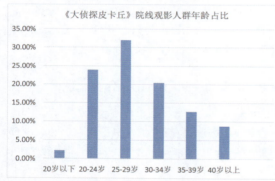

图4-1 《大侦探皮卡丘》院线观影人群年龄占比　　图4-2 《哪吒之魔童降世》院线观影人群年龄占比

3. 下游市场：衍生品及其市场

在全球化趋势下世界几乎所有国家所拥有的只是被细分的残缺产业链，需要大量依赖原材料、技术乃至劳动力的进口。而中国被联合国认定为当代世界产业链最完整的国家，集原材料、技术和劳动力于一体，依托中国便利的交通网络，能够实现全域协作生产，从设计到生产工艺流程的所有细节几乎都可以自主。中国动漫衍生品也因为这一点能够横向拓展到各个消费领域。

同时，中国动漫产业还有一个优势，即生产相同产品的工厂高度集中，这些工厂基本以地域行政区划为集群，同质工厂的高度集中带来了三大优势，即技术人员和制作工人容易培训，原材料采购方便、价格较低，产品种类丰富、有质量保证。

4.1.3 中国动漫产业在数字经济环境中的影响力

近些年来中国动漫产业发展迅速,依托数字经济发展背景频频创造新的产业纪录,产业规模迅速扩大。然而,中国动漫产业的崛起并不是一朝一夕,而是多年沉淀力量后的厚积薄发。作为中国文化软实力中重要的一部分,中国动漫产业暴发的背后是百年的积淀和国家持续多年的扶持。

中国政府从21世纪初期便对动漫产业在政策上进行了规划和帮扶:2006年,中华人民共和国财政部《关于推动我国动漫产业发展的若干意见》中,明确提出了推动我国动漫产业发展的一系列政策措施。同年,发布的文件《国家"十一五"时期文化发展规划纲要》再次提出,为着力发展数字和动漫产业需要提高中国国产动漫产品的"质"和"量",振兴国产动漫产业。

2021年6月,中华人民共和国文化和旅游部发布了《"十四五"文化产业发展规划》,明确提出要提升动漫产业质量收益,用动漫讲好中国故事,生动传播社会主义核心价值观,增强人民特别是青少年精神力量,打造一批中国动漫品牌,促进动漫"全产业链"和"全年龄段"发展。文件还提出要发展动漫品牌授权和形象营销、延伸动漫产业和价值链、开展中国文化艺术政府奖动漫奖评选。同年,国务院发布《全民科学素质行动规划纲要(2021—2035)》,对未来15年内的文化产业发展指明了方向,文件中提到要大力开发动漫、游戏等多种形式的作品。

回顾这十几年中国动漫产业在自我发展和政策引导下不断提升自身影响力,已经在中国经济体系中占据了一席之地,近些年的影响力更是走出国门步入国际社会。2020年中国长篇动画电影《罗小黑战记》成功入围法国昂西国际动画节2020年官方长篇Contrechamp竞赛单元;2022年《哪吒之魔童降世》成功入围92届奥斯卡最佳动画长篇奖,同时入围的还有《白蛇缘起》和《雪人奇缘》等两部拥有中国文化背景的动画作品;同年清华大学美术学院陈雷老师的动画短片《止戈》获得了SIGGRAPH动画节评委会选择奖。越来越多的中国动漫作品踏出了国门,得到了国际社会的认可。

4.2 中国动漫产业在数字化技术中的融合与创新

随着科技的进步和人类文明的发展,数字化技术进入了大众视野并且得以广泛应用。数字化技术是一项与电子计算机相生相伴、相辅相成的科学技术,指的是借助一定媒介如计算机、光缆、通信卫星等设备,将包括图、文、声、像等各种信息转化为电子计算机能够识别的二进制数字0和1后进行运算、加工、存储、传送、传播、还原的技术。在当今的人类生活中,人与人之间的交互可以通过数字化技术实现,人们在工作和活动中大量应用的通信技术、网络技术、智能化技术等,这些也都属于数字化技术的范畴。

数字化技术的产生可以追溯到1946年第一台电子计算机的诞生。1946—1969年，数字化技术经过了发展的第一个阶段，也就是计算机阶段；1969—2015年，数字化技术经历了第二个发展阶段，即互联网阶段；2016年至今，数字化技术进入了信息技术阶段，从数字化技术的产生到现在，深刻改变了人类的生活和生产方式，同时数字化技术也在以飞快的速度蓬勃发展，在越来越多的领域发挥着重要作用。

科技的进步和人类文明的发展，使数字化技术进入了大众视野，近年来数字化技术在我国各个领域都得到了广泛应用。在动漫产业中，数字化技术也逐渐发挥着越来越重要的作用，为我国动漫产业带来了全新的发展趋势，促进了动画技术的后续延伸，为我国动漫产业的制作提供了更加丰富的制作软件，从根本上降低了制作成本，也给动漫创作带来了更加方便的渠道及丰富的内容，推动了中国动漫产业走向全新的发展道路，为其注入了活力。

4.2.1　数字化技术与中国动漫产业的融合

数字化技术的发展为中国动漫产业带来了革命，其技术的不断进步及与中国动漫产业的不断融合，深刻改变了传统动漫产业的生产方式，丰富了动漫作品的表现形式，拓宽了传统动漫行业的创造思路，使得中国的动漫产业更好地适应时代，向着多元化的方向发展。

在数字化技术与中国动漫产业的融合中，最突出的表现就是传统的手绘模式被取代。在数字化技术产生之前，中国动漫的绘画方式是先把图像画在纸上或者赛璐珞片上，再进行逐帧手绘，用摄影机进行拍摄，冲洗得到底板后再制作出样片，最后进行剪辑播放。烦琐复杂的工序消耗大量的人力、物力、财力。但在数字化技术的应用下，人们利用计算机来进行绘制，大大节省了成本，缩短了动漫创作的时间，动漫作品也能呈现出更加精彩的效果。

数字化技术与中国动漫产业融合拓宽着中国动漫不同的表现方式，增强了中国影视动画的画面真实度。传统动漫影视的表现手法为二维的、平面的，这使得观众在观影时存在一种视觉上的局限性，但是数字化技术的应用将动漫中的人物、场景等通过电子计算机等设备进行建模，实现视觉三维化，加入特效技术等手法，让影视动漫的表现更加多维，进而使得观众在观影过程中产生强烈的真实感和代入感。二维动漫、三维动漫、动态漫画等多种动漫表现形式相继出现，也使得中国动漫产业在越来越多的领域发挥出自身的作用，中国的动漫产业也因此被注入了强大的生命力。

中国动漫产业在20世纪末就对数字化技术与动漫的结合做出了尝试，像中央电视台动画部和北京十方文化发展公司联合制作并在1996年播放的《玩具之家》(见图4-3)，中央电视台于1995年制作出品的三维动画《太空特警》(见图4-4)等，都是国产动漫产业在与数字化技术结合中的早期探索成果。到了2001年，我国第一部数字电影短片《青娜》(见图4-5)于国庆节在中华世纪坛首映，片长只有5分钟，却给观众带来了全新的视觉体验和强烈的视觉

图4-3　动画《玩具之家》画面

冲击，短片的故事情节跌宕起伏，还包含了大量的歌舞场景及战斗场面，这也是中国动漫产业利用数字化技术的全新探索。

图4-4　动画《太空特警》画面

图4-5　电影短片《青娜》画面

如今我国在动漫产业与数字化技术的融合上取得了许多耀眼的成就，在数字化技术的应用上也越来越娴熟且多种多样。近年的优秀作品也层出不穷，像《西游记之大圣归来》《哪吒之魔童降世》《大鱼海棠》《姜子牙》等优秀的影视作品中呈现的画面效果及收获的大量票房，都体现了我国数字化技术在动漫产业的成功应用。

4.2.2　中国动漫产业在数字化技术中的创新

动漫产业的诞生与发展离不开思想、艺术及科技的高度融合。旧时处于封建社会的中国并没有萌发动漫产业，而且无论是手艺工匠时代、机械工匠时代还是数字工匠时代，中国动漫产业的制作技术和形式也一直都在跟随欧美或者日本等动画产业发达的国家的脚步，技术创新的不足使中国动漫产业的发展举步维艰。但随着科技的进步和数字化技术的广泛应用，技术创新带动着中国动漫产业转型和发展，近几年相继涌现的优秀动漫作品更是掀起了国产动漫复兴的浪潮，中国动漫产业正在数字化技术的加持下焕发新的生机。

经历了从传统动漫到如今的数字动漫的快速发展阶段，中国的动漫产业进行着快速的转型，派生出了"大动漫"的概念。这一概念是依存于现代科技基础创造和市场运作一体化基础上的聚合指称，既包含了集聚形象的漫画、动画一体联动创作，又包含了纸质媒体的动漫书、电视动画、影院动画、游戏等宽泛范畴的现代视觉对象，同时使动漫艺术涉及社会生活中的各个方面，包括艺术生产、旅游交通、休闲娱乐、体育运动等。这使得中国动漫艺术不仅能以其特有的文学性提升大众的精神生活质量，还能与大众生活中的各个服务型产业相结合创造出更多的价值，带动各个产业共同进步。

随着数字化技术的发展，各行各业对于动漫产品的需求也逐渐升高，而中国的动漫产业在近几年也逐渐跳出"小动漫"的狭隘圈，不断创新，推动各行各业共同发展。例如，在体育行业，中国动漫产业的内容不仅局限于与体育相关的影视动漫或者漫画中，还包括在体育场内的虚拟影像、动态视觉设计等数字动画产品。在2022年北京冬奥会主场馆开幕式中，全程都使用了数字表演和仿真技术，如人工智能、AR技术、光影交互、裸眼3D等多种动画技术（见图4-6）。新媒体技术与动漫产业的融合在这场开幕式中不仅完美诠释了主题，展现中国文化精神，也促进着中国动漫产业和体育产业的双赢发展。

图4-6　2022北京冬奥会开幕式现场

在新媒体时代，数字化技术的革新也拓宽着中国动漫的表现形式。除了电视屏幕等传播媒介，网络和手机成为新一代动漫的主要传播平台，交互性成为观众和动漫之间新的标签，观众在观看动漫的同时可以与动漫中的人物或者场景进行交互，甚至控制剧情的走向，观众可以通过自身的情感反馈与动漫作品产生新的联系，成为动漫创作的参与者，大大提高了其趣味性与娱乐性。例如，Flash交互式作品《连环梦》（见图4-7），观众可以通过鼠标决定画面中的人的行动以及故事轨迹，给观众呈现了更多的可能性。在数字化技术发展的影响下，动漫与观众之间的交互行为成为一种新的形式，也为中国动漫产业带来了新的可能性。

图4-7　Flash交互式作品《连环梦》画面

在数字媒体时代，中国的动漫产业如何进行艺术创新成为产业可持续发展中的决定性因素。数字化技术给中国的动漫产业带来了新的机遇和挑战，只要我们在适应客观社会规律的基础上，结合我国现阶段国情，坚持走动漫产业艺术创新的道路，增强产业活力，我国的动漫产业的发展将会越来越好。

4.2.3　以数字化技术搭建虚拟空间的动漫产业

在数字媒体时代，VR技术作为最具代表性的技术之一，在近年来的动漫产业中掀起了不小的波澜。相比表现形态单一的传统动漫，VR技术的结合可以实现动漫画面的虚拟化、三维立体化，使得创造的动漫形象更加生动，也大大增强了观众在观看动漫时的体验感。

VR技术是指虚拟现实技术，顾名思义，是虚拟和现实的结合。从理论上来说，VR技术是一种可以创建和体验虚拟世界的计算机仿真系统，VR技术利用电子计算机制造一个虚拟的环境，使用户通过设备沉浸到该环境中。因为在该环境中人们体验到的物质不是我们在现实世界中真实存在的，而是用三维模型建造出来，通过计算机技术模拟出来的现实世界，所以称作虚拟现实。当前VR技术已经广泛应用于各个产业领域，尤其是在动漫产业中，VR更是在推动产业创新发展方面起到了至关重要的作用。

VR技术在动漫产业中发挥的作用与产生的价值主要体现在几个方面：第一，VR技术促进动画产业的创新发展。VR技术是极具代表性的创新型技术，为动漫产业的创新道路注入了新的活力。第二，VR技术增强了观众与动漫作品之间的交互体验。相比传统动画，VR技术的注入能显著增强观众对于动画场景及内容的体验效果。第三，VR技术使得动漫的制作更加精良，将VR技术应用到动漫制作中可以对各类多样化的艺术元素进行调整配置，进一步增强动漫作品的表现力和感染力。第四，VR技术拓宽了动漫产业的应用范围，使得动漫产业在更多领域得到应用。

VR动画在近几年已经获得了不少成就，比如首部奥斯卡提名的VR作品《珍珠》(见图4–8)，该片由凭借《盛宴》获得2014年奥斯卡最佳动画短片奖的帕特里克·奥斯本执导，是谷歌手机电影项目Google Spotlight Stories推出的VR动画短片。还有Oculus Story工作室出品的VR短片《亨利》(见图4–9)，获得艾美奖评选出的优秀原创互动节目。

图4-8　VR动画《珍珠》画面

图4-9　VR动画《亨利》片段

在中国，《拾梦老人》(见图4–10)作为平塔工作室的第一部VR交互动画短片，入围了第74届威尼斯国际电影节VR竞赛单元，同时在釜山国际电影节、圣保罗国际电影节、国际VR/AR故事影展(FIVARS)等国际知名电影节展映，也是被誉为"动画奥斯卡"的法国安纳西国际动画电影节2017唯一参展的中国VR动画。这部动画短片以VR的方式讲述了一个老人带着一只

图4-10　VR动画《拾梦老人》画面

小狗每天都在拾起别人丢弃的"梦想"，并且通过特殊能力来修复"梦想"的故事。平塔工作室针对首部动画作品《拾梦老人》的预告片制作并没有使用传统的CG电影流程，取而代之的全部使用游戏引擎unity实时渲染。VR技术给动漫带来的最直观的改变就是交互方式，《拾梦老人》的导演米粒认为，情感的共鸣是最生动的交互方式。VR动画不仅仅通过技术为观众带来沉浸感受，更重要的是通过"走心"的剧情与观众进行交互，这是在技术不断发展的今天仍然可贵的东西。

在中国动漫产业未来的发展道路中，VR技术作为一门新型技术，将会进一步与动漫产业高度融合，促进中国动漫产业的可持续发展。

4.3 中国动漫产业在数字经济环境中的发展模式

如今数字经济快速发展、新媒体迅速扩张的大环境下,中国动漫产业该如何发展、如何创新,都是非常值得探究的问题。

4.3.1 中国动漫产业与传统文化的融合

中国作为历史悠久的文明古国,自古以来孕育了无数民族文化瑰宝,这也为中国的动漫产业铺垫了良好的文化底蕴和创作道路。中国的动漫产业从产生至今一直都在致力于探索自己的民族风格,在"讲好中国故事"的道路上摸索。对于影视和动漫作品来说,"故事"是核心所在,也是国产动漫可持续发展的关键环节。近年来,国产动漫无论是在美术风格、视觉特效还是三维渲染技术等方面都有了飞速的发展,可与欧美、日本动漫的视觉效果相媲美,所以好的故事就成为能否脱颖而出的关键。

20世纪五六十年代,上海美术电影制片厂提出了"探民族风格之路"的口号,国产动漫便正式开启了民族风格探索的道路。到了20世纪60年代,这一时期是国产动漫塑造中国特色的完善时期。1960年,上海美术电影制片厂制作了水墨动画《小蝌蚪找妈妈》(见图4-11),这部作品根据我国传统童话故事改编,取材于画家齐白石创作的鱼虾等形象,将我国传统水墨文化与新兴动漫产业进行巧妙结合。而紧跟其后的《牧笛》(见图4-12)更是标志着中国水墨动画作为独特的民族风格被确立,为中国动漫走向世界奠定了基础。国产水墨动画至今仍然为全世界所称赞,水墨元素也被贴上了"中国风"的标签,不仅表明了民族风格与传统文化在中国动漫产业中的重要性,更从侧面证明了早期中国动漫产业与传统文化初步尝试性结合的成功。

图4-11 动画《小蝌蚪找妈妈》画面

图4-12 动画《牧笛》画面

到了20世纪七八十年代,这一时期是中国动漫产业的辉煌时期,涌现了大量广为流传的带有民族风格的作品。动画人将更多的热情投入到动画制作上,并且秉持着"民族风格"的道路,不断进行创新。像《天书奇谭》《哪吒闹海》等经典作品都是对于民族题材与传统文化的进一步挖掘。

当今出现在银幕里的优秀作品，如《西游记之大圣归来》《姜子牙》等则是结合数字经济环境下产生的新媒体技术，对民族传统文化的进一步传承与发扬。2020年，动画电影《姜子牙》上映，这部作品结合了我国优秀的传统文化，电影主角姜子牙是家喻户晓的神话人物，几乎每个中国人都对姜子牙的传说有所耳闻，这也是中国人民共同的文化记忆，这部作品的成功也离不开中国传统文化的魅力。在《姜子牙》电影中创新性地加入了一些高难度的二维画面，完美地融合了二维和三维动画的优点，区别于一般的二维动画细节处的动态处理，片中二维画面的每个细节都在运动，无论是被九尾狐蛊惑的人类，抑或是战马、海浪等都倍显生动(见图4-13)。这些作品的成功不仅让中国优秀的传统文化得到传承，更使得这些传统文化以新的呈现方式得到传播与发扬。

图4-13　动画电影《姜子牙》画面

在中国动漫产业的发展中，传统文化中民族精神的体现是通过内在主题与外在形式来表现的。中华民族求真、求善、求美的精神在中国动漫产业得到了源源不断的体现，融入了中国传统文化的中国动漫也有了自己的风格。中国优秀的传统民族文化向来备受国外动漫企业的重视，如由美国迪士尼公司于1998年出品的动画电影《花木兰》(见图4-14)，该片改编自中国民间乐府诗《木兰辞》，讲述了花木兰替父从军，抵御匈奴入侵的故事。片中花木兰敢爱敢恨、坚毅勇敢的女子形象被诠

图4-14　动画电影《花木兰》画面

释得淋漓尽致。迪士尼公司为更好地表现中国传统文化，不仅在整部影片里体现着中国水墨画的风格，更是聘请了中国一大批文学家、艺术家等对影片进行反复推敲。而《花木兰》等一系列由国外制作的源自优秀中国传统文化的动漫影视作品获得的巨大成就也不断引发我们的沉思：为什么中国的传统故事在国外的动漫影视中的表现能如此成功？这些案例也在不断告诉我们要培养对中国传统文化的兴趣，加强对优秀文化的学习，树立文化自信，让中国动漫产业更加具有特色，更加具有原创性，让我们讲好"中国故事"。

在如今数字化产业高度发展的环境下，中国动画产业仍然在探索民族风格的道路上继续前行，并将中国传统文化与新的创作形式紧密结合，不断产生着能代表中国精神的优秀动漫作品。

4.3.2　围绕动漫IP促进中国动漫产业发展

动漫IP指的是动漫知识版权，范围包括但不限于人物肖像权、动漫人物和作者的联名授权、创作署名权、动漫作品二次创作授权、同人作品创作授权、相关开源项目特殊授权。动漫IP的范围非常广，可以出现在人们生活的方方面面，渗透于衣食住行中。

IP的概念源于美国的漫威系列电影，电影的制作者通过提前计划数部电影，同时将每部电影的剧情归纳到同一个世界观内，将漫威系列电影连接成一部长篇叙事集。这种做法的灵感最开始来自于漫威粉丝的一个建议，在2006年的圣迭戈电影展的问答环节上，一位漫威粉丝向制作方提问："是否能让漫威电影像漫威系列漫画一样让每个角色交叉出现在每一部电影里？"制作方由此受到启发，制作了后来的漫威系列电影，IP概念随之产生。

如果仅从使用IP形象的概念来概括IP的角度来看，中国乃至世界在20世纪的很多动画作品都可以被称为IP：从1924年开始放映的长篇动画《米老师和唐老鸭》(全104集)，从1940年开始放映的长篇动画《猫和老鼠》(全163集)，从1984年首播的《变形金刚》(全98集)等长篇动画。但是21世纪数字经济框架内的IP很重要的一点是与粉丝群体的互动和多平台的表现形式，这是与传统长篇动漫相区别的，也是为什么不能将20世纪多部长篇动漫同等地看作动漫IP。

对制作方而言，动漫IP的优势在于较低的投资风险，一部受到人们青睐的作品本身已经拥有一定的粉丝基础，当对这部作品进行IP再投资时，前一部作品固有的粉丝群体会自然蔓延至新的作品中，并带来一定的经济效益，保证了制作方和投资方的资金回报。对于粉丝群体而言，浏览IP内容能够一定程度上避免观看新作品的心理不确定性，避免花费时间观看不合口味的作品，对粉丝而言浏览IP作品是一个性价比非常高的选择。同时，动漫IP这种新的盈利模式能够带动各个平台协同创作，进而促进多产业融合发展、带动经济稳步向前。

近些年，中国为打造动漫IP进行了很多尝试，目前在低幼向领域已经成功制作了《喜羊羊与灰太狼》《熊出没》等原创IP，在成人向动漫领域则以《大鱼海棠》《哪吒之魔童降世》《姜子牙》等动漫IP为代表。其中，2017年上映的国产动画电影《大鱼海棠》，首日票房接近7000万元，在上映当日阿里鱼获得了《大鱼海棠》线上独家授权，随后牵头各大厂商进行周边产品授权开发。据统计，这次《大鱼海棠》的独家IP合作涉及12个品类、32个品牌及42件衍生品，涉及的合作平台囊括了天猫、天猫超市、淘宝和聚划算等，合作方式则包括商家衍生品授权开发、众筹和线下画展等。动画电影《哪吒之魔童降世》在上映第17天票房突破了34亿大关，攀升至中国电影票房榜第五名，官方推出的多款手办周边累计预售额接近800万元。其中，末那工作室与《哪吒之魔童降世》主创团队携手推出的系列官方授权手办在摩点累计预售额达到494万元，打破了《魁拔Ⅳ》动画电影及周边项目378.5万元的金额纪录。

随着市场逐渐完善和泛动漫产业消费群体的扩大，越来越多的投资者看中动漫IP的经济效益，进而投入其中发掘和打造中国动漫IP市场。中国动漫IP市场将继续探索新的方向，助力中国数字经济蓬勃发展。

4.3.3 多产业互通联合发展

数字化经济及互联网在近年来得到快速发展,各种新型媒介技术兴起,形成了多种媒介融合的融媒体环境。传统媒体与新媒体之间不断融合呈现出的全新媒介格局也不断促进着新产业的兴起及各产业之间的融合。而动画产业作为兼具娱乐性、功能性、艺术性于一体的新兴人气产业,在融媒体的大环境中呈现出明显的优势。在三维技术与虚拟现实技术等新型技术的支持与应用下,动漫产业可以与其他许多产业进行跨行业互通并联合发展,形成跨行业的新型动漫形态。当前动漫产业跨行业融合的主流模式有如下几种。

1. 动漫产业与教育产业的融合

动漫产业作为文化产品,本身就具有教育性,"寓教于乐"是动漫的主要功能,这使得动漫能够作为优秀的教育手段应用于教育行业。动漫作为典型的视觉文化,具有直观、简单、生动的特点,可以让人们特别是小孩在享受动漫作品的娱乐性的同时得到教育。例如,以我国的四大名著为基础改编的动漫作品《西游记》《三国演义》等,能使观众在观看趣味动漫的同时加大对我国名著的兴趣,并增强其记忆点,也间接地对我国优秀的传统文化进行了传播与发扬。在科普行业中,如应用动漫技术演示火灾逃生常识、在科普纪录片中对机型复杂知识的演示等,大大降低了宣传成本,并且往往能达到更好的效果。在新媒体环境下,动漫产业也广泛应用于教学领域,青少年可以与各类教育游戏或课件进行交互,精美的画面和新型的互动方式都让教育变得更加有趣味性。

2. 动漫产业与旅游业的融合

一是将动漫内容作为旅游资源进行开发,如上海迪士尼主题乐园就是动漫产业与旅游业完美融合的代表,通过迪士尼的高人气不断带动着上海旅游业的发展。二是通过动漫创意增加旅游地的吸引力,通过动漫形象给旅游地带来高辨识度的标志符号,如海南省琼海市推出的"博鳌海洋家族"的动漫形象(见图4-15),或是在上海世博会期间推出的"海宝"形象(见图4-16),都通过原创的动漫形象吸引了大批游客,并衍生大量旅游产品,带动当地旅游产业链的延伸。

图4-15 "博鳌海洋家族"动漫形象

图4-16 "海宝"形象

在科技及新媒体高速发展的环境下,如何更好地推进中国动漫产业跨界融合发展已经成为我国动漫产业可持续发展的重要研究课题。动漫企业要更加关注用户的体验及多元化需求,使得我国动漫产业得到更好的发展。

4.3.4 动漫结合的新形态摸索

当代人的耐心持续被电子产品消磨，快节奏的短视频、短消息等速食传媒内容让很多现代人失去了阅读文化产品的耐心。曾经由于传播手段有限，漫画靠着图文并茂、便于阅读的优势在过去百年间受到了艺术家、青少年等的青睐。而在影像泛滥的现在，阅读漫画变成了一种时间成本很高的文化娱乐方式，同等的内容需要花费更长的时间和更大的精力阅读。所以，漫画作为过去传统媒体时代的一种艺术方式，在数字终端大范围普及的当代，它的市场逐渐被更便于观看的动画、动态影像艺术等抢占。为了保住漫画及其周边产业，相关从业者们不停进行新的尝试，试图让漫画在这个时代仍旧保有旺盛的生命力。在众多尝试之中，动态漫画是目前为止市场上接受度较高的一种。

动态漫画是一种平面漫画与动态元素相结合的动画表现形式，它是将传统静态漫画经过技术处理后，转变为一种具有动态效果的动画作品，在漫画图片的基础上，进行一定的动作处理，能令漫画中的人物或事物可以做出简单的动作，如向前走路、电梯门拉开，镜头也可以产生推拉摇移，同时加入旁白、对话和背景音乐等辅助效果，这使得作品焕然一新，感染力大幅增强。动态漫画作为漫画适应时代的一种尝试，通过将传统静态漫画转换为视频形式，以此进入视频平台。这种新尝试的优势在于能极大地保留漫画原作的粉丝群体，由于目前中国动态漫画市场对漫画原作加工不大，大部分仍然是原作的静态漫画加入音效、配音和镜头运动等元素，最终成品的动态漫画与原作漫画并无较大改动，甚至故事内容完全一致。对于原作粉丝来说不需要担心成品与原作相差甚远或无法让人满意，所以原作漫画的粉丝对于动态漫画的接受度非常高。但与此同时，较高的相似度也阻碍了原作粉丝群体在动态漫画消费的意愿，原作粉丝并不愿意为动态漫画制作方较少的工作量支付费用，这是中国动态漫画目前遇到的一个问题，解决它需要对动态漫画进行创新，制作上在保有与动画的差异的前提下进行新方向的探索，成为一种具有高盈利能力的影像形式。这要求创作者、制作方和传播平台在未来几年充分尝试、不停试错。

相较动画制作而言，动态漫画制作成本低廉、制作周期短、制作门槛低的特点，让我们仍能对动态漫画市场的未来抱有期待。资金和规模处于劣势的小动画公司有可能通过制作、开发动态漫画的成功完成对大动画公司弯道超车，实现资本积累，同时避免在高门槛领域遭遇大动画公司的资源挤压。

虽然目前来看要在较大程度上发挥动态漫画的潜力仍然需要一段时间，但这种对时间的需求正代表着动态漫画在未来广阔的发展空间。

从动漫IP到VR动画再到动态漫画的摸索，可以看出来近些年中国动漫行业在不停地寻找新的发展方向。有的尝试已经获得了较大的成功(如动漫IP)，有的尝试或仍有较大发展空间或仍未被大范围推广，这种多元性和发展的不均等是中国动漫仍处在发展阶段并将在未来一段时间内保有较高发展活力的有力证明。如今国家高度重视中国动漫人才的培养，高校专业人才源源不断注入产业中，年轻的专业人才带来的新想法，与从业多年的专业人才具有的丰富经验结合将在数字经济时代摩擦出不一样的火花。

目前，数字经济和数字技术已经为动漫制作领域带来了翻天覆地的改变，而在未来科技不断发展，必然会为中国动漫产业带来更多的可能性。

第5章
动漫产业的衍生产品

目前，我国国民经济发展迅速，人民生活水平逐步提高，对精神文化的需求日益增加。动漫作为文化传承的重要载体之一，伴随而生的动漫衍生品以多种方式影响和参与人们的日常生活，在游戏、书籍、手办等产品中都能够看到动漫衍生品的身影，动漫衍生品已逐渐成为动漫产业链中的重要一环。

近几年，中国的动漫市场需求日益增长，国产动漫也步入了稳步发展之路，国民对动漫的热情日益高涨，动漫作品也逐渐流行起来。动漫衍生品是动漫行业中最具有商业化价值的产品，它能更好地扩大动漫作品的影响力，并利用其广泛的社会性和娱乐性，推动其产业化。同时，由于其存在形态具有多样性，因此动漫衍生品也为我国动漫行业的发展做出了巨大的贡献。

5.1　动漫衍生产品概述

随着影像技术的进一步发展，动漫已经从最初简单的纸上漫画，演变为动画，甚至引入院线成为动漫电影，逐步形成一套完整的产业链，最终形成一种全新的网络媒体传播方式，动漫的影响力也随之暴涨，而由动漫产生的动漫衍生产品也成为动漫产业发展、推广和盈利的主要方式之一。

5.1.1　动漫衍生品的起源

动漫衍生品，顾名思义，它是利用卡通动漫中的人物造型，通过进一步设计，最终开发制作出一系列可供出售的实体或虚拟的产品，动漫衍生品作为动漫产业中的一个重要组成部分，承载了整个动漫产业利润中的绝大部分，整个动漫产业的最重要盈利点就在于动漫衍生品，而动漫衍生品的产生也使动漫产业成为完整的产业体系。

1928年，迪士尼首部有声动画片《威利号汽船》问世（见图5-1），以米奇为代表的众多卡通人物，很快就获得了巨大的成功。从那时起，一系列相关的新动漫角色及作品相继问世。最早生产动漫衍生产品的创意来自一位商人，1929年他把米奇的形象放在儿童写字板上的这一简单想法，促使迪士尼动画公司率先开始了对动漫衍生产品的研制和开发。

此后，摄影技术的发展带动了电影行业的发展，为电影行业带来了巨大的商机，以电影技术为依托的动漫行业，将电影作为载体进行快速传播。动漫衍生产品源于动漫的发展，同时市场的迅速发展催生了动漫衍生品的概念。随着动漫形象的发展，虚拟、实体动漫衍生品并蒂齐开，服饰、玩具、主题公园等衍生品陆续产生，这些动漫作品及衍生品的出现占据了庞大的市场份额，随着多年的发展形成了完整的动漫及衍生品产业链。

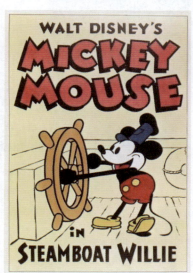

图5-1　动画《威利号汽船》海报

5.1.2 动漫衍生品的概念

国内的研究中,杨海涛最早在《动漫产业在徘徊》一文里提到"动漫衍生品"一词,龙丹在《中国动画衍生品的发展研究》中也提出这一概念。

动漫产业的盈利模式是以创新为驱动,以动画文化为依托,以版权为核心。在这种模式中,动漫衍生产品是动漫行业的一个重要组成部分,简而言之,它是将动漫影视或纸质作品中原创人物的IP形象加以改良,设计一套可以出售的服务或产品。动漫衍生产品是动漫产业链中的一个重要环节,它体现了虚拟人物在现实生活和生产中的真实写照,是人们接近自己喜爱的IP形象的一个重要方式,同时也让人们的生活更丰富、更有趣。另外,衍生品还能极大地提升动漫的知名度、维持市场的繁荣,对动漫产业也有一定的促进作用。

当前,研究者对"动漫衍生品"的含义达成了广泛的共识。"动漫衍生品"是一种可以交易的服务或产品,源于对动漫周围潜在资源的开发。在实践中,动漫周边产品和动漫衍生品属于同一概念。

动漫品牌的成功是打造动漫产业生命线的前提,动漫品牌涵盖了电影、互联网、音频、书籍、玩具、文具、服装和食品。此外,还有一个特别的媒介——场景,如迪士尼公园、主题餐厅、漫画店、KTV、酒店等,还可以延伸到旅游、服务行业,作为休闲娱乐的场所。

5.1.3 动漫衍生品的特点

随着全球一体化、数字科技的迅猛发展,动漫产业逐渐成为人们日常生活中不可或缺的一个新兴产业。而衍生品是动漫产业链中最有价值、最有发展潜力的一环,其发展的成败直接关系到动漫角色的塑造。

1. 动漫衍生品的商品性特点

(1) 种类多。动漫衍生品是动漫行业的一个重要组成部分,它是以动漫作品、动漫形象等为核心的销售服务和产品,其衍生产品的种类非常广泛,涵盖了动漫相关的游戏、服装、玩具、食品、文具、主题公园、游乐场、日用品、装饰品等。

(2) 商品性。这是动漫衍生品最基本的特征,它在实际生活中可以促进商品的传播、美化、销售,还能够传递商品信息,在当今日用品市场的激烈竞争中,动漫衍生产品的巨大商机不容忽视。

(3) 艺术性。动漫衍生品包含了艺术表达与制作技术,要有创意,要有独特性,要让人感受到美感。设计者根据市场需要,从色彩、服饰、表情、形象等方面对动画原有形象进行艺术设计,并将观众最喜欢的动漫元素添加到衍生产品中,从而得到观众的青睐和喜爱。

2. 动漫衍生品的非商品性特点

动漫衍生品是从动漫作品中的原型演变而来的,同时也有着非商品性的特点,它从生产到消费的整个过程显然继承了动漫作品的四个特点:趣味性、人文性、情感性和本土性,并在这个基础上加以发展。

(1) 趣味性。动漫作品以个性鲜明的人物、丰富曲折的情节、幽默风趣的精神语言,给消费者带来轻松愉快的情感体验。动漫衍生品在此基础上进行二次设计,在形式、功能或其

他方面也应具有丰富的想象力、生动的设计等特点，带给人们愉悦的感觉并帮助他们缓解压力。这些艺术性及虚幻性能够为人们的现实生活打开一丝缝隙，为他们调控生活节奏。

(2) 人文性。随着社会的进步，人们对生活质量的要求越来越高，越来越需要具有人文关怀的产品来调节他们的心情。在动画《东京教父》中，三个无家可归者为了救助弃婴，他们人性中的冷酷和无情变为温情和仁爱，改变了原本的自暴自弃，对生活又重新燃起了希望，最终得到了救赎(见图5-2)。动漫衍生品也正因其本身是从动漫作品中产生，人们在看到这些动漫衍生品的同时，会想起这类动漫作品传达的人文关怀，正好满足了他们对这方面的需求。

(3) 情感性。每一个优秀的动漫原型都有自己的特色，因此动漫衍生品本身也附带着丰富的动漫文化内涵，如《寻梦环游记》中告诉人们死亡不是生命的终点，遗忘才是，这种内在含义正是深深地吸引着消费者的地方，让他们试图找到自身情感上的共鸣(见图5-3)。消费者对动漫衍生品消费时进行了情感投入，情感会受到影响，产生独特的情绪体验，而对于现代人来说精神上的满足已经变得不可或缺。

图5-2　动画《东京教父》画面

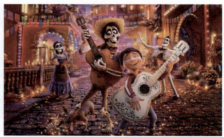

图5-3　动画《寻梦环游记》画面

(4) 本土性。不同的国家有不同的文化意蕴，这种文化意蕴也在各个国家的动漫作品中得以体现。动漫衍生品就像动漫作品一样，必定承载其国家和人民独特的历史和文化印记。在不同地域、不同民族、不同历史背景下创作的动漫作品，以及相关的动漫衍生品，也反映不同的民族特色。例如，同样是救世，美国《超人》中的克拉克·肯特展现的是美国传统文化中的个人英雄主义(见图5-4)，而中国《哪吒闹海》中的哪吒则体现的是助人为乐、舍生取义、保卫国家的精神(见图5-5)。动漫衍生品正是继承了动漫角色所背负的民族文化印记的一种情感衍生品(见图5-6、图5-7)。

图5-4　动画《超人》海报

图5-5　动画《哪吒闹海》海报

图5-6 超人手办

图5-7 哪吒手办

5.1.4 动漫与动漫衍生品的关系

从文化与经济的关系来看，因为衍生产品是"衍生"出来的，"衍生"指通过演变从母体产生新的物质。其背后有制造业的支撑，经济基础决定上层建筑，经济决定文化，文化反作用于经济。这也是供与求的关系，动漫与动漫衍生品也是一对相互作用、相互依存的关系。如一个动漫造型成功，必然会带动很大的市场效益，也会带动相关产业链的发展。

动漫衍生品是指把动漫原型经过特定的设计方法，转化成有形、无形的新产品，使之具备原动漫人物的外在形象、精神品质、象征意义、文化内涵等特征，从而达成与消费者交流沟通的目的，激发消费者的购买欲望。优秀的动漫衍生品必然与动漫原型保持着较高的相似性，但并不需要与动漫原型的外观完全一致，只要动漫衍生品在设计上做到在内涵传达上保持一致，从而更好地承载动画原型的精神和文化内涵。

如果动漫没有其他的衍生品，要想继续吸引人，唯一的方法就是反复播放，或是推出新篇。我们小时候看过的国产动画片，大部分采用反复播放的方式，因为那个时代的动画片并不多，所以每次播放的时候，虽然不会有什么新的互动，但也会让我们对这些动画片印象深刻。

但是，如果动漫仅仅靠更新和反复播放来提高与观众的交流，那它就显得过于枯燥了。人们需要能与动漫时时互动，于是又出现了简单形象授权的衍生品。这种衍生产品的诞生虽然是出于商业利益的驱动，但在客观上它已经成为一种新的交互方式，人们购买一件印有米老鼠形象的衣服，买一个火影忍者的手链，或是使用一支海贼王的中性笔，原因无非是喜爱这个形象，希望它时时与自己相伴。这时，人们与动漫的互动从量的积累转变为质的变化，也就是对动漫人物产生了某种心理寄托和依赖。

人们在选择衍生品的时候，通常是靠冲动来做出决策的，但随着时间的推移，主人与衍生品之间的心理寄托也会慢慢褪色，因为这类衍生品无法持久地维系人们与其互动，即使是模型手办，也有玩腻的时候。就在这时，从动漫改编的游戏弥补了这个问题，游戏创造了一种与观众的互动感，那是动漫无法做到的。在玩游戏的过程中，玩家不仅可以实时地分析剧

情,还可以根据自己的判断来决定整个故事的走向。游戏从本质上来说,也是一种动漫,因为它符合动漫的一切特征,但是它比一般的动漫多出了一个特征,那就是决策的互动性。在游戏中,玩家会对这样的决策交互有很高的期待,而这正是游戏的魅力所在。

大型主题公园这种令人耳目一新的衍生产品之所以与众不同,是因为它能给人们带来视觉、听觉、味觉、触觉等多种感官刺激,从而增加人们与之交流的途径。它注重的是人的参与,而人的参与本身就是一种交互,不断地添加新的内容来充实自己,这是一个不断更新的过程。

因此,尽管人们对动漫衍生品的喜爱是出于对一个人物的喜爱,但这种喜爱却是一种购买行为,因为动漫并没有给他们提供足够的互动空间,"衍生品"并不只是一个简单的形象授权,而是一种互动性的延伸,它可以衍生出任何一种新的产品,将一个单纯的观赏性和思维性的交互变得无处不在,甚至可以进行全方位的互动。

动漫衍生品对动漫有着传承和发展的作用,并使动漫进一步活跃,同时动漫衍生品会受到动漫的内在影响。广受欢迎的动漫原型会带动其动漫衍生品的销量,而动漫衍生品也将提升动漫原型的知名度。动漫衍生品有着巨大的发展前景,如果动漫衍生品做得好,说明动漫作品也会被广大观众认可,因此动漫与动漫衍生品有着千丝万缕的联系。动漫衍生品是动漫人物、动漫故事和动漫情节的延续,也是消费者对动漫原型情感的延续,能够让消费者近距离与动漫原型有更多接触,从而产生一定的获得感与参与感。优秀的动漫衍生品设计可以进一步加深消费者对动漫原型的印象,从而推广和传承其象征意义和文化内涵。动漫与动漫衍生品二者是密不可分、相辅相成的关系。

5.2 实体动漫衍生品

实体动漫衍生品与动漫原作相辅相成、伴随而生,它主要包括模型手办、生活用品、音箱书籍、主题公园等能够起到现实陪伴作用的产品。

5.2.1 实体动漫衍生品概述

作为拥有实体的动漫衍生产品,它的形成一方面受到原著的影响,另一方面受到虚拟动漫衍生品的影响。实体动漫衍生品更注重的是消费者与它的现实互动,能够让虚拟世界里的动漫人物、动漫场景与消费者产生现实联系。

随着这十几年来技术水平的提高,以及市场对于这类实体动漫衍生品的需求,实体动漫衍生品开始形成体系。实体动漫衍生品基于"实体"这个属性,从最初依附于虚拟动漫衍生品,到之后服装、食品、生活用品、学习用品等一系列实体衍生品,在生活中无处不在,兼顾娱乐性的同时也能够注重物品的实用性,以原著形象作为核心,形成独立的发展体系。

实体动漫衍生品的材质多样,主要分为亚克力材质动漫衍生品、塑料材质动漫衍生品、超合金材质动漫衍生品、纸质立体动漫衍生品、毛绒材质动漫衍生品、树脂材质动漫

衍生品等。

亚克力材质动漫衍生品，主要被制作成人形立牌(见图5-8)、钥匙扣(见图5-9)等物品。亚克力即有机玻璃，分为进口材料和国产材料，空心和实心。亚克力动漫衍生品中的人物形象都是从影视、动画、游戏等中塑造出来的，方便携带、方便放置，喜爱角色原型的人们可以随时随地把玩。

图5-8　动画《非人哉》立牌　　　　　　图5-9　动画《非人哉》钥匙扣

塑料材质动漫衍生品，一般被称为积木人(见图5-10)，这类动漫衍生品制作材料一般都是塑料，做工精致，头部、手、脚、腰部都可以转动。

超合金材质动漫衍生品，一般是指动漫衍生品制作中包括大量金属零件的机械人产品，有些类似可动人模型，不过材质和造型的细致度上有所不同。变形金刚、超时空要塞变形战机产品(见图5-11)、超合金魂系列，都属于这一类。

图5-10　动画《龙珠》积木人　　　　　　图5-11　动画《超时空要塞》模型

纸质立体动漫衍生品，又叫纸模(见图5-12)，它是一种将平面的纸通过设计好的图纸，进行裁剪来制作出零件，组装成具有立体效果的一种模型。网络上常见的纸模多数为日本动画里的高达或机械、人形、建筑等。纸模通常可以做到很大，很多成品超过1米，甚至不乏数米长的超大作品。制作它的要求比较低，只要一把剪刀、一瓶胶水就可以开始制作，价格便宜。由于以纸为原料，纸模相对于塑料而言要便宜一些。纸模是利用环保技术制造的，可100%回收循环利用，对环境不会造成污染。纸模玩家只要通过图纸设计就能以相当低的成本制作出几乎任何模型，这种巨大的自由度是纸模的魅力所在。

毛绒材质的动漫衍生品也是动漫衍生品的重要组成部分，对于大部分消费者来说，毛绒玩具(见图5-13、图5-14)更像是动漫人物的化身，可以亲手触摸到它，感受它的柔软

触感。

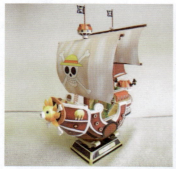

图5-12　动画《海贼王》纸模　　　图5-13　动画《非人哉》毛绒玩具　　　图5-14　毛绒材质的玩具

树脂材质动漫衍生品具有良好的质感，不易产生气泡，更重要的是它具有一定的延展性且不易断裂，手办原型师可以摆脱材料限制，充分地表现想要的细节（见图5-15、图5-16）。因此，树脂材质的动漫衍生品大都精细度高且和动漫原型十分相似，能极大地满足动漫观众的收藏欲望。

图5-15　动画《某科学的超电磁炮》树脂模型　　　图5-16　动画《龙珠》树脂模型

5.2.2　实体动漫衍生品的应用

1. 动漫衍生模型

　　动漫衍生模型多指角色和场景模型，前文中提到的纸模型、积木人模型、超合金材质模型、毛绒玩具、树脂模型等都属于这个范畴。动漫角色模型大多为人形，也常被称作手办。模型类玩具是动漫衍生产品中最直观的商业产品，不需要对IP形象进行较多的设计修改，只需要用较为精细的制作工艺，将动漫中的形象完美呈现出来就可以了。近年来，模型制作的质量与艺术性也越来越高，收藏模型的人也日益增多。

　　一般模型多为有特定姿势的不可动模型，他们最大限度地根据动漫角色来还原模型，对于喜爱动漫的人来说，这类模型具有很高的收藏价值。在动漫衍生模型中，最经典的为高达模型（见图5-17、图5-18），《机动战士高达》自1979年登场以来，已成为日

本动画作品中最经久不衰,也是盈利最高的动画之一,这大多要归功于高达模型。由于高达动画与日本制作的流水线动画画风截然不同,其硬朗的线条、庞大的体型极大地冲击了日本动漫市场。高达动画的热度持续上涨,出现不同的番外篇、电影,也促进了高达模型的不断设计与生产,使消费者有了更多不同的选择。与同样可动的塑料材质积木人模型不同,高达是PVC材质的模型,它和动漫原型更为接近,精细度也更高,高达模型将动画中巨大的机械人立体化地展现在观众面前,是高达动画周边系列不可动摇的主导产品。高达模型可根据消费者的需求自行组装,组装的过程给消费者带来了不同的乐趣。消费者甚至能制作自己专属的高达,为其机甲画上不同的花纹和纹理,由于增加了与消费者的互动,使高达模型更加有趣。

图5-17　高达模型(1)

图5-18　高达模型(2)

2. 动漫衍生主题公园

　　主题公园是指针对某个特定主题,采用多种活动设置方式建设的现代化旅游目的地。随着旅游事业的不断勃兴,人们精神生活需求的持续提高,近年来主题乐园也在不断发展,许多知名的动漫形象都有属于自己的主题乐园,如Hello Kitty、小猪佩奇等都在近几年开设了主题乐园。主题乐园的设立,也使人们能够更加接近自己喜爱的动漫人物。

　　迪士尼乐园是最老牌、最具知名度、最有人气的主题乐园。在中国内地,上海迪士尼乐园(见图5-19)已于2016年开园,7年时间,游客热情依然不减。

　　迪士尼乐园持续火爆有如下几个原因:首先,迪士尼公司在"米老鼠和唐老鸭""狮子王"等诸多经典动画作品中获得了广泛的受众群体。其次,主题公园自身具有更高的娱乐性,迪士尼公司把动漫中的场景和情节融入主题乐园中,

图5-19　上海迪士尼乐园

再加上过山车、4D电影等各种娱乐项目,让游客犹如身临其境。再次,迪士尼公园与游客们的互动非常多,像是在城堡里化妆、换衣服,游客可以变成自己心目中的公主。最后,迪士尼的目标是在细节上的精益求精,在迪士尼的迎宾处会有不同的迎宾方式,工作人员会戴着米老鼠的大手套与孩子击掌,也有工作人员会在迎宾处吹泡泡,这种细节虽然微小,但却随处可见,并能使参观者产生愉快的心情。

迪士尼动漫衍生品的内涵语意是从迪士尼动画中的人物和故事中衍生出来的,所以它所代表的是迪士尼动漫中的一种情感与文化身份。迪士尼希望所有进入乐园的人都能置身于梦幻之中,忘记一切不开心的事情,沉浸在童话般的世界里。

3. 动漫衍生生活用品

随着人们生活水平的提高,许多动漫作品也越来越多地进入了人们的日常生活中。家居用品在动漫衍生品中占绝大多数,这也是动漫衍生产品带来最大收益的一个环节。由于当前人们消费水平的提高,对于日常的生活用品已不再局限于实用,而是逐步向美观靠拢。在我们的日常生活中,吃、喝、住、行、用、玩,动漫IP联名产品可以说是无处不在,无孔不入。

当前,服装作为人们日常生活的必需品,其保护、装饰的属性已经不是人们关心的重点。人们开始将文化属性加入其中,动漫产业理所当然地便涉足服装这个领域。

2020年4月17日,UNIQLO优衣库×EVA新世纪福音战士推出联名款服装(见图5-20、图5-21),此次联名是为了庆祝EVA系列的第四部电影《Evangelion 3.0+1.0》的发布,该系列融合了动画师为电影创作的一些绘稿和特别设计,让喜爱EVA动漫的消费者能够更好地穿着或收藏。

图5-20 优衣库 × EVA联名服装(1)

图5-21 优衣库 × EVA联名服装(2)

2020年6月1日,vivo公司旗下子品牌iQOO与孩之宝(HASBRO)共同推出iQOO×TRANSFORMERS,也就是iQOO 3与变形金刚的联名款手机(见图5-22)。该产品在"六一"当天上市即宣告售罄,并取得了三大电商平台单款机型榜眼的好成绩。

2022年8月11日,好利来与《国王排名》联合推出新品:国王芝士糕点(见图5-23)、国王排名蛋糕,在好利来天猫官方旗舰店,国王排名联名款芝士蛋糕销量长居前位。

2022年10月10日,国内连锁咖啡品牌"瑞幸"与日本知名动漫《JOJO的奇妙冒险》的联名咖啡(见图5-24)一经上市便受到热捧,单日销量突破131万杯,按小程序中20元的单价计算,销售额达2600多万元。

图5-22　iQOO×TRANSFORMERS 联名手机

图5-23　好利来×《国王排名》国王芝士糕点

图5-24　瑞幸×《JOJO的奇妙冒险》联名咖啡海报

除了吃喝、服装、手机，IP与学习用品也有很多联名。晨光文具与《史努比》《名侦探柯南》(见图5-25、图5-26)等IP都推出了联名文具，不论是儿童还是成年人都很乐意购买，这些文具可以使消费者感受到喜爱的动漫人物陪伴在身边，在学习或工作时心情更加愉悦。

图5-25　晨光文具×《史努比》联名中性笔

图5-26　晨光文具×《名侦探柯南》联名中性笔

动漫IP和信用卡也有联名产品，如2016年招商银行携手国产动漫《秦时明月》推出联名信用卡(见图5-27)。《秦时明月》在动漫用户群体中有极高的知名度，被粉丝誉为国产动漫"第一IP"。联名信用卡让动漫迷和游戏玩家感受到强烈的身份认同感。

将IP融入、落地到线下的联动方式日渐增多，这些 IP 联名产品既帮助增强了品牌与新生代消费者的黏性，加强品牌与新一代消费者之间的联系，还可以促进品牌整体的年轻化，赋予品牌新的内涵，从而提高品牌的价值，为企业带来更多的经济利益。IP联名商品的推出，极大地促进了整个社会的生产性消费，同时给消费者带来了更多的选择空间。动漫IP联名衍生品能够使产品和消费者建立情感的连

图5-27　招商银行×《秦时明月》联名信用卡

接，改善消费者和产品之间冰冷的使用和被使用关系，并实现生产企业和IP品牌之间的互利共赢。

4. 动漫衍生音像书籍

音像制品是动漫衍生产品中基础产业的一个实体输出终端。动画片的播放数量与时间往往无法满足受众的需要，而音像制品和动漫读物刚好可以弥补这个问题。已经上映的动画电影及电视中播出的动画片，可被制作成光盘销售(见图5-28)，这也能增加新的盈利点。因此，音像制品是整个动漫产业不可或缺的一环。

还有一种比较常见的音像制品是动漫影片的设定集，设定集的定义主要集中在这个词的前面两个字，一个是"设"，就是设计，类似现在常见的策划，"定"则是过程的结尾，是确定方案、确定设计，定代表了整体上的规则性。"设定"二字也就体现了这个词的方向。设定集本质上是体现一部作品的幕后，无论是电影、电视剧，还是游戏、漫画，将其中人物设定稿整理成册后出版(见图5-29)。

图5-28　动画《哆啦A梦》DVD光盘

图5-29　动画《千与千寻》设定集

设定集里基本上囊括了所有要展现的要素，如人物、环境、背景等，一般来说有设定原画、关键帧、场景描述，甚至还会提供一些故事板和一部分已删减的内容。以人物为例，人物设定时通常需要绘制一个人物的头部及正、背、侧等多个不同角度的三面效果，有时还会包括线条封闭和人物发型，身着不同款式的服装造型，与其他角色的身高对比，以及佩戴的小饰物等细节，这些都会在设定集中出现。

设定集的目录里会详尽地介绍其所含的内容，其中文字的比例不会逊色于图画，详尽的文字和细致的原稿为读者展现作者幕后的努力。

5.3　虚拟动漫衍生品

虚拟动漫衍生品是处于视听及精神层面的动漫衍生品，包括影视、游戏、媒体应用、网络流行图等一系列产品。

5.3.1 虚拟动漫衍生品概述

虚拟动漫衍生品和实体动漫衍生品一样，都是将动漫中虚拟形象进行提取并加以设计运用到人们的生活及生产当中，满足人们的物质及精神生活。虚拟动漫衍生品是近些年随着全球化和数字技术的发展，逐渐出现在人们生活中的。

虚拟动漫衍生品区别于实体动漫衍生品最主要的特点，是虚拟动漫衍生品更加注重对于用户视觉与听觉的感官感受，以及精神层面的满足。最早的虚拟动漫衍生品更像是一个动漫作品的续集，一部优秀的动漫作品的诞生受到很多人的注意，创作者及其所在的创作公司也从中获取相当的利益，也就理所当然会为了延续其作品的热度而选择制作续集，也有院线的电影转而制作动画电视剧的续集，这便是最初的虚拟动漫衍生品。

如今已进入全球信息化的时代，互联网的存在本身就是虚拟平台的搭建，所以虚拟动漫衍生品是目前动漫衍生品市场中更加倾向于发展的产品体系。在此之前，实体动漫衍生品基于时代特性及市场平台，更加注重实用性或者产品所带给消费者更直观的消费体验。虚拟动漫衍生品却与其不同，它注重的是消费者的精神反馈，消费者也更加偏向于娱乐性，因此娱乐性也是虚拟动漫衍生品的一大特性。

虚拟动漫衍生品近几年火速出现在大众的视野里，而且随着科技的进步，虚拟动漫衍生品逐渐从二维向三维转化，在技术层次上也在不断更新。虚拟动漫衍生品可以通过建模图纸直接利用3D技术打印，从虚拟到实体的转型代表着虚拟动漫衍生品具有极强的可塑性。虚拟动漫衍生品早期往往是作为宣传的主要手段之一，可以凭借一个虚拟动漫IP的爆火带动其他衍生品的发展，试错成本低，对消费者具有强大的吸引力而带动巨大的经济效益，同时也对原作产生一定的推广作用。

5.3.2 虚拟动漫衍生品的应用

高新技术行业的兴起带动了动漫行业的发展，动漫行业作为朝阳产业在人们生活中占有极大的比重。虚拟动漫衍生品种类丰富，较为主要的是动漫游戏、动漫影视、虚拟IP、网络流行图等。

动漫游戏作为目前人们主要的娱乐方式之一，深受不同漫迷的喜爱，这也是虚拟动漫衍生品向其发展的主要因素。动漫类型游戏多以知名IP形象进行衍生创作，著名的漫画都有相对应的游戏。一个动漫游戏的火热其背后的IP动漫形象及背景设定也会被动漫公司所注重，进行其他类型的动漫衍生品的产品推进。

动漫影视作品是较多被关注的动漫衍生品体系之一，它不是纯粹以先前动画形式为脚本进行创作的，而是从其动漫原作中保持背景设定不变的情况下衍生出创新突破的电影。例如，美国漫威公司旗下的作品就是根据其知名漫画改编的，其在本质上与重新创作的动漫电影不同，是根据原先所设定的背景世界框架，设定新IP人物与原先的IP人物之间产生关联，同时根据设定制定其相关的人物故事，形成单独的动漫故事体系。当完成背景世界框架的构成之后，陆续推出新型的动漫IP也能够吸引老漫迷的持续关注，这也导致该系列作品在全世界的反响热度久而不退，甚至越来越多的漫迷期待其新衍生的动漫故事。

互联网的高速发展，人们的沟通也变得更加方便，微信等社交软件在网络上风靡起来。图片、视频也被人们在沟通中频繁使用，许多火热的动漫IP形象都是创作者为了推广自身的作品或者分享日常所创作出来的，将其做成微信表情包。微信表情包属于网络流行图，该虚拟动漫衍生品的诞生其实在虚拟动漫衍生品市场中并不能占据很多的份额，但是对于宣传新的动漫IP形象来说无疑起到了推波助澜的效果。网络流行图对于动漫衍生品市场更像是早期的宣传营销，让越来越多的人关注这一IP形象，达到"未见其人，先闻其声"的效果。网络流行图所消耗的物力成本及时间投入也是其他虚拟动漫衍生品中最低的，在其"出圈"后再进行推广及制作其他虚拟衍生品，也提高了动漫IP被大众的接受率，从而推动其他动漫衍生品的销售。

　　随着动漫产业的兴起也诞生出动漫文化，在短时间内动漫文化所影响着我国绝大多数的青少年群体，由于我国青少年人口基数大，动漫用户规模也逐年呈现出递增趋势。相关数据显示，2019年，我国动漫用户的规模达到3.9亿人，在线的动漫用户也达到约2.9亿人，由此可见，我国动漫衍生品市场的需求之大。这也导致了虚拟衍生品逐渐与实体动漫衍生品进行融合，线下的手办模型被3D扫描后做成了虚拟手办，例如中国动漫IP《镇魂街》（见图5-30）、游戏IP《旅行青蛙》（见图5-31）、央视动漫IP《哪吒传奇》在支付宝上推出了虚拟手办，新型的虚拟手办还带有编号，满足了漫迷对于线上收藏的需求，并且根据虚拟手办的类别也有相对应的虚拟游戏动作及虚拟语音。

　　虚拟动漫衍生品中也出现过独特的类别，比如AI虚拟偶像进行直播带货，这也是虚拟与现实的交融。虚拟偶像的商业价值不再局限于PCG产品、各类版权合作周边衍生品等，这是虚拟动漫衍生品产品体系中的全新模式。其中，由中文音源发展的虚拟偶像洛天依、言和等，更是自诞生以来便成为中国虚拟动漫偶像中的一个标志性的产业符号。许多AI虚拟偶像在其虚拟外表下被赋予有趣的内核，让中国传统文化找到了更加贴合如今动漫文化市场的表现方式。

图5-30　虚拟手办《镇魂街》画面

图5-31　虚拟手办《旅行青蛙》画面

5.4 动漫衍生品市场的发展

动漫衍生品生产是动漫衍生品市场中极为重要的环节。现在的动漫衍生品产品体系不再单一化,在其不断发展中结合人们的日常需求变得更加多元化,贯穿了衣食住行四大方面。优秀动漫文化与动漫衍生品之间是相辅相成的关系,在多年实践中,各国动漫产业都意识到动漫衍生品市场的运营对于该国动漫产业的发展具有决定性作用,需要由内容创作转化为市场盈利再反哺到动漫产业发展中,以此形成动漫产业的良性循环。根据近十年市场调研报告得出,中国在国际动漫衍生品市场中正在积累并已经具有一定的话语权,但是大部分依旧是扮演着制造商的角色。目前,政府加大了对于动漫产业及动漫衍生品市场的政策帮扶力度,随着我国大力推动中国传统文化的传播,优秀的动漫创作IP源源不断,这也预示着中国未来将在国际动漫衍生品市场中具有更好的发展前景。

5.4.1 动漫衍生品市场体系

美、日两国的动漫产业发展较早,在其发展过程中大量的动漫作品和动漫人物形象也逐渐深入人心,在市场中得到漫迷的喜爱后,就会进行相关动漫衍生品的制作,再通过衍生品市场销售盈利。美国的动漫产业拥有雄厚的资金以及先进的动漫制作技术,保证了资金链供应完整的同时不断创作优秀的动漫作品,然后便开始大量进军国际动漫衍生品市场,其中具有代表性的企业便是迪士尼、孩之宝等。日本采取了以漫画创作为先导带动动漫产业发展的策略,在动漫产业化发展过程中,日本动漫的产业化过程是先在动漫期刊上连载动漫原创作品,然后适时根据漫迷反响将漫画作品改编成影视动画片,最后该动画片在电视台和电影院播出和放映,随之发行动漫图书、开发游戏等。

中国动漫产业相比美、日起步较晚,发展时间不长,但是也涌现出一批优秀的动漫作品。中国的动漫作品更多是将动漫产业文化与中国的优秀文化相结合,大众也更加认可这些具有中国元素的动漫作品及其衍生品。我国动漫产业早期发展时,更加注重技法上面的提升以及动漫制作环节,对于动漫衍生品的开发却不够,导致动漫衍生品市场发展被忽略。近年来,随着人们对于生活有了更高品质的追求,中国动漫产业对衍生品市场越来越重视。例如,2022年冬季运动会期间,吉祥物"冰墩墩"(见图5-32)这一IP的诞生受到了全世界人民的喜爱,其形象是以中国的国宝大熊猫作为参考,进行创意变形。呆萌可爱的设计与冬奥元素结合,也是中国文化与动漫产业的融合,具有鲜明的中国味道,在视觉形象上更是受到各国消费者的喜爱,也使其成为一个优秀的动漫IP。市场上对于其衍生品更是一度断货、供不应求。

图5-32 吉祥物"冰墩墩"动漫手办

我国拥有基数庞大的动漫爱好者,衍生品市场的发展潜力巨大。随着国家政策的帮扶以

及动漫产业的兴起，中国的动漫衍生品市场也慢慢受到越来越多人的关注。中国文化市场发展研究院曾统计，中国的动漫衍生品市场总值在2017—2022年间从540亿元增长至1344亿元，将于2023年突破1600亿元。该预测已被证实，充分体现出我国的动画衍生品市场总值增加迅速且保持一个较为稳定的状态，这也说明中国动漫衍生品市场找到了符合自身的产业链发展模式，在衍生品的制作方面更能准确抓住用户的需求，并通过更多线上平台进行传播与营销。

5.4.2 动漫衍生品市场的多元化发展

动漫衍生品主要是从漫画、动画、动漫电影、动漫游戏等原生作品中根据其作品人物、故事情节选出大众喜爱的进行后续产品的开发，并且投放市场中进行营销。在营销中产生的宣传视频及宣传张贴的KT板、海报、产品图片、产品广告等均可以称为动漫衍生品。

动漫衍生品的开发不只局限于独立小产品的开发，而是慢慢融入人们的日常生活，之后所应对的人群将会更多，而不是局限于单一人群，这要求动漫衍生品种类的开发必须更加多元化，这也是动漫产业能够快速发展的根本原因。

动漫衍生品主要分为两大类，即实体衍生品与虚拟衍生品。其中，动漫产业的多元化发展使虚拟动漫衍生品更为凸显，虚拟动漫衍生品也是近年来动漫衍生品市场主要研发生产的产品。很多艺术家在了解网络平台创作的便利性等优势后，也相继将网络平台作为自己作品的主要发售平台，这也导致与其相关的动漫衍生品逐渐多元化，未来虚拟动漫衍生品将占据更多的动漫衍生品市场份额。实体衍生品在满足小众群体的装饰需求外也开始慢慢转型满足越来越多人的需求，开始涉及更多产业领域，这也意味着实体动漫衍生品将有更多的生产分支。例如，将动漫形象及实用家居、趣味产品结合可以构建一个具有主题性质的房间(见图5-33)，或者将出现在动漫中的人物服饰进行复刻，形成日常出门服饰穿搭。除此之外，也出现了与美食进行的联名互动，推出动漫产品限定款(见图5-34)。动漫衍生品成为具有动漫风格的生活艺术形式，为各行各业都注入新的能量，打开新市场。

图5-33 动漫《kitty猫》主题房间图片

图5-34 合味道×《银魂》联名泡面

1. 实体动漫衍生品的多元化发展

实体动漫衍生品市场主要分为模型手办、cos服装(动漫周边市场)、音像制品、书籍等动漫小说版续作、动漫类型主题公园等。

在科技与文化不断发展的今天，实体动漫衍生品的产品方式从最初的单一化逐步向多元化发展。动漫文化在不断迭代更新中，优秀作品涌现出来，其里面有血有肉的动漫人物形象

也广受大众的喜爱，从而衍生出动漫IP。动漫IP的创作者可以通过对动漫IP进行知识版权授权和贩卖来实现市场价值盈利。例如，美国迪士尼动漫IP形象米老鼠，在世界动漫衍生品市场中采用贴标、版权授权、放映等形式持续为迪士尼带来收益，并且迪士尼旗下的动漫IP形象基本都是按照这一流程来完成粉丝流量向市场收益变现的。

以近几年流行的盲盒文化为例，因盲盒开出礼品的不稳定性导致消费者出于好奇而反复购买，所以这一销售方式也被动漫衍生品行业所吸纳。随着优秀的动漫IP被不断创作出来，盲盒文化逐渐与其交融，市面上出现了联名款盲盒，产品一经推出就会遭到消费者哄抢。中国的泡泡玛特是最具代表性的盲盒生产企业，它通过不断与其他知名品牌进行联名而丰富自身产品系列。泡泡玛特盲盒销售的方式主要包含两种：第一种是采用原创动漫IP形象嘟嘟嘴小女孩手办模型而成功打入国际市场；第二种是取得知名动漫IP授权打造联名款盲盒，如泡泡玛特与海贼王的联名款，选取海贼王动漫中最有人气的路飞及乔巴等动漫IP形象进行创作，形成独特的形象，在中国及日本市场均有销售。动漫IP联名款盲盒这一形式是实体动漫市场的一种特殊销售运营方式。

迪士尼公司已经开辟了属于自己的线下实体衍生品销售模式，其中迪士尼公司旗下的迪士尼乐园是多种动漫元素的集合。乐园内的布景更像是童话世界，满足游客精神世界的需求，在宣传迪士尼动画的同时，游乐场内也设置了对应的动漫周边店。根据迪士尼乐园的开设地域不同，迪士尼的动画人物形象也会根据当地的人文进行创意调整，更好地迎合当地的本土文化与品位。例如，中国香港迪士尼里面的动漫IP人物形象就身着具有中国元素的服饰。

2. 虚拟动漫衍生品的多元化发展

虚拟动漫衍生品的类型主要包括动漫电影、动漫游戏、网络表情包等。

1) 动漫电影

动漫电影这一产品类型不单指的是以动漫形式来演绎呈现在大众视角下的电影，而是从原作中所衍生出来的续作或者是延续动漫的世界观所进行的二次创作。例如，美国漫威形成了完整的漫威宇宙观，其下的人物形象蜘蛛侠、钢铁侠等在原作的基础上进行二次创作，分别塑造形成独特的人物故事线。

2) 动漫游戏

动漫游戏作为一种当下流行的娱乐方式，自出现就深受各个年龄段消费者的喜爱，这也是动漫衍生品市场向着该方面发展的重要原因，消费者基数大也决定了该行业是动漫衍生品市场拓展的重要因素。由动漫改编的游戏多以格斗、角色扮演、闯关类型为主，如《海贼王》(见图5-35)、《火影忍者》(见图5-36)等优秀的动漫作品，其衍生出的不同类型的动漫游戏更是多达几十种。

图5-35　游戏《海贼王》海报

图5-36　游戏《火影忍者》海报

动漫游戏作为虚拟动漫衍生品的重要盈利手段，其在动漫衍生品市场中占有极高的版块。国际游戏产业研究机构Newzoo的报告显示，2022中国的游戏市场营收达到502亿美元，这一数据无疑是肯定了游戏产业将会逐步成为朝阳产业。

同时，动漫改编的游戏作为电脑游戏中主要的类型之一，具有中国元素题材的动漫游戏也将会成为传播中国文化的重要途径。电子游戏用户基数大，依靠线上宣传平台手段具有传播速度快、范围大等特点。随着人们对于精神世界的追求日益增长，对于电子游戏这一娱乐措施也逐渐接受，越来越多的年轻人乐于体验这样的文化传播途径。

近年来，出现了很多"现象级"的动漫游戏，如《原神》(见图5-37)、《王者荣耀》《英雄联盟》等。这些动漫游戏对于玩家来说，满足了其对于剧情构建及战斗、音乐等方面的需求，玩家可以扮演知名的动漫IP人物进行战斗，以及享受动漫游戏所带来的真实体验感。《原神》作为本土的动漫游戏可以说是相当成功的，也是少数由中国动漫游戏厂商推出的以中国文化为核心的动漫游戏，该题材类游戏一经发布便风靡全球。《原神》成功的原因不只是对于用户的准确定位，还通过更多的宣传途径来向不同类型的用户展现自己的动漫衍生产品。除此之外，《原神》官方也会经常出现在线下的动漫展上，这有利于玩家更全面地了解游戏文化，也拓宽了该动漫游戏进军实体动漫衍生品市场的渠道。

根据动漫游戏改编成动漫影视的有《神奇宝贝》《王者荣耀》(见图5-38所示)等。《神奇宝贝》是由日本任天堂公司开发的一款动漫游戏，在其发展过程中，该企业率先由动漫游戏作为主要产品，在积累了一定的粉丝量后，再转到漫画的制作。此过程也为之后将动漫推向全世界筹备到了资金。在其向游戏不断发展推进的同时，线下的实体手办及动漫书籍也在各大平台进行销售，通过动漫衍生品市场产生的利润完成内容创作，经过企业的加工、宣传、营销，也为动漫续作提供了资金支持。由游戏改编成动漫作品，再慢慢转化发展出各类动漫衍生品，离不开良性的动漫衍生品市场循环。动漫游戏产业也随着全球国际化的脚步，由一开始在本国内进行推广再到多语言版本，大力拓展海外市场，信息的高速传播也大大有利于动漫游戏的发展。

图5-37　游戏《原神》海报

图5-38　游戏《王者荣耀》画面

3) 网络表情包

新媒体技术逐渐成熟对于动漫产业的发展是极为重要的。人们的生活也脱离不了该技术，随着社交软件的普及，在微信、QQ等平台聊天、工作、学习成为人们主要的交流方式。随着人们在网络平台中的沟通愈发频繁，个性且有趣的表达方式也日益增加，由动漫IP形象所变形的趣味表情包迅速走红。该类型表情包往往是以动漫卡通形象为主要核心，形成了一系列相关的动漫IP形象的不同主题的作品。例如，《长草颜团子》《阿狸》

《吾皇喵》(见图5-39)等，网友可以根据自己的喜好进行选择。表情包的出现说明目前的动漫衍生品市场所具备的多元化这一特性，其独特的营收方式也进一步扩大了动漫衍生品市场。

图5-39　动漫IP表情包《吾皇喵》画面

表情包主要营收方式包括IP授权、内容付费、与各大品牌进行联名合作。IP的授权覆盖面积较广，如由相关的同人漫画师进行IP的轻漫画制作、在短视频中出现动漫IP表情包、动漫壁纸及语言输入法中运用到该动漫IP形象等。内容付费主要是靠将制作好的动漫IP表情包在新媒体平台上进行发布，由下载方进行付费下载。

动画衍生品的多元化是随着数码技术的不断迭代更新而不断有新的发展空间，动漫产业本属于三大产业中的第三类产业，更是文化产业。动漫衍生品的多元化发展正是来源于文化、基于科技，通过不断地根据动漫作品进行衍生创新，满足于人们的各类生活需求。

5.4.3　动漫产业文化与动漫衍生品市场的关系

一个优秀的动漫作品其所包含的文化底蕴是深厚的，在其动漫文化被大众所接受及引起强烈反响的同时，其相关的动漫衍生品往往也具备良好的市场，这样动漫文化与动漫衍生品市场达成了一种相辅相成的作用。动漫根据其设定好的动漫文化，所创作的取材故事、历史故事以及导演编剧的自我创作，使得相关的动漫作品具有完整的虚拟动漫世界观，在其世界观上所进行剧情构建更容易引起漫迷的喜爱，从而衍生出更多该题材的动漫作品以及相关的动漫衍生品。

1. 美日动漫产业文化与动漫衍生品的关系

美国动漫行业发展较早，在技术及产业链结构上也不断优化，形成了以其动漫文化带动动漫衍生品市场发展的路径。

美国动漫的视角选定一向是广阔的、具有多元文化题材。近百年来，美国动漫发展在不断吸收参考中融入了各国优秀的动漫文化，先后创作了取材于欧洲格林童话故事中的《白雪公主》(1937年)(见图5-40)，吸纳筛选出中世纪欧洲神话故事与英国古典戏剧的史诗类动画《夜行神龙》(1994年)，由中国古诗改编的《花木兰》(1998年)，以及改编自安徒生童话的《冰雪奇缘》(2013年)(见图5-41)。这些IP形象在世界各地范围内引起动漫迷们的关注，也提高了动漫在世界范围内的知名度，吸引更多人前来观看。随着动漫IP形象的知名度不断提高，出现了大量相关的动漫衍生产品。

图5-40　动画《白雪公主》画面

图5-41　动画《冰雪奇缘》画面

美国动漫文化在不断吸收与自我创作过程中,其动漫产业也在逐渐自我完善。在动漫文化高度发展的同时,其动漫衍生品市场引起了投资者的注意,早在2006年,美国动漫产业规模已达5000亿美元,仅次于计算机产业。

日本采取了以漫画为主导带动动画行业发展、再扩展到动漫衍生品市场,形成了一条完整的动漫文化衍生品产业链。日本动漫产业发展过程中,其动漫文化也在不断与动漫衍生品市场互相交融。

20世纪90年代初期,日本动漫产业开始进入鼎盛期,并且成功占领海外动漫市场,一举打破了文化产业单向输入这一逆差,极大助推了日本动漫产业走向世界,动漫产业为主导的市场体系逐渐成为日本主要产业,为之后日本成为发达国家做铺垫。日本动漫产业繁荣发展的决定性因素是动漫衍生品市场的不断扩大,从文化生产到产品生产不断的良性循环,这得益于动漫产业文化底蕴不断丰富,其动漫衍生品市场也随之不断扩大。从文化生产到产品生产不断的良性循环,通过优秀的动漫文化素材库打造一条完整的动漫产业链,也使得日本的动漫产业愈发强盛。

2. 中国动漫产业文化与动漫衍生品的关系

中国动漫产业文化对于其动漫衍生品市场来说更像是相互融合、相互发展的关系。优秀的中国文化一直是中国动漫产业发展的最根本动力,根据中国文化所进行改编的优秀动漫作品数不胜数,如《狐妖小红娘》《雾山五行》(见图5-42)等。一个国家的动漫文化是否优秀离不开这个国家对于自身文化的认同。相比其他国家,中国文化对于国人的影响一直是深入人心的,所以基于中国文化所制造的动漫衍生品也更容易得到社会的认可。

图5-42 动画《雾山五行》海报

随着我国改革开放事业的不断推进,国内的文化产业迎来了巨大的转变。动漫产业作为我国文化产业的重要组成部分,不断与文化、艺术、科技融合,并逐渐发展形成一个新的动漫产业体系。动漫衍生品市场位于动漫产业的终端,是可以将利益最大化的黄金产业链,因此动漫衍生品市场的发展对于整个动漫产业来说至关重要。相比其他国家,我国的动漫产业发展较晚,市场发展潜力巨大,这些年发展迅速,加上国家对动漫产业的重视程度不断提高,使动漫产业发展迎来了巨大机遇。动漫衍生品市场的发展可以促进中国动漫产业的创新和提升,为了满足观众对衍生品的需求,动漫制作方需要不断创新,开发更多新颖有趣的衍生品,并且从本土优秀的传统文化中摄取养分,基于文化认同的角度去探寻和摸索属于自己的发展空间,这种创新推动了动漫产业的进步,提高了中国动漫在国内外市场的竞争力。

中国动漫产业化与动漫衍生品市场是相互促进、相互依赖的关系。中国动漫产业化的发

展为动漫衍生品市场提供了优质的作品,而动漫衍生品市场的兴盛又为中国动漫产业链的发展提供了经济支持和创新动力,这种良性互动促进了中国动漫产业的蓬勃发展。

5.4.4　动漫产业文化对动漫衍生品市场的影响

　　动漫产业文化对动漫衍生品市场有决定性的影响力,只有好的动漫产业文化才能推出好的动漫衍生品。随着动漫产业的发展,其衍生品市场也随之加速发展。

　　动漫衍生品市场对于整个动漫产业来说占据了大规模的营销收入,也是动漫产业市场是否可以更好发展的基底。面对此情况,就要求动漫创作者做出的动漫作品被大众认可,这也要求动漫产业文化必须紧贴大众,结合大众生活及以本土国家优秀文化为基底创作出更加引人入胜的动漫作品,以此动漫作品衍生出来的动漫衍生品在市场中才会更加具备竞争力。

　　动漫背景文化及动漫角色形象为动漫衍生品制造提供了主要内容,动漫公司也会根据其动漫影响程度衍生出各种生活相关商品。动漫衍生品开发处在动漫产业的终端,但却是整个动漫产业链中收益比例最高的环节。动漫衍生品根据其市场消费者需求及其动漫元素进而制造出丰富的商品类型,如《机动战士高达》(见图5-43)会根据其动漫中所包含的机甲文化进而衍生出拼装机甲手办、动漫模型等。凭借着动漫文化对于当代年轻人日常生活的渗透程度,动漫衍生品市场覆盖了玩具、游戏、游戏周边、动漫主题乐园等不同行业领域,因此动漫产业文化形成与动漫衍生品的开发、市场运营是整个产业链环节中最重要的一项工作。例如,拥有众多机械动漫迷的动画作品《变形金刚》(见图5-44)就因该动漫所包含的故事剧情及动漫角色形象导致其动漫品牌深入观众内心,从而拉动了相关衍生品市场的巨大发展。

图5-43　动漫手办"机动战士高达"图片

图5-44　动漫手办"变形金刚"图片

　　美国的漫威影业所构建的"漫威电影宇宙",无论是在艺术形式还是市场体系中无疑是世界范围内成功的典范,并且其电影模式在整个国际电影界来说影响都是极为深厚的。美国漫威影业创作的电影以漫威漫画为脚本,早在1939年漫威公司就在《电影连环画》刊物上发布了第一位动漫人物形象。时至今日,其旗下已拥有众多知名IP形象,如蜘蛛侠、金刚狼、美国队长、绿巨人等(见图5-45),这些IP形象都具有独立的人设背景故事,并且收获了大量

的漫迷。在此基础上，漫威公司衍生出大量的动漫衍生品，种类丰富、涉及面广，并且不断完善其动漫市场体系，实现内容创造再到市场收益这一步的转变。

图5-45　漫威旗下IP形象

中国有着丰富的文化体系，诞生出一个个引人入胜的神话故事，这些故事也相互关联，形成完整的故事框架体系。由中国神话故事改编的动漫电影是向世界传播中国传统文化的重要途径之一。近些年，根据中国传统故事所改编的动漫电影，被大众所接受及认可，这些动漫电影蕴含着丰富的中国传统元素，无不是在向世界宣布中国的动漫产业正式崛起！中国动漫产业在不断高速发展中，相继涌现出一大批优秀的动漫电影，比如《大鱼海棠》《白蛇缘起》(见图5-46)、《哪吒之魔童降世》《姜子牙》(见图5-47)等。无论是在美术风格的选定，还是这些动漫电影中所具备的中国文化内涵，对于国际动漫电影都产生了影响，这无疑表明了中国完全可以创造出好的动漫作品。但是，短时间内极高的社会热度过后，后续却还没有形成一定的动漫衍生品市场体系，继续生产优秀的动漫作品的可持续性不强。

图5-46　动画《白蛇缘起》海报

图5-47　动画《姜子牙》海报

随着我国市场经济发展的不断深入，动漫产业也有了更加长足的发展。动漫产业的可持续及健康发展，不仅有利于提高中国文化的竞争力，也助力于我们向世界讲好"中国故事"。在此基础上，我国的动漫工作人员更应明确将动漫产业文化与传统文化互相融合的意义所在，依托于中国优良的文化元素，助力动漫创作及动漫衍生品的开发与研究；基于传统文化，加强对于动漫创新类人才的培养，将中国传统文化中经典的故事、智慧和人生价值观加入创作当中；加快发展全龄化的动漫产业，开发动漫成人消费群体，促进动漫衍生品市场的健康发展。

第6章
动漫衍生品的创新、开发与推广

动漫衍生品设计在科学技术和时代的推动下有了更多的创意、理念的创新与突破，国内外动漫产业发展的起点和发展道路虽然有所不同，但都基于市场需求和受众心理设计出具有创新性的动漫衍生品。动漫衍生品的两种不同类型，即实体衍生品和虚拟衍生品，分别有不同的开发过程和开发特点。

伴随互联网技术的发展，动漫衍生品的营销模式也有巨大的改变，线下实体营销的传统模式和线上网络推广的新兴模式各有特色，在信息传播迅速和人们越来越注重精神需求的今天，两种营销模式结合使用往往带来意想不到的效果。

6.1 动漫衍生品的创新

动漫衍生品非常依赖品牌效应与推销渠道，品牌与渠道是动漫衍生品生态系统的重要组成部分，产业链紧密联结。

6.1.1 国外动漫衍生品

美国和日本的动漫产业较成熟，其衍生品市场规模大、价值高、研发能力强、创造力强、增长快，凭借成熟的推广手段和销售平台在全球占据主导。

1. 国外动漫衍生品的设计

在近百年的发展中，美国依靠强大的资金和技术支持，以及强大的商业组织力量，在世界动漫衍生品市场中占据了重要地位。

说到美国的动漫产业，最具代表性的就是迪士尼。迪士尼通过动画电影与动画电视剧创造了许多受欢迎的动画形象，奠定了衍生品的知名度与品牌影响力，为衍生品的开发和销售奠定了坚实的基础。迪士尼非常擅长通过动画电影或动画电视剧塑造生动的动漫形象，利用精彩的角色故事来吸引观众的注意力，得到观众认可后在服装或配饰上进行衍生品创作。对于低龄幼年消费者来说，佩戴米奇的耳朵或公主的王冠等装饰品是实现梦想的行为，可以让自己接近作品中完美的角色形象（见图6-1、图6-2）。而对于成年消费者来说，这样的服装或配饰衍生品是一种情怀的追忆，用以满足自己在童年时期对梦想的渴求，弥补心中遗憾，融入粉丝群体。

图6-1　米奇的耳朵饰品

图6-2　《冰雪奇缘》中爱莎的王冠饰品

从衍生品的开发到衍生品的推销，迪士尼都围绕动画内容进行设计，同作品、同角色的衍生品摆放在同一位置，为特定作品的衍生品设计展示区域等。作为迪士尼衍生品销售的集中地带，迪士尼乐园会根据园区的主题与需求进行衍生品摆放，如《玩具总动员》主题园区"明日世界"的衍生品商店，会基于动画故事剧情设计衍生品推销策略，集中摆放《玩具总动员》衍生品(见图6-3)。

在迪士尼乐园中，不仅仅有饰品、衣物与玩具，以迪士尼动漫人物形象为主题设计的食物也创造了新的衍生品类，饮品、甜点、零食、正餐都可以在迪士尼园区内找到，从食物的外形到刀叉餐具、进食环境，消费者在消费的过程中会体会到独一无二的迪士尼品类就餐体验。围绕动画形象或动画剧情而设计的食品(见图6-4)，还可以在社交媒体中通过推销作品进行反向传播。

图6-3 《玩具总动员》衍生品

图6-4 星黛露主题纸杯蛋糕

迪士尼的衍生品设计还集中体现在其直属的迪士尼酒店中。消费者选择入住迪士尼酒店时，会发现每个房间都被分配了不同的主题，例如充满小动物形象的灌木森林、糖果屋卧室、《玩具总动员》主题客房(见图6-5)。同时，整个居住环境内也充满衍生品，小如摆件、挂钩、毛巾等日用品，大如床单、睡衣等床上用品，壁挂装饰也都是基于迪士尼动漫形象进行设计的衍生品(见图6-6)。迪士尼酒店的设计思路是最大限度地将消费者拉入动画故事世界，增强消费者的沉浸感，进而引导消费者对衍生品进行消费。

图6-5 《玩具总动员》主题客房

图6-6 《小黄人大眼萌》主题的日用衍生品

与美国的动漫产业不同，日本动漫产业没有出现巨型公司，而是打造"全民"动漫的氛围。日本动漫产业的受众群体非常集中，14~24岁的观众是喜爱日本动漫的群体，原因在于日本动漫的成功是基于对受众群体心理活动的预测与反预测，这有别于围绕角色来决定故事流程的西式动漫。

日本动漫产业更多地围绕消费者来设计故事走向与衍生品，比如按照角色人气进行剧情

安排与衍生品设计。其中，经典的日式动漫"一番赏"衍生品最具代表性（见图6-7）。"一番赏"通过角色的人气进行衍生品制作，将人气最高的角色进行手办化，方便消费者购买与收藏，同时会将其他玩具衍生品或日用衍生品投入奖池，降低人气角色的获得概率。

图6-7　《七龙珠》主题"一番赏"衍生品

日本动画产业虽有宫崎骏、庵野秀明等动画从业者创作的动画电影，但日本动画的主体仍然是电视动画与漫画，动画电影的规模无法与美式动画电影相比。电视动画是一种特殊的产品形式，动画电影虽然有短期、快速的利润收入，但被时长限制的内容和电影档期的结束意味着动画电影没有长期的收益。而电视动画则可以做到这一点，日本电视动画经常以周为频率进行更新，有别于一口气讲完的动画电影，按周播放的电视动画可以不断推出新的话题，达到播放时间内长久、反复的社交讨论的目的，吸引潜在的观众与消费者（见图6-8）。电视动画虽然可以免费观看，但集中时间的放映会带来广告收益，连续播放时还会吸引观众去关注它的漫画或者小说原作，相辅相成，达到宣传效果。电视动画还可以重复播放，持续地吸引消费者。

图6-8　《路人超能100》连载信息

网络设备的普及和媒体播放平台的发展极大地推动了日本电视动画产业的发展，源源不断地为日本动画带来消费者。因此，日本动漫产业以漫画或小说为源头，以电视动画为核心，吸引到消费者后再进行其他形式的创作，丰富作品的内容与形式，增加更多的衍生品种类。以《JOJO的奇妙冒险》为例，这部日本动漫作品最初以漫画的形式连载，吸引来一部分消费者后进行了电视动画化，而在电视动画取得更多的关注后再次出现了前传漫画《不灭的疯狂D（钻

石)的恶灵的失恋》,以及衍生小说《岸边露伴完全不嬉闹》等作品(见图6-9)。

通过主干电视动画进行传播,再创作漫画与小说丰富内容,形成循环,让越来越多的产业、社区融入动漫产业,这种生产模式帮助日本动漫形成了独特的生态体系。为了满足目标消费者的喜好与动画市场的需求,以中等公司联盟为主体发展的日本动漫产业,利用更加方便的制作委员会系统,通过电视动画打响品牌,随后不断地充实作品内容,再将更多的产业拉入合作。这种联合生产的模式使得日本动漫产业的发展比美式动漫产业的发展更加灵活。

欧洲作为动漫文化的发源地,其动漫常年以风格化、民族化的特点自居。不同于投入与回报均较大的美国动漫市场,也不同于漫画、电视动画、衍生品互相推动的日本动漫市场,欧洲动漫市场围绕音像播放权、衍生品授权与动漫节等活动来运行。

图6-9 《JOJO的奇妙冒险》衍生小说作品《岸边露伴完全不嬉闹》

以爱尔兰的动画工作室卡通沙龙为例,欧洲动漫产业通过出售音像播放权盈利(见图6-10)。欧洲动漫角色形象的授权和衍生品的生产也是欧洲动漫衍生品的重要部分,电影《狼行者》在中国上映时也对本地品牌进行了形象授权(见图6-11)。欧洲动漫产业的特点并不仅仅是风格化与学术化,丰富的动漫节活动每年都会在欧洲举办,在全球化进程中,这些衍生品的结合也会为欧洲动漫产业带来新的活力。

图6-10 《狼行者》需要付费观看

2. 国外动漫衍生品的受众群体

以迪士尼为代表的美国动漫衍生品已融入消费者的衣食住行等方方面面,产品应用程度大、购物引导连贯、消费者年龄覆盖广是迪士尼衍生品的优点。围绕动漫角色形象进行衍生品设计,打造系列角色形象IP,迪士尼通过自己创造的动画作品打造了诸多的知名IP,如米老鼠、爱莎公主等。动画团队进行专属故事打造,瞄准消费者群体,让角

图6-11 《狼行者》对饮用水品牌的形象授权

色脱离单一的图片形象,将人物的优秀品质和背景故事融入其中,提升对角色的认可程度,

接受角色背后的价值观，进而愿意为角色的衍生品买账。衍生品以玩具为主，其次是衣服和饰品，最后才是主题酒店、主题餐厅。最开始出现的衍生品以贴合原作、接近角色为主，后来出现的衍生品更加以实用性为主，这些都是以迪士尼为代表的美国动漫产业的特点。容易被梦幻故事吸引的幼儿和有消费能力的成年人，组成了美国动漫产业衍生品的主要受众群体，迪士尼乐园就是以家庭为目标消费者（见图6-12）。

而日本动漫产业依靠与众不同的角色和极度贴合观众喜好的作品吸引了14～24岁的青年群体（见图6-13）。日本动漫产业以漫画为源头，以电视动画为核心，以漫画小说为衍生的产业架构，通过制作委员会这一形式聚合了各个产业。

图6-12 以家庭为目标消费者的迪士尼乐园

图6-13 参加日本动漫展的动漫爱好者

欧洲动漫产业也以音像播放权、角色形象授权等方式推广衍生品，以风格化、全球化的特点吸引对动漫感兴趣的消费者。

6.1.2 中国动漫衍生品

中国的动漫衍生品市场是一个新兴市场，但其潜力不容低估，具有较高的商业价值、巨大的消费潜力。我国人口众多，动漫衍生品的潜在消费者超过10亿，这个市场的潜力巨大，针对儿童消费者的品类包括服装、图书、食品、文具、玩具等。同时，针对成人消费者的衍生品市场也有很大的潜力。随着我国动漫产业的发展，人们对与动漫相关的衍生品的购买需求也在逐渐增多。此外，与动漫相关的推广平台与物流都在同步发展，中国的动漫衍生品产业正在逐步发展，形成属于中国的动漫衍生品生态圈。因此，动漫产业需要充分利用发展中的机遇，根据市场反馈的情况确认动漫衍生品的产品定位与消费群体。

1. 中国动漫衍生品的设计

在国民经济迅速发展和中国动漫产业化加速进行的背景下，中国动漫产业的衍生品产业有了较大发展。除了强大科技生产力的推动，创新思维也是中国动漫衍生品设计与开发的重要基础，没有创新思维，动漫衍生品的设计与开发只能是没有灵魂的机械生产。所以，中国动漫产业衍生品的设计是一个理念思维到实践设计的过程，先有新时代背景下思维模式的改变，才有设计的创新与变革。

最初中国动漫衍生品种类较少、单调乏味、缺少个性化，随着中国二次元人群逐渐扩充，文化市场扩大，广大国民对动漫的热情不断攀升，中国动漫衍生品市场开始细分，针对不同受众的年龄特性、生活习惯、喜好等，符合中国动漫用户生活及审美水平的动漫衍生品

被设计出来。

奥飞娱乐设计的动漫相关玩具主要包括超级飞侠模型和变形玩具、巴啦啦小魔仙玩偶,以及动漫人物装备玩具、飓风战魂陀螺、积木等自主创作的动漫形象衍生品,同时在广州开设了一个名为奥飞欢乐世界的室内主题乐园(见图6-14)。玩具和主题乐园的主要受众是少年儿童,同时针对年龄段更高的受众,奥飞旗下有自己的原创漫画平台,基于其受欢迎的漫画IP资源也推出如《十万个冷笑话2》手游、《镇魂街》真人剧(见图6-15)等虚拟衍生品。

图6-14 "奥飞欢乐世界"主题乐园　　　　图6-15 《镇魂街》真人剧海报

目前,中国动漫衍生品开始突破原有的动漫形象,革故鼎新,在原有形象的基础上融合时尚和新潮的创意元素,并且与诸多行业联合开发动漫衍生品,和各种品牌合作推出限量联动产品。动漫衍生品也可以和人们的生产、生活息息相关,从儿童玩具到服装文创、大型主题乐园,以及美妆首饰,甚至是虚拟衍生品,这样的动漫衍生品更具艺术性和实用性。

例如,国产动画电影《大鱼海棠》不仅有丰收的票房,更有品类众多、五花八门的电影衍生品。数据显示,仅电影上映前三天,衍生品收入已达到40万元。据估计,开发者光线电商在此项目上的收入或达数百万元甚至上千万元。《大鱼海棠》的衍生品品类打破了国产动画影片衍生品的纪录,除了中国邮政定制邮票,还涉及美妆、服饰、珠宝饰品、母婴产品、居家日用、玩具、乐器、零食、3C产品和文具等12大类,涉及一叶子面膜、百雀羚、三只松鼠、末那、天堂伞、墙蛙、罗莱家纺、谢裕大、知味观、青声办公、京润珠宝等32个品牌。参与周边生产的商家来自不同的领域,不仅有内联升、京润、竹叶青这类在各自领域都名列前茅的传统企业,也有末那、漫踪、幸运石这些近年依托互联网发展起来的动漫周边开发商,以及letstee、王的手创(见图6-16)、好东西这类针对二次元以外人群的年轻品牌,

还有虚拟衍生品如搜狗输入法里《大鱼海棠》的主题皮肤(见图6-17)等。

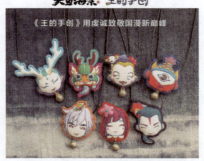

图6-16　《大鱼海棠》与"王的手创"联名衍生品

图6-17　《大鱼海棠》主题皮肤

如今，中国动漫衍生品设计对动漫形象元素进行拆分重组，新颖的拆解和组合的方式不仅使得动漫衍生品的设计更加别出心裁，而且可以更加清晰地表达商品的属性特征，衍生品的实用性与消费者兴趣、喜好相匹配，满足受众心理需求，并积极完善市场化手段，在市场化的推进下建立完整的品牌意识和独一无二的品牌文化，在此基础上继续开发独特的动漫衍生品。

新发展的潮玩受到消费者们的青睐，越来越多的潮玩IP形象引领潮玩产业纵向发展，衍创文化立志打造有内容的中国原创潮玩IP，曾经与腾讯、网易、万达院线、优酷土豆、爱奇艺、猫眼电影、网元圣唐、玄机科技、乐道致趣、若森数字、玄机科技等一流企业研发设计与加工生产衍生品，开发过变形金刚、大侦探皮卡丘、秦时明月等众多知名IP的衍生品。在开发过程中，他们发现中国缺少像漫威和HelloKitty这样不受时代周期影响的大型IP。于是，衍创文化在2019年入局盲盒潮玩市场，自主原创开发了EMMA、MIO等18个形象，先后推出了Mio甜品猫、EMMA秘境森林、米希娅、Alice礼物等受市场热捧的盲盒系列产品，树立了独特的品牌文化与形象IP，在此之后始终坚持"原创是第一生产力"的原则，对消费者进行市场化画像：16～25岁Z时代青年，包括学生、上班族、宝妈等，这类群体乐于并可以快速接受新兴事物，喜欢追求新潮、注重体验感，喜欢社交和分享，EMMA系列盲盒就迎合了他们的喜好。

2. 中国动漫衍生品的受众群体

我国动漫产业发展迅速，动漫文化得到越来越多的人的认可，随着我国二次元作品质量的不断提高，泛二次元用户不断向核心二次元用户转换，也成为我国动漫产业的主要用户群体，截至2020年，规模已达4.1亿人。中国动漫的受众也是中国动漫衍生品的消费者，针对不同受众人群的需求和消费心理，设计与生产不同形象、种类的动漫衍生品是推进中国动漫产业发展的必要举措。以下将从中国动漫衍生品受众的年龄、性别和消费心理特征来具体分析。

1) 中国动漫衍生品受众年龄分析

调查显示，我国动漫用户中25岁以下人群占比达63%，占比最高的年龄阶段为18～24岁，比例为43.8%，25～34岁用户占比26.1%。由此可知，中国动漫用户以年轻群体为主(见图6-18)。

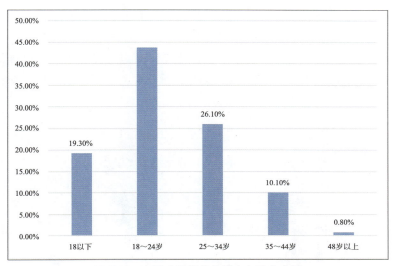

图6-18 中国动漫衍生品受众年龄分布图

从年龄上分析，儿童群体的决策自主权非常有限，购买目标明确，购买迅速，对各种事物有较强的好奇心，并且容易受到群体的影响。根据这些特征，他们会是实体化的动漫衍生品如玩具、文具、食品和主题乐园等的受众，而且更具趣味性的设计及色彩鲜艳的包装更容易引起他们的注意。少年群体已经有了一定的审美素养，能够接触到的衍生品种类也更多，具有一定的自制力和购买力，针对这类群体不仅有官方实体化动漫衍生品，还有动漫同人设计的衍生品，如同人设计出的明信片、画轴、画册等，这些产品有较强的个性和独特性，成本上比官方衍生品更低，物美价廉。对于成年人，随着年龄和阅历的增长，他们的艺术及审美素养提高，更注重思想的深度，并且有较强的消费能力，同时对于自己喜爱的动漫作品的相关衍生品也有较强的消费能力。针对这类群体开发了兼具美学价值和使用价值的优秀衍生品，形成艺术性和科学性的有效融合，不仅限于实体衍生品，也有如动漫改编游戏或游戏和动漫联动推出的一系列虚拟衍生产品。

2) 中国动漫衍生品受众性别分析

根据数据统计，在中国动漫市场用户中，近50.23%为女性用户，49.77%为男性用户(见图6-19)。虽然女性受众占比更高，但近年来中国动漫衍生品受众性别比例趋于平均，这也证明中国动漫及衍生品产业有了更好的发展形态，拓宽了中国动漫衍生品的消费者范围。

女性受众更偏爱唯美、童话、可爱的动漫风格，同时以中国文化为底蕴的古风系列作品也是女性受众的首选。女性的性格更为感性，向往美好，细心、精致，而且基本上都喜欢美丽、可爱的事物，所以会倾向于消费自己喜欢的动漫作品联名的文创、美妆、首饰及动漫软周边的衍生品，并且会对喜爱的动

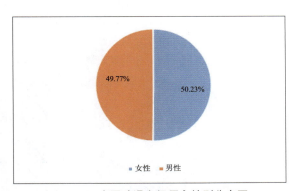

图6-19 中国动漫市场用户性别分布图

漫内容付费。例如，动画《狐妖小红娘》以"爱情""前世今生"为主题，故事有趣，每一段转世续缘的爱情都令人动容，并且人物画风精美，服装华丽，有古风元素也有现代元素，是近年来国漫的优秀作品之一，《狐妖小红娘》的衍生品种类也比较齐全，有文创类如中性笔(见图6-20)，也有日用品类如钥匙扣(见图6-21)等，都是可爱、精美的风格，深受女性受众的喜欢。

图6-20　《狐妖小红娘》主题中性笔　　　　图6-21　《狐妖小红娘》主题钥匙扣

男性受众会更喜欢冒险、魔幻、玄幻类等非现实题材，对动漫主人公经历挫折和蜕变后获得成就十分感兴趣。主人公一般有积极向上、勇敢拼搏的品质，这些品质是男性受众在现实生活中希望自己拥有的，这些动漫形象可以给自己带来极大的愉悦和满足感。男性受众往往更加理性，他们购买动漫衍生品会经过更多考虑，从是否官方发售、质量等方面来评判，更多购买优质的手办模型等硬周边，并对虚拟衍生品如动漫相关联名的游戏更感兴趣。例如，网络动画《斗罗大陆》改编自作家唐家三少的同名小说，以"玄幻""穿越""热血""战斗"为主题，动漫的美型人物形象设计、流畅的打斗场面、制作华丽的场景、故事情节高度还原等都是它非常出色的闪光点。《斗罗大陆》的衍生品不仅包含精美的手办周边(见图6-22)，2021年3月16日，正版IP授权的放置卡牌手游《斗罗大陆：武魂觉醒》也正式上线，瞬间吸引大量玩家及IP粉丝争相下载体验，由阅文游戏制作发行的手游《新斗罗大陆》(见图6-23)是动画《斗罗大陆》的官方合作手游。

图6-22　《斗罗大陆》小舞手办模型　　　　图6-23　《新斗罗大陆》手游宣传海报

3) 中国动漫衍生品受众消费心理特征分析

根据数据统计，我国动漫用户对相关动漫衍生品有较强的消费意愿，其消费行为主要是购买相关原创、同人产品(44%)，内容付费/打赏/送礼物(26%)和参加线下活动(18%)(见图6-24)，在相关动漫衍生品消费上，正版动漫周边和内容付费为主流消费。深入了解中国动漫衍生品受众的消费偏好和习惯后，可依据受众消费心理制定更适合的动漫衍生品营销方式、方法。

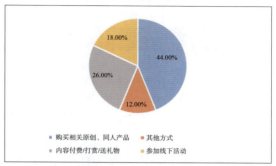

图6-24　中国动漫市场用户消费意愿分布图

动漫衍生品本就从动漫中而来，它的价值受到相关动画、漫画和游戏的影响。一般来讲，一个受大众欢迎、市场反应良好的IP或者漫画会进一步改编成动画，如果投放市场后反响很好，便会进一步改编成电影动画和电视剧甚至同IP的网游、手游，推出一系列相关衍生品。前期在漫画和动画上获得成功时，就已经有了一个固定的、忠诚的消费者群体，他们会不知不觉地去关注自己喜爱的动漫相关衍生品并形成强烈的购买欲望，由于对动漫以及其中具有强大生命力的动漫形象的热爱，会形成"爱屋及乌"的连锁反应，消费者会不自觉地购买后续衍生品。

动漫衍生品不仅仅是一个商品，它承载着相关动漫所传达的主题、精神、情感等，在它产生的那一刻起便有了不同于其他产品的文化价值，受众在消费相关动漫衍生品时，重点不在于产品而在于其所蕴含的精神文化。当某一动漫衍生品形成自己独特的品牌文化时，便表达出了一种哲理化的情感诉求，激发消费者的消费欲望，逐渐养成消费者的消费习惯，消费者会不停关注并消费相关动漫形象的各种衍生品。例如，《秦时明月》这部商业化国产动漫巨作，故事情节、人物设计和制作水准都可圈可点，故事背景是春秋战国至秦统一这个时间段，百家争鸣的中华古文化在此发生激烈冲突和碰撞，恢宏磅礴的战争场面在连天烽火中震撼重现，江湖儿女的侠骨柔情于动荡乱世间绽放光华，这些都有着极为深刻的中国文化底蕴。《秦时明月》也有多元化的衍生品，不仅仅是制作优良、设计极富审美性的实体衍生品，也有唐人影视改编、制作的电视剧及《秦时明月》中结合剧情专门制作的主题曲和插曲，如《月光》，曲风唯美、极富意境，吸引了音乐爱好者对其翻唱、改编。虽然这部动漫时间跨度比较大，但各种衍生品不断推出，许多喜欢《秦时明月》的人仍愿意为自己喜爱的动漫而消费。

6.2　动漫衍生品开发

动漫衍生品可分为实体衍生品和虚拟衍生品。实体衍生品因为其真实性，它的开发和应用要兼顾动漫元素的设计美感与实际生活中运用的实用性；虚拟衍生品不同于实体衍生品，这类衍生品以科技为依托，在视觉和听觉方面给受众感官上的刺激，所以它的开发和应用更

注重满足受众精神层面的需要。

6.2.1 动漫产业实体衍生品的开发

1. 实体衍生品的开发过程

动漫衍生品以有一定知名度的动画和漫画中的动漫形象为基础,进行再次开发、创作。其中,实体衍生品因为产品种类繁多,所以开发的过程也较为复杂。动漫实体衍生品的开发过程可从以下四个方面介绍。

1) 对原动漫形象进行元素的凝练和分离

近几年,国内许多实体企业开始进入IP衍生品市场,动漫企业为了提高自己的动漫知名度并保持新鲜感和热度,也需要推出相关衍生品来进行宣传并获取衍生品市场的利润,动漫企业和实体企业一拍即合,实现互利共赢。首先动漫公司要将自己旗下优秀的动漫形象授权给生产方,生产方基于已授权的形象来进一步开发相关衍生品,采用同一形象的商品也有较多种类,消费者有更多的选择,那么对产品的质量、设计创意会有更高要求。所以,将原动漫形象照搬照抄,直接挪用至商品上已经不能满足动漫衍生品的发展需求,而对动漫形象的相关元素进行再次提炼和分离是开发高质量实体动漫衍生品的重中之重。

例如,日本动漫《名侦探柯南》,其漫画作品由青山刚昌创作,于1994年在《周刊少年Sunday》开始连载,1996年推出《名侦探柯南》电视动画,2003年漫画单行本发行总量突破1亿册,直至现在还在连载中,电视动画已有一千多集,剧场版也有二十多部。其相关的动漫实体衍生品除了传统的衍生品包括DVD、海报、手办模型、文创等,还有主人公柯南在破案中使用的一系列神奇道具,如蝴蝶结变声器、麻醉手表(见图6-25)和定位眼镜等,这些衍生品都来自动漫中各类元素,将其分离出来也可以独立为一款全新的实体衍生品,同时还有《名侦探柯南》25周年剧场版全套动漫胸针(见图6-26),这个胸针的设计中融入了人物形象和故事主题,实现了对动漫元素的凝练。

图6-25 《名侦探柯南》衍生品麻醉手表

图6-26 《名侦探柯南》25周年剧场版全套动漫胸针

2) 对原动漫形象的重新设计和二次创作

动漫实体衍生品的生产企业将动漫形象挑选出来后,把经过处理的相关元素嫁接于相关品类的实体产品上,虽然不会有违和感,但在设计和审美上还是有很大的缺陷。所以,在衍

生品设计中将提炼的动漫形象进行一些表情和动作的改变，配合一些富有设计感的背景装饰或者花纹等，会极大地提升实体衍生品的设计感，赋予其实用价值之外的审美价值。同时，衍生品的设计也要以动漫人物特性和动漫故事背景等为依托，结合该动漫爱好者群体的喜好、特征，构建与消费者群体的情感关联。

例如，2019年由木头执导的动画电影《罗小黑战记》，用清新、干净的纯二维画风制作了一部唯美舒缓的国风叙事电影，为成年人描绘了一个萌系治愈的童话，为孩子们创造了一个奇妙幻想的世界。主人公小黑和师父无限一起经历的一系列冒险，以及两人相处时的温情带给观众巨大的惊喜与久违的感动。其中，最具标识性的动漫形象就是罗小黑的本体小黑猫，这一形象也是罗小黑系列衍生品的主要设计来源，许多相关衍生品的设计是极具巧妙性的，如罗小黑战记创意陶瓷杯(见图6-27)，不是单纯地将形象印在杯子上，而是将猫头做成杯身，尾巴做成杯子的手柄，使整个产品更有趣味；还有罗小黑战记的门神亚克力立牌(见图6-28)，就是在动漫原有形象上融合新的背景和花纹设计元素，赋予罗小黑和无限门神身份，产品色彩搭配舒适，人物的动作、服装、表情等也具有想象感和美感。

图6-27 罗小黑战记创意陶瓷杯

图6-28 罗小黑战记门神亚克力立牌

3) 将动漫形象和与其合作的实体产品进行融合

实体衍生品设计有多种类别，不同品类衍生品也有不同的研发过程，像偏向包装平面设计类的实体衍生品更注重视觉方面的设计，而玩具模型类的实体衍生品的设计相对于平面设计而言更复杂，关键在于其动作、结构与三维空间的融合及表达，玩具类衍生品更需要生产企业制作并设计新模具，还要兼顾衍生品的娱乐性。所以，实体衍生品的生产企业不仅仅要关注合作的动漫的知名度，更要着重考虑产品设计与动漫IP形象定位的匹配度。同样，动漫企业选择合作的实体衍生品时，要选择具有高表现性、低功能性的商品，动漫IP可以给这些品类的商品提供更大的增值价值，促进销售。若开发高功能性衍生品就需要和知名品牌合作，保证满足用户对高功能性的需求。

以《变形金刚》为例，变形金刚是20世纪60年代末上市的一种玩具，由其发展成动画作品，由动画带动衍生品的生产，是业界公认最经典的衍生品发展案例之一。第一部《变形金刚》全球票房收入7.08亿元，收获无数动漫迷和影迷。在中国，《变形金刚》的动漫衍生品就有不下50亿元的销售成绩。孩之宝公司早在1985年就看到变形金刚的发展前景，在变形金刚玩具的基础上开发同系列的拼装模型玩具、漫画系列、音像制品、杂志、服饰等一系列

衍生品。《变形金刚》系列衍生品最常见的便是玩具，但也并不仅限于玩具，孩之宝公司将《变形金刚》动漫形象印刷在日用品上，以此吸引一大批怀旧的动漫爱好者和影迷。在服饰上，日本TOMY公司与全球知名运动品牌NIKE联合打造变形金刚系列运动鞋(见图6-29)；美特斯邦威与美国孩之宝、派拉蒙电影公司合作，取得"变形金刚"服装受益权，发行的服装款式多样、色彩丰富，仅夏、秋两季服装的设计就超过50款；同时《变形金刚》中大黄蜂的车型设计风靡全球，雪佛兰Camaro汽车(大黄蜂)(见图6-30)一问世便受到广大影迷的追捧与喜爱，这也是《变形金刚》系列动漫衍生品开发投入的最大手笔。

图6-29 日本TOMY公司与NIKE联名打造变形金刚系列运动鞋

图6-30 雪佛兰Camaro汽车(大黄蜂)

4) 实体衍生品的宣传和销售

动漫衍生品市场的开发与宣传离不开动漫IP的强势度，要从其广度与深度来综合分析，动漫IP强势度不同，所采用的宣传和营销策略也会不同。

首先从动漫IP的广度来说，这一指标受用户规模、用户投入时长、用户性别年龄和IP生命周期的影响，其中最重要的就是IP的生命周期，以生命周期和热度为衡量标准，可分成高热度低生命周期IP和长生命周期IP两种。高热度低生命周期IP需要以短、平、快为原则进行衍生品的开发，在其动漫宣传期间寻求商家合作推出衍生品来进一步加大宣传力度。该类衍生品发行时，可以一次性备货，卖完即止，物以稀为贵，以此吸引大量用户购买。长生命周期IP有一定的用户体量基础，利于用户沉淀，可以保证足够的用户黏性和复购率。

其次从动漫IP的深度来说，该数据反映了用户对此动漫IP的情感投入度，这个没有明显的数据依据，主要取决于动漫所塑造的动漫形象的人设是否丰满，人物形象和场景设计是否受动漫爱好者的喜欢，故事的世界观是否丰富、是否符合大众价值观等。

以中国动画电影《哪吒之魔童降世》为例，整部电影的场景和特效的制作达到国际化水准，达到国产动画前所未有的新高度，同时其中也有中华传统文化的体现，如两只结界兽的设计来源就是三星堆出土的青铜纵目面具。最具颠覆性的还是其中人物形象的艺术异化，例如哪吒画着烟熏妆，一口鲨鱼牙，喜欢恶作剧，是一个完完全全的"小魔童"，但其实他也是一个内心渴望大家喜欢的普通孩子。这种全新的形象塑造让观众有了新的视觉体验和对这个角色新的认识，而最后哪吒敢于以魔丸之身抗争被毁灭的命运，这也是在人们面对困难时坚持不懈、不屈不挠的侧面体现，所以观众会很乐意接受这样的形象。《哪吒之魔童降世》在宣传方面也做得非常成功，首先在电影上映前就有超前点映，影评和观众评价的传播将宣

传效益做到最大化，同时借用一部国产动画经典《大圣归来》里的人物进行联动宣传，将电影推上热潮。趁着电影的高人气，官方和艺术家许喆隆合作推出手办"敖丙灵珠降世"（见图6-31），塑造的是敖丙幼龙时沉睡于蛋壳中的唯美形态，手办也是以限时众筹价来刺激动漫喜爱者的消费欲望，同时发布后续衍生品的预告，在保持热度的同时营造神秘感，加深受众的期待感。新媒体如微博和公众号等对《哪吒之魔童降世》做了巨大流量宣传，《哪吒之魔童降世》还和蒙牛达成合作，其中的动漫形象印在产品包装上也起到大肆宣传的作用（见图6-32），不仅有广告的巨大经济效益，而且也延长了动漫IP的生命力，为后续衍生品的推出甚至是同系列动漫人物的打造奠定了良好的基础。

图6-31 "敖丙灵珠降世"手办

图6-32 《哪吒之魔童降世》联名蒙牛纯甄酸奶

2. 实体衍生品的开发特点

当动漫产业发展到一定阶段，喜爱动漫的人群基数逐渐上升，就会出现与动漫相关的各种各样的衍生品，动漫的实体衍生品是最先发展起来的。实体衍生品会出现在生活的方方面面，它本身要具有实用性。而它作为一种工业产品，和动漫艺术相关，在具有实用价值的基础上又要具有艺术性，符合大众审美。同时，这些动漫相关衍生品还承载着人们的情怀与感情，就像古代诗人写诗会"寓情于物"，动漫实体衍生品也要和受众产生情感的共鸣。

1）实用性

从动漫实体衍生品的种类来看，它可以是可售卖的实体产品，如文具、服装、玩具、食品、书籍等，还可融入服务行业和旅游产业，如主题公园、漫画咖啡馆、主题展览等。这些都是人们在日常生活中不可或缺的元素，具有实用性的产品或服务和动漫进行融合，会给受众一种打破次元壁的感受，身临其境地去体会自己喜爱的动漫世界。

迪士尼授权了七大消费品类，包括服装、家居装饰、玩具、食品、文具、出版、电子产品。在这几大类衍生品的开发中，迪士尼坚守一个原则，即在动漫影视作品与要开发的实体衍生品之间建立强关联性，设计动漫和电影故事期间就已经对相关衍生品做开发规划，保证动漫和电影人物形象可以与相关衍生品完美融合，如《玩具总动员》衍生品中人物的玩具模型（见图6-33）。截至2016年底，迪士尼已经在世界上开设了6个主题公园，其中在中国就有两个主题公园，香港迪士尼公园和上海迪士尼度假区（见图6-34），其中上海迪士尼度假区集游乐园、主题餐厅、主题酒店等多种服务于一体，给游客带来沉浸式的梦幻体验。

图6-33 《玩具总动员》人物玩具模型

图6-34 上海迪士尼度假区

2) 艺术性

动画和漫画中故事情节和人物道具等的设计本就具备艺术性，所以借用其形象衍生而来的产品也需要艺术性和审美价值，但同时也不能忽略其商品的特性，所以动漫的实体衍生品是一种"艺术化的商品"，要结合市场潮流为实体衍生品赋予视觉美和意义美。

以迪士尼官方旗舰店的商品为例，其中迪士尼系列全自动电饭煲(见图6-35)和迪士尼多功能分体式电煮锅(见图6-36)就化用迪士尼中最为经典的米老鼠形象，同时产品设计并不是将动漫形象直接印刷上去，而是选用红黑经典配色，搭配米老鼠造型进行设计。电煮锅主体则是米老鼠的红色裤子搭配带有立体米老鼠造型的锅盖，这些经典的元素搭配能够代表迪士尼的形象。

图6-35 迪士尼系列全自动电饭煲

图6-36 迪士尼多功能分体式电煮锅

3) 情感认同

受众对一部动漫作品投入了情感，根据该作品设计的动漫衍生品便是对这份情感最好的延续，对动漫中主题的认同和对人物形象的喜爱也是消费其动漫衍生品的根本原因。动漫衍生品不仅要引起国内受众的情感共鸣，也需要得到国外受众的认可，迪士尼就做到了这一点，它将衍生品形象做了本土化设计，使国外受众感受到文化认同感。

例如，上海迪士尼乐园玲娜贝儿和星黛露的卡通玩偶(见图6-37)，它们的服装是中国传统汉服，而且又是在中秋节期间发售，迪士尼将它旗下的动漫形象和中国传统服饰文化、节日文化做了完美的融合，使动漫形象变成了中国受众更喜爱的样子。

图6-37 中秋节身着汉服的玲娜贝儿和星黛露的卡通玩偶

6.2.2　动漫产业虚拟衍生品的开发

1. 虚拟衍生品的开发过程

近年来，随着信息技术的不断发展，中国动画产业高速发展，动漫衍生品的呈现形式也发生了变化，主要表现为数字化与动漫的融合催生出更多的媒体形式，传媒技术的发展使社交平台上作品的话题度格外重要，新媒体的普及为动漫虚拟衍生品的发展创造了新的时代机遇。动漫实体衍生品还处于围绕实物进行设计、研发的思路，新媒体时代新型动漫衍生品则以虚拟衍生品为主要形式，虚拟衍生品更加注重消费者的实时反馈和精神需求。

动漫虚拟衍生品是表现在视听领域或精神层面的动漫衍生品，包括影视剪辑、衍生游戏、衍生小说、同人画作等一系列的衍生品。同时，虚拟衍生品也是动漫衍生品中出现最早且最容易形成的衍生品，最早的动漫虚拟衍生品更倾向于动漫基础产品，产生的影响类似于原创续集。例如，日本的动画产业形成了独特的同人文化，允许消费者创作产生虚拟衍生品，这些衍生品为原作带来了更丰富的内容，扩张了原作品的弹性，延长了作品的寿命。

虚拟衍生品开发的重要核心是与新媒体的融合，这一前提下出现的展示平台就是动漫衍生品手机客户端。随着社交媒体的发展，动漫爱好者已经习惯了在微博、小红书、乐乎(Lofter)等平台进行社交，爱好者们可以利用互联网通过社交平台搜索自己喜欢的动漫作品，相应的网站和应用程序会展示与动漫作品相关的各类动漫衍生品，供爱好者浏览信息或推广自己的实体衍生品。新媒体时代，动漫观众可以在观看作品的同时，通过关键词快速选择自己喜欢的不同种类的衍生品(见图6-38)。

对动漫作品进行电子游戏再创作也是一种常见的虚拟衍生品创作方式，动漫创作者可以选择与游戏开发者进行联合创作，也可以进行角色形象授权让游戏开发者单独创作。这一虚拟衍生品的创作方式被动漫爱好者称为"联动"。游戏开发者可以通过动漫角色形象以及与动漫相结合的剧情吸引动漫作品的爱好者，而电子游戏爱好者也会因为游戏作品中出现动漫角色而对动漫产生兴趣，从而形成三方获益的联合创作(见图6-39)。

图6-38　乐乎(Lofter)引导爱好者对动漫衍生品进行消费

图6-39　游戏《明日方舟》与上海美术电影制片厂的联动角色"九色鹿"

虚拟衍生品中的虚拟体验也非常重要的，虚拟衍生品更注重动漫爱好者的虚拟体验，技术的发展可以让虚拟衍生品摆脱实体衍生品的局限性，虚拟现实动画、增强现实动画、全息

投影动画等新媒体技术都可以为消费者带来与众不同的体验。《灌篮高手》就利用增强现实技术将动漫角色樱木花道练习投球的场景做成动画，让每一个爱好者都可以身临其境地体验（见图6-40），甚至得到角色陪伴。虚拟技术是正在发展的新技术，通过虚拟设备与移动设备可以加强使用者与虚拟世界的互动，甚至可以随时随地实现动漫场景，为消费者带来实体衍生品难以形成的互动。

当一个动漫作品被观众接受，动漫角色被爱好者追捧时，爱好者们会需要一个可以快速表达身份，与其他爱好者相认的方法，这个方法就是虚拟衍生品动漫表情包，动漫表情包可以快速、直接地表达动画爱好者的信息，并且通过角色的表情等更直接地表达情绪，动漫角色表情包正在成为动漫作品宣传的重要方式（见图6-41）。

图6-40　樱木花道利用增强现实技术实现在现实中的投篮练习

图6-41　罗小黑微信表情包

2. 虚拟衍生品的开发特点

移动设备与数字技术给大众的生活带来变化，大众消费者的观看行为、观看方式也在不断地发生变化。数字化的作品形式与随时随地可以了解的衍生品推广都给消费者带来了全新的消费体验，这说明数字化技术为动漫行业带来的不仅是技术革新，而且成为动漫推广与衍生品设计的新要素。

一部动漫作品问世后，动漫爱好者会根据对作品的喜爱自发在社交平台上进行讨论，识别爱好者群体，在互联网发展早期，这些爱好者都是在论坛、贴吧等平台进行松散的讨论，而如今新媒体带来的推广收益让越来越多的动漫公司选择参与到动漫爱好者的讨论中，爱好者可以越来越多地接触到创作者，通过虚拟衍生品的方式更深入地了解作品，这使得爱好者对动漫作品创作的影响不断加大，大众审美对虚拟衍生品设计的参与比例也越来越高。

在实体衍生品的时代，动漫衍生品主要通过线下接触分销进行推广，而虚拟衍生品则是以网络社交平台为媒介，通过爱好者社区的讨论和从业者的交流、反馈进行定制，这也让虚拟衍生品具有比实体衍生品更强的传播力度。虚拟衍生品更容易通过社交媒体的传播吸引潜在的观众，在吸引观众—获得讨论—贴合爱好者的循环中，动漫虚拟衍生品对新媒体时代的动漫爱好者的吸引力毋庸置疑。

6.3 动漫衍生品的推广平台

消费市场的逐渐扩大，带来了越来越多的潜在消费者，动漫衍生品不仅需要考虑营销方法的个性化和多样化，还需要考虑推广方式的准确性和开放性。

6.3.1 线下实体销售平台

在互联网技术发展之前，动漫衍生品大都采用线下批发、零售、线上订购等方式，这些推广方式力度较弱，推广方法单一，而随着消费市场扩大、数字技术发展、物流运输方式的进步与推广平台等的出现，动漫衍生品的推广方式也在逐步发展。

1. 线下实体销售平台的特点

虽然在新媒体时代，互联网的快速发展使得各类产品的线上销售越来越常见，但动漫衍生品的营销依旧没有放弃线下实体销售平台。在"互联网+"时代，历史悠久的线下实体销售也受到了一定的冲击和影响，但与虚拟的网络平台相比，线下实体销售有着服务和体验的优势，有些品类的动漫实体衍生品如食物、主题乐园等，需要消费者更加直观地接触体验的产品和服务，线下实体销售比线上网络营销更适合消费者。网络平台有便捷和价格优势，但长时间的网络购物使消费者逐渐丧失新鲜感，网购时更加理性化，带来的兴奋感也慢慢消散，此时线下销售中的亲身体验反而能给消费者带来直击心底的购物快感。与线上网络销售相比，线下实体销售平台有以下几点优势和特点。

1) 产品的质量保证

网络上的动漫衍生品琳琅满目、价格实惠，足不出户便能买到各种商品，但线上营销仅仅能给消费者营造视觉效果，而线下实体销售的动漫衍生品都是看得见、摸得着的，所见即所得，不会像网络购物那样有颜色差别和质量问题的顾虑，形成买家秀和卖家秀的差异。例如，书城有专门的动漫实体衍生品售卖小店或者一些文创店也会零售动漫实体衍生品，其中的商品都是官方授权有实力的企业制作、生产的一系列衍生品，正版官方周边的产品品质和质量都有保障。以入驻上海的日本动漫周边商店animate（见图6-42）为例，它号称新晋热门动漫最全的周边门店，有极其丰富的商品种类，同时animate商店还和日本IP有深度合作，每个星期都会发布一个限量版新作品特典。

图6-42 动漫周边商店animate

2) 最真实的体验

只有线下实体销售门店才能实现消费者对动漫实体衍生品的最直观接触和最独特的购物体验，动漫实体衍生品的线下销售门店特殊的布局设计和商品罗列可以一下子把消费者带入动漫世界，像主题乐园和主题餐厅，这类线下销售平台会给消费者一种沉浸式的体验感。消费者可以自由选择自己喜爱的动

漫衍生品，要是有疑问也可以直接面对面和门店成员沟通，节省交流成本。在上海的二次元主题餐厅，不仅可以品尝相关动漫里出现的美食，而且还原的动漫场景让人融入其中，成为里面的一分子。例如富山面家（见图6-43），就给了消费者一个见到蜡笔小新本尊的机会，其店内的摆设、餐具甚至墙壁都被蜡笔小新的形象所包围，在美食上也有蜡笔小新元素的体现，像小新铜锣烧配三彩大福（见图6-44）做得精致可爱，让人十分喜爱。

图6-43　富山面家餐厅

图6-44　小新铜锣烧配三彩大福

3）建立信任感

随着科技的发展，消费者可以获得产品和服务的渠道也逐渐往线上发展，隔着屏幕，商家和消费者间的交互是十分脆弱的。由于网络的虚拟性，也导致销售方想要获得消费者信任也越来越困难，而线下实体销售可以做到和消费者面对面交流，这样更容易建立人与人之间的信任感。

2. 线下实体销售平台的推广模式

线下实体店最重要的就是人流量，随着时代发展，线下实体销售平台推广的最终目的就是吸引消费者流量，除了受时间、地段等客观条件影响的自然流量，其他流量要依靠营销推广和口碑宣传，前者是为了吸引新顾客，后者是为了留住老顾客并借用他们的力量来推广、宣传，所以线下实体销售平台的推广模式就是围绕这两个方面来进行的。

1）主打动漫IP产品引流

动漫衍生品的线下实体销售门店会和许多动漫、游戏合作，但每段时间都会安排一个特定的IP做店面宣传，这个动漫IP的相关实体衍生品就是线下销售平台主流产品。以动漫实体衍生品店潮玩星球为例，它会定期和不同IP合作，在某段时间专门做这个IP的主题店，店内的装潢和售卖的相关衍生品都与其合作的IP相关，比如2022年11月12日至2023年1月8日，《时空中的绘旅人》与潮玩星球合作的主题店分别在上海、南京和广州开设（见图6-45、图6-46）。

图6-45　《时空中的绘旅人》与潮玩星球合作的主题店

图6-46　《时空中的绘旅人》与潮玩星球合作的相关衍生品

2) 精准会员营销和服务

动漫衍生品的线下实体销售平台和零售部分动漫衍生品的文创店一般采用会员制，在店内消费会有一定积分，积分可以用来兑换部分商品，这些线下销售平台针对会员也会有相关优惠制度或者赠品福利，这样可以提高用户黏性，提升会员对门店的忠诚度，实现会员价值最大化。例如，甘乐屋迪美实体店在小红书上发布会员打卡返图活动（见图6-47），点赞TOP奖是不低于100元的周边大礼包，参与奖也有5元的店铺优惠券，这种会员活动不仅对店铺起到宣传作用，给会员的福利也稳定住了店铺的主流消费者。

3) 顾客引流

动漫衍生品的线下实体销售平台通过优质商品和品牌宣传获得了一批忠诚的客户群体，网络科技的发展和各种网络平台的出现让人们有更多的渠道接收消息，人们也乐于将快乐

图6-47　甘乐屋迪美实体店会员打卡返图活动海报

和喜悦分享给他人，所以这些消费者在门店消费后获得愉悦，他们就会面对面或者在公众平台上分享自己买到的产品或享受到的服务。比如，微博和小红书这类社交平台上会有各种动漫周边实体店的探店员，将自己的感受分享给大众并做好各个店铺的攻略，这些信息起到极大宣传作用，同时也吸引了一大批新的消费者，促进线下实体销售平台的销售。

6.3.2　线上网络媒体平台

在网络技术与移动设备的支持下，社交媒体在对话、讨论、创建社区上展现出至关重要的作用，网络技术的发展也加快了消费者对新消费品的接受速度。

1. 线上网络媒体平台的特点

互联网发展日渐成熟，网络平台丰富多样，不同的平台、不同的用户群体、不同的潜在消费者将传统的线下宣传转向线上推广，线上推广打破了传统宣传方式的局限性，可以通过视听、声画等方式对动漫衍生产品进行推广。另外，线上平台的推广能够在一定程度上吸引了潜在的观众群体，让动画或漫画的原作进入更多人的视线。

由于网络技术的优势，线上网络媒体平台的传播与推广活动成为宣传动漫作品的发展趋势。线上平台的宣传手段比现场宣传更加丰富，不管是对实体衍生品的展示还是直接使用或播放虚拟衍生品的手段都为观众带来了新的视听体验。线上网络媒体平台通过网络技术跨越了空间，让来自世界各地的更多观众都可以在线浏览衍生品信息，这类线上平台所使用的视频资源也可以随时重播，与线下的一次性表演完全不同，这一特点也可以作为付费内容等进行

售卖，因此总结出线上网络媒体平台的三个特点。

1) 社交传播宣传占比巨大

线上网络媒体平台上的内容产品在呈现形式和信息内容上，都是基于方便社交来进行设计的，这是一种专门针对线上网络社交的策略。使用社交平台的推送机制进行营销可以最大化地进行传播，如动画电影《新神榜：杨戬》在微博平台宣传时使用标签"#杨戬飞天舞#"吸引对视频片段感兴趣的观众进入标签内讨论(见图6-48)，社交平台的机制可以吸引感兴趣的观众发现爱好群体，参与讨论。

2) 宣传内容与宣传形式准确且多元

线上平台会根据用户搜索与观看的内容进行推送，以动画电影《罗小黑战记》为例，使用者在哔哩哔哩平台观看了动画内容并且搜索其他虚拟衍生品后，哔哩哔哩会推送自身衍生品贩卖平台"会员购"中的产品，同时在购物软件淘宝的主页中也出现了动画作品中角色无限的实体衍生品(见图6-49)，这一特点使线上网络媒体平台可以精准掌握用户关注的作品，做到准确、多样的广告投放，精准发掘潜在消费者。

图6-48　"#杨戬飞天舞#"宣传标签

图6-49　哔哩哔哩与淘宝的衍生品推送广告

3) 新型付费方式

线上网络媒体平台可以通过网络技术保存视频资源，在任何时间、任何地方不计次数地重复播放，这使播放版权成为线上网络媒体平台间的竞争点，抢到特定作品的播放权吸引动漫爱好者付费观看逐渐成为主流。例如，哔哩哔哩平台的付费机制"大会员"可以观看到特定的动画剧集与动画电影。同时，由于社交属性的加入，动漫爱好者会为了标榜自己的身份而选择与作品有关的昵称，这也催生了"头像框"和"粉丝铭牌"等方便爱好者标榜自己身份的虚拟衍生品。

2. 线上网络媒体平台的推广模式

线上网络媒体平台的推广模式是基于它的特点进行设计的。在线上媒体平台中，人们可以快速搜索到消费品的任何信息，也可以在任何线上媒体平台上传播自己获得的信息。这些信息通过大规模的传播，满足了消费者的表达欲与求知欲。因此，在以互联网媒体为代表的新媒体时代，产品营销也越来越注重附加在产品上的情感价值和消费者口碑，这也让动漫衍生品推销从市场提供选择转向消费者决定选择。这样的变化有利有弊，在大数据流量时代，通过更多的、更实时、更精准的传播平台，动漫衍生品可以及时地发掘潜在消费者，通过动漫内容吸引消费者，创建并维护粉丝群体，培养粉丝文化，产生衍生品消费行为。

1) 组织社交话题

在宣传的过程中，社交话题是一个重要的元素，通过爱好者自发组织或作品官方组织的活动，可以聚集对同一作品感兴趣的爱好者，由话题引发的作品内容宣传，以及被话题吸引的粉丝群体，是一部作品的知名度与爱好者黏性的体现，社交话题策略可以让作品在社交媒体上维持一定的活跃度，留存爱好者的关注，丰富作品的活力。罗小黑CAT账号在万圣节发布了一条微博，内容为实体衍生品的宣传广告（见图6-50），罗小黑的爱好者就会聚集起来进行讨论，该条微博收获了1.7万次的转发，宣传效果明显。

图6-50　罗小黑CAT宣传微博

2) 创作新内容

虚拟衍生品内容如图片、音频、视频等在社交媒体上非常容易传播，在线上社交媒体，这些衍生品内容会成为动漫爱好者了解作品信息内容的主要途径，这些虚拟衍生品可以做到快速更新、数量多、传播成本低，在让爱好者得到满足的同时还可以宣传作品吸引潜在粉丝，让更多的社交媒体用户感受到视觉或听觉的刺激，保持固定的内容输出是重要的品牌运营能力，这也是保持作品热度、留存爱好者的重要模式。罗小黑CAT这一社交账号在每个节气都会发布一张日历插画（见图6-51），这样的内容发布可以吸引粉丝进行留言，引起新话

题，保持作品热度。同时，这些虚拟衍生品还可以作为商品进行销售，如付费解锁的表情包图片，微信、QQ等平台都开放了创作许可，鼓励生产更多的虚拟衍生品。

3) 产生互动交流

在宣传的过程中应该保持一定的互动性，创作者可以在社交话题与新内容的宣传中增加作品与爱好者之间的交流。例如，角色的生日、作品的放映纪念日等都会成为创作者与爱好者的交流话题，互动模式可以为作品带来持续的关注。电影罗小黑战记这一账号会以固定频率转发爱好者群体的同人作品(见图6-52)，这一稳定的行为会持续吸引爱好者群体的关注，维持作品热度。

图6-51　罗小黑CAT节气日历微博

图6-52　电影罗小黑战记转发爱好者群体的同人作品

社交话题、虚拟内容和互动交流可以快速吸引动漫爱好者，引发讨论。社交媒体中聚集起的爱好者群体可以体现线上网络媒体的宣传价值，相信通过动漫产业的逐步发展，未来会有更多宣传方法与宣传角度。了解线上推广的内容，分析其在衍生品宣传和营销上的成功之处，对于整个动漫衍生品市场都很重要，也为之后的动漫作品提供借鉴。

总之，伴随动漫行业的高速发展，相关动漫衍生品在整个动漫产业中也占据重要的地位，在现在的市场环境下已经成为动漫获取经济效益的主要来源，研究并分析动漫衍生品的新创意和创新方式，有利于提升动漫衍生品的设计和开发能力，巩固动漫衍生品在动漫文化产业中的重要地位。

第7章 中国动漫衍生品产业的发展与展望

自动漫衍生品诞生至今已有近百年的历史，各个国家和地区在大力扶持和发展动漫产业的同时，更是把动漫衍生品产业作为工作的重心。在早期的动漫产业起步阶段，中国曾有不少享誉海外的优秀作品，虽然在随后几年的发展中，我国的动漫产业逐渐落后于日、美等国家，却依然可以说是与世界同时起步。但在动漫衍生品领域，我国错过了早期的发展机遇，直到各种外来动漫衍生品日渐冲击国内市场，才使得国内动漫产业从业者们重新审视动漫衍生品的重要价值。如今，随着越来越多的企业加入动漫衍生品的开发与创新，属于我国独特的动漫衍生品产业正逐步迈入正轨。

7.1 中国动漫衍生品产业发展历程

世界整体的动漫衍生品发展格局对我国的衍生品产业产生巨大的影响，国内从业者们通过学习与借鉴，逐步搭建了一套符合我国特色的动漫衍生品产业架构，为今后的动漫衍生品产业发展铺平了道路。

7.1.1 中国动漫衍生品早期尝试

20世纪五六十年代，一大批优秀国产动画作品问世，诸如《大闹天宫》《小蝌蚪找妈妈》《铁扇公主》等作品，惊艳了海内外观众，但在那时，动漫衍生品的概念还未曾普及中国市场，动漫创作者们也还未能意识到动漫衍生品所蕴藏的潜在价值。时间来到20世纪80年代，孙悟空和三毛等动漫形象的成功，让动漫产业的从业者们看到了动漫衍生品开发的可能性，部分印有这些动漫形象的画册在国内流行起来，这也是中国动漫衍生品最早期的尝试。对于我国来说，动漫产业及其衍生品产业的蓬勃发展，是不可多得的经济振兴之机遇，因此必须把握住这股产业发展的风潮。

经过一段时间的发展，如今我国已经是全球重要的动漫衍生品制造基地，世界范围内80%的动漫衍生品制造业都集中于中国，但是相对整个动漫衍生品产业规划和发展状况来说，我国仍处于起步阶段。

作为起步稍晚的中国动漫衍生品产业，在发展的初期多受国外成功案例的影响，通过学习与借鉴来规划和提升。以成熟的日美动漫衍生品产业为例，相关统计数据显示，作为重要支柱型产业的日本动漫产业，其收入占到了日本整体GDP总量的近五分之一，美国动漫产业产值于2007年就已经达到了1000亿美元。其中尤为重要的一点是，在日本动漫产业产值的收益结构体系中，动漫衍生品产业的收益与动漫作品自身收益的比值达到7∶3，在美国动漫产业产值架构中，这个数据更是达到了惊人的9∶1，动漫IP及其相关衍生品的产值对于整个动漫产业的良性发展起到了至关重要的作用，这种良好的收益价值比在很大程度上保证了动漫产业链条的稳定与完整，并且同时带动了更多的相关产业加入这个正向循环。因此，在中国动漫衍生品产业的早期尝试阶段，学习外国动漫衍生品的优秀产业架构，成为构建我国动漫衍生品产业的重要一步。以动漫作品为玩具产业打开销路的《变形金刚》为例，在最初的

作品勾画和免费赠播之后，迎来了一轮商业与口碑回报的高峰期，经由几十年间对此动漫IP的不断发展和对其动漫衍生品产业的不断创新之后，《变形金刚》的角色联动已经遍布影视戏剧、手办玩具、汽车产业、主题乐园等诸多领域，产生了巨大的经济效益。

这种成功的案例自然吸引了大量中国动漫产业从业者，就如早期的一部国产原创动画作品《东方神娃》(见图7-1)所践行的，早在该动漫IP进行创作的时候，围绕此动漫作品设计的各式玩具、儿童用品、饮食娱乐等产品就已经着手授权开发了，只可惜那时的中国动漫衍生品产业尚处于构建初期，没有完整的产业链条和政策进行支持，导致这个IP的动漫衍生品产业最终夭折，但这个有魄力的尝试，仍然为中国动漫衍生品产业的发展指明了方向，其影响直至今日。此后，广东原动力文化传播有限公司设计、发行的动画《喜羊羊与灰太狼》系列，可谓是近些年中国动漫衍生品市场中国产原创动漫IP最为成功的案例，其丰富的角色数量、性格鲜明的角色设计，加之完整的动漫衍生品产业链条覆盖，使得此IP下的动漫衍生品的产品品类多样，在国内有很高的销量。

图7-1　动画《东方神娃》海报

7.1.2　中国动漫衍生品产业中期探索

动漫衍生品具有一个独特的属性，那便是必须围绕动漫IP本身发展，且产业前期投入比重大。在动漫产业整体的发展中，动漫衍生品的开发创新、生产制造、推广销售是至关重要的一环，该环节也是整个动漫产业发展过程中时间占比较大的一部分，更长的产业周期也决定了此过程需要动漫IP本身的素质过硬，在消费者心中有足够的价值地位，后续的衍生品产业推广、开发才能顺利进行，才能更好地打开市场，以求得更丰厚的经济效益回报。

我国的特殊国情和动漫衍生品的独特属性，决定了动漫衍生品产业需要依附这两个前提条件进行发展，需要探索出属于我国自身的动漫衍生品产业的特殊道路，从而使整个动漫产业得到高速的发展。如何实现建立符合我国国情的动漫衍生品产业，如何在文化属性上彰显动漫IP价值成为早期中国动漫衍生品产业探索的重要问题，产业构建也由此展开。在我国此前的动漫衍生品产业发展过程中，动漫作品本身所弘扬的精神与文化内涵，成为创作者、创业者们最关心的一点，虽然掣肘于动漫作品特定传播媒介的限制，无法快速在社会面形成有效的价值观念，但一个良好的作品精神内核却能够在后期衍生品推广的过程中给消费者带来更多、更丰富的精神情感交流，衍生品广泛的应用场景同时也能反哺动漫作品的宣发影响力，二者相辅相成，作品与衍生品依靠同一个精神内核形成良性循环，以目前来说，这便是中国动漫衍生品产业在中期探索中，通过实践所得出的部分成果。基于此前中期探索阶段的尝试，近些年的国产原创动漫作品愈发重视精神内核支撑动漫IP价值这一作用体系，于是诞生了《哪吒之魔童降世》(见图7-2)、《姜子牙》(见图7-3)等作品，该系列动漫作品构建了自身独有的、依附于我国传统文化的精神内核，在此精神内核的加持之下，动漫IP的价值

逐渐被消费者所认可，其相关的动漫衍生品也能够更好地被消费者接受。

图7-2 动画《哪吒之魔童降世》海报

图7-3 动画《姜子牙》海报

7.1.3 现阶段中国动漫衍生品遇到的困难与机遇

现今，中国动漫衍生品产业发展所遇到的最主要问题，便是外国动漫IP产品占据了国内动漫衍生品市场的大部分份额。20世纪八九十年代至今引进的一系列美、日动漫作品在国内消费者群体中建立了良好的IP印象，为后续此类IP形象相关的动漫衍生品进入中国市场打通了渠道，但也阻碍了一部分新生的国产动漫IP以及IP相关动漫衍生品的发展。

从另一个角度来说，这种现状同时也是中国动漫衍生品产业发展的机遇，通过向国外优秀动漫IP版权商取得形象授权，充分发挥我国本土制造业发达的优势，从制造端入手，先以国外IP加国内制造的模式打开中国动漫衍生品的销路，以价格和质量优势挤占更多的市场份额。在发展动漫衍生品制造业的同时，学习国外动漫衍生品树立IP形象的经营模式，大力发展我国国产动漫作品的IP形象，从制造和创新两端一同解决现今中国动漫衍生品产业所遇到的问题。

改变中国动漫衍生品产业盈利模式也是现阶段急需解决的问题。以往中国动漫衍生品产业仅仅是单一的高密集型文化产业，拓宽产业体系，延长产业链条，有助于中国动漫衍生品形成更多的产品品类和更长的生命周期，同时也能产生更高的产品附加值，由此摆脱当前我国动漫衍生品产业仅局限于文化产业一个产品品类的困境。将动漫衍生品从文体类产品延伸至人工智能、汽车产业、通信工程等科技型产品，丰富产业产品品类，获得更广阔的市场。

7.1.4 中国动漫衍生品产业品牌意识的打造

一个产业中，品牌的打造往往是漫长而又复杂的，在此过程中，不仅是对某一两个企业品牌进行塑造，更是对整个产业链资源的整合。现今的中国动漫衍生品产业发展过程中，缺少的正是这种品牌的力量，对零散企业的整合能够在提升产业效率的同时，提升产品质量，为一系列的动漫衍生品打开更广阔的市场，这既是中国动漫产业衍生品当前的发展瓶

颈，也是未来发展的转机。品牌效应能够帮助整合产业资源，提高消费者认可度，以便使我国的动漫衍生品产品更好地被市场所接受。想要打造我国特有的动漫衍生品品牌，需要做到以下几点。

首先，完善中国动漫衍生品产业的产业链条，以创新理念为基础，在研发创新、生产制造、销售售后等各个方面完善动漫衍生品的产业架构。

其次，加强动漫衍生品产品在知识产权方面的保护，以完善的产业规范体制给予动漫衍生品从业者们以创新换回报的信心。

再次，完善动漫衍生品产业的融资投资体制，合理、完备的融资体制是保障充足资金流投入中国动漫衍生品产业建设的最好手段，维护投资人与经营者的合法权益，才能吸引更多的人才、资金进入中国动漫衍生品品牌打造的工作中来。

最后，优化中国动漫衍生品产业的营销模式，结合当今网络线上消费的热潮，改变原本单一的实体动漫衍生品营销模式，通过更多渠道推广动漫衍生品产品，以此来打造动漫衍生品品牌。相信在不久的将来，中国动漫衍生品产业中一定会出现更多优秀的、让消费者满意的动漫衍生品品牌。

7.2 中国动漫衍生品产业的发展

动漫衍生品是以动漫作品中的原创动漫形象为核心，经过专业设计所开发出的一系列可供售卖的产品或服务。动漫衍生品涵盖范围很广，电影、书籍、游戏、玩具、服饰、食品、文具、日化用品、家居用品、电器，甚至交通工具都能开发成为动漫衍生品。动漫衍生品还可以以形象授权的方式拓展到更广泛的领域，如主题公园等旅游产业及服务行业等。

动漫产业链，即与动漫产业直接或间接相关的一系列产业组成的链式结构，是动漫产品从创意制作到发行播映，再到衍生品开发、生产、销售等过程中所关联的各个产业部门之间关系的总和。

7.2.1 中国动漫衍生品产业发展的现状

动漫产业在当今社会拥有强大的影响力，动漫的受众人群也逐渐从最开始的儿童和青少年扩展到了各个年龄段，这与动漫产业所营造的文化氛围息息相关。动漫产业发展至今，已然成为融合了游戏、电影、音乐、文学、摄影、绘画等多种元素的综合艺术，形成了一个完整的产业链，也出现了许多不同类型的动漫衍生品。

动漫自产生至今已经形成了一种独特的文化属性，这种文化属性成为动漫发展的根源，它支撑着市场、经济的发展。动漫产业基于这种文化土壤迅速向前发展的同时，更多的优秀作品孕育而生，吸引了更多人的关注，产业链也愈发完善，动漫衍生品也愈发多元化、家常化。

中国动漫产业曾经创造过辉煌的历史，但是随着时代的发展一度受到境外动漫文化的强烈冲击，同时因为国内资本的入局和制度的不完善，导致中国动漫产业长时间处于停滞状

态,而正是这段时期,影响了中国动漫完整产业链的形成,进而影响了动漫衍生品在中国的发展,使得国外动漫产品及其衍生品迅速占领中国的市场。

近年来,随着国家在文化创意产业上的大力度扶持,这一状况逐渐得到改善,中国动漫在创意、数量与质量上都取得了可喜的成绩,越来越多的动漫企业也开始投身于衍生品环节的市场拓展之列。但是现实的收益状况却并不乐观,目前国外动漫产品依然占据高达89%的市场份额,国内原创产品仅占11%左右。中国动漫产业衍生品在发展中暴露出的多方面不足,成为制约其快速发展的突出问题。

7.2.2　中国动漫衍生品产业发展有待完善的问题

1. 完善动漫产业链

中国的动漫产业虽然也在快速发展,但动漫产业链的完善度与日美等动漫强国仍然有一定差距。一来是日美等动漫强国与中国的文化土壤、商业规模、受众群体不同,二来是日美等动漫强国已经形成了完整产业链下的良性循环,而中国尚不完善的产业链在国外动漫产品面前缺乏足够的竞争力。以日本为例,作为日本第三大产业的动漫产业,一直以来都在带动日本的经济和相关行业的快速发展,日本动漫市场销售额一年可达230万亿日元,而且目前日本的动漫衍生品产业大多以日本漫画周刊作为发展的起点,然后通过发展逐步形成全产业链。例如,日本漫画家在漫画周刊上连载的作品积累了一定的人气和销量之后,就可以实现动画化,进而衍生游戏、手办、立牌、玩偶等多种动漫衍生品。日本的动漫衍生产业主要是二次元产业模式的整合和开发,其中日本动漫的二次元衍生品市场产值已经达到整体产业市场总产值的70%。而目前中国动漫的二次元衍生品市场产值仅仅可以达到整体产业总产值的30%左右,其中最重要的原因就是产业链完善度的不同。

2. 深耕动漫衍生品开发层次

目前我国的动漫衍生品主要集中在文具、玩具、贴纸、卡片等低端的消费领域,但是动漫衍生品可运用的领域还很广阔,比如主题公园、主题餐厅、数码产品、汽车、产品设计等。比如,《王者荣耀》手游,其衍生品仍然集中在衣服、挂饰、文具等领域,虽然也有手办、智能音箱(见图7-4)等,但其开发程度仍然不足以形成庞大的受众群体及市场。

3. 强化知名原创动漫形象及品牌建设

当前中国动漫产业缺乏具有足够知名度及影响力的原创动漫形象及品牌,尽管有些作品曾经红极一时,其中的一些形象在当时也具备了一定的影响力及粉丝基础,但由于产业链的完善度不足等多方面原因,最终使得这些形象昙花一现,在盛极一时之后迅速淡出观众的视野。比

图7-4　《王者荣耀》智能音箱

如，《秦时明月》中的少司命，《偷星九月天》中的九月、十月(见图7-5)，以及2019年大火的《哪吒之魔童降世》中的哪吒等，尽管它们的运营方也曾经做出扩大产业链、制作各种动漫衍生品的尝试，但都因为各种各样的原因没能使动漫形象保持高热度及高粉丝数量，最终走向没落。

由于缺乏知名动漫形象而且品牌的号召力远不及国外大型动漫公司，中国动漫形象授权市场绝大部分被国外动漫形象占据，中国本土的动漫形象市场占有率不足10%，这就导致了中国本土动漫形象很难找到实体公司愿意购买版权进行相关衍生品的开发。

4. 解决动漫衍生品开发环节资金不足的问题

图7-5 《偷星九月天》中的角色 九月、十月

我国动漫界已经意识到了衍生品市场收益可观，但是由于动漫产业链下游环节的资金投入规模太大——从动漫衍生品的产品研发、生产、储存、物流到开辟销售渠道，需要数百万到上千万元的资金。但是我国动漫企业规模小、资金实力薄弱，仅是动漫产业链上游的创意制作就已经要消耗大笔资金，而这个环节属于必要的成本投资，通过出售播出版权实现的销售收入仅能收回成本的25%～35%，剩余资金再投入衍生品开发环节时已经力不从心，而政府的扶持资金大多投入上游的创意制作环节，所以我国动漫原创企业尽管很想介入衍生品市场，但大多因为资金压力而放弃这个利润巨大的市场。

7.2.3 中国动漫衍生品产业发展的优势

1. 动漫衍生品市场潜力巨大

目前中国动漫的受众群体还主要集中在儿童和青少年，这就使得中国具有更多年龄段的潜在的庞大受众，随着中国动漫产品的成熟度及消费品思想、文化深度的提高，未来中国的动漫市场会逐渐涌入更多的观众和消费者。

中投顾问调查分析显示，2011—2015年，中国儿童食品、玩具、服装制品及各类儿童出版物销售总额约650亿元，而这些服装、玩具和食品都可以开发成动漫衍生品。就北上广深4个城市而言，2010—2012年，10～30岁的人群消费的动漫产品数额就高达200多亿元。同时，国产游戏、手办等这些占据衍生品市场的核心产品，这些年发展迅速，在不久的将来亦可以为国漫衍生品市场打拼出一片新天地。

由此可见，中国动漫衍生品无论是受众群体，还是消费市场，都具有巨大的潜力和发展空间，在未来5～10年的时间里，中国动漫产业有望在国民生产总值中崛起，并占有一席之地。

2. 国家政策扶持

《动漫产业"十二五"规划》明确提出，要促进与动漫形象有关的服装、玩具、食品、

文具、电子游戏等衍生品的生产和经营，延伸动漫产业链，扩大动漫产业的盈利空间和市场规模。大力发展动漫品牌授权业务，推动各环节企业的互动合作。随着近几十年动漫产业的迅速发展，当代年轻人从小就受到动漫文化的影响，未来动漫将作为一种新的文化体系在中国生根，进而在各个领域发芽、生长，而不是仅仅停留在娱乐层面。

3. 动漫产业消费增速快

2009年以来，中国动漫衍生品市场规模逐年增加，到2013年约为264亿元。随着动漫电影、游戏的开发，我国动漫产业发展更为迅猛，截至2016年底，我国动漫产业产值达到1320亿元，同比增长16.6%，动漫产业已经成为我国第三产业发展的主力军。改革开放以来，我国各行业发展迅速，均呈现饱和趋势，动漫产业作为后起之秀，仍存在约60万人的就业缺口。

4. 动漫新渠道增加

随着网络时代的到来，动漫产品的传播形式不再局限于之前的杂志、线下周边产品，各大动漫视频网站、在线漫画网站、动漫游戏App等迅速发展，动漫新媒体平台关注度得到大幅提高。AcFun弹幕视频网站和哔哩哔哩网站的日访问量达到了数百万之多，哔哩哔哩在互联网网站Alexa的用户流量排名中已居全球333名，成为年轻人关注动漫的一个主要途径。同时，随着《王者荣耀》《英雄联盟》等游戏的大火，动漫游戏的受众群体也越来越广。以《三国志战略版》(见图7-6)为例，不同于以往以青少年为主的受众群体，越来越多的不同年龄段、不同职业的人加入动漫游戏玩家的行列，甚至教授、企业家等这些年龄偏长、社会地位较高、较少接触动漫游戏产品的群体也开始进入动漫游戏市场，并提供了远高于青少年的消费力。

图7-6 《三国志战略版》画面

5. 深厚的文化基础

每个国家的动漫产品都有其本土传统文化的影子，而中国作为文明古国，拥有极其深厚的文化基础，同时这些文化已经输出到世界各地，如中国美食、唐人街、国风文化等。依托于中国独特传统文化的中国动漫作品，在未来的动漫大市场中拥有非常好的前景。比如，《画江湖之不良人》(见图7-7)以唐朝"不良人"这个群体为主线，讲述了一个皇子流亡路

上发生的故事，大量的中国传统武学、门派等得以展现给观众，既宣扬了中国的传统文化，也让作品拥有了扎实的文化基础和深厚的文化底蕴。

图7-7　《画江湖之不良人》武戏画面

7.3　中国动漫衍生品产业对动漫文化的影响

动漫具有极强的表现力与通用性，能够在不同国家和民族之间广泛传播，可以承载丰富的民族文化，动漫文化的功能构建是通过动漫作品内在的价值观念和参与动漫作品衍生品的行为方式完成的。在娱乐、通俗的表象下，潜移默化地传递价值观，使受众在无意识间产生文化认同并接受。在当今动漫文化盛行的年代，动漫文化在文化价值观传播、思想政治教育方面的功能不可小觑。

7.3.1　中国动漫衍生品产业与动漫文化的关系

动漫发展至今，成为一种融合了电影、绘画、摄影、音乐等元素的综合艺术，形成了一个完整的产业链，进而产生了许多动漫衍生品。动漫衍生品种类繁多，它以动漫为核心，衍生出包括模玩、游戏、电影、书籍、服装等产品，动漫衍生品涉及的范围广泛，市场巨大，深刻地影响着人们生活的方方面面。

动漫也拥有自己独特的文化属性，而这种动漫文化的形成，又反过来成为动漫发展的根源，肥沃的文化土壤支撑着动漫市场经济的发展。动漫是社会生活的折射，也蕴含哲学、文化等复杂元素，动漫的受众人群从最开始的儿童、青少年，到现在的各个年龄段，这与动漫文化所营造的文化氛围息息相关。动漫文化从某种程度上影响着社会文化的走向，有助于形成一定的社会文化集群，文化集群的出现也推动着动漫衍生品市场的发展与变化。

7.3.2 中国动漫衍生品产业对动漫文化的影响

动漫这种艺术形式有着易于传播的特性。首先，它的造型不受限制，各种体型、比例、夸张的表情、动作、镜头语言都可以通过动漫轻松表达出来，这就使得动漫可以吸引各个年龄段的观众。其次，动漫的题材是多样的，古代、当代、科幻、异世界等多种多样的题材都可以表现，它可以凭空架构一个全新的世界，并让人沉浸其中。从喜剧到悲剧，从动作到文艺，不同的作者会塑造不同风格的动漫作品，使得动漫有着极强的多样性。动漫的这种特性，使它所涉及的范围广，面对的受众多，也更容易将现实的文化承载其中，形成独特的动漫文化。

动漫产品所隐含的意识形态如理想、情感、哲学思考等，在特有的渗透性作用下无形之中影响着观众的价值观。如动漫作品中对理想的执着、对不公的抗争、对美好生活的感受、对人性的思考等，都在潜移默化引发观众的思考。

例如，《斗破苍穹》中主人公萧炎年少被人欺负时所说的"莫欺少年穷，我命由我不由天"（见图7-8），是对命运的不屈抗争，主人公面对危难的勇往直前让观众产生一种情感上的认同，进而影响观众的心理状态与价值观。单一的动漫产品对于观众和整个文化的影响也许是薄弱的，但无数动漫产品的总和对文化的影响却是深远的。动漫产品独特的民族文化内涵、意识形态在潜移默化中缓慢而隐秘地影响着受众，从而实现正面的价值导向与民族文化认同。

图7-8 《斗破苍穹》主人公萧炎

7.3.3 中国动漫文化存在的问题

1. 中国动漫的竞争力有待提升

国外动漫产品的大量涌入，对中国本土的动漫衍生品产业产生了较大的冲击，其主要体现在两个方面。

一是对动漫人才的争夺。由于中国动漫产业开发环节资金不足等问题，导致大量优秀的动漫人才外流。

二是对动漫市场的争夺。中国动漫产业链的完善度及动漫产品形象的热度与国外的动漫产品尚有一定差距。比如中国虽然也有《一人之下》《斗罗大陆》等优秀动漫作品，但在国外的《海贼王》和漫威作品面前依然缺乏竞争力，因而国内动漫品牌在市场竞争中处于劣势地位。国外品牌占据这个产业市场的金字塔尖端和中端偏上位置，迫使中国动漫衍生品企业只能在中端发力，努力缩短与国外品牌的距离。

2. 中国动漫受众数量不足且低龄化

中国动漫的受众群体主要集中在儿童和青少年，中国大量的知名动漫产品也是面向低龄的受众群体，比如《喜羊羊与灰太狼》《熊出没》，这些动漫相关产品的消费者年龄大多为 7~15 岁，没有固定收入，消费能力偏低。而动漫衍生品本身由于自身价格高、产量低，如一个正版的手办少则七八百元，多则成千上万元，这使得部分商品的价格远远超过了消费者的实际承受能力，影响了动漫衍生品市场与动漫文化的发展。而面向全年龄段受众的中国动漫作品的数量偏少，这就使得部分拥有高消费力的群体只能去消费国外的动漫产品，进一步影响了中国动漫衍生品市场的发展与动漫文化的普及。

7.3.4 中国动漫文化如何更好地发展

1. 打造中国动漫品牌

一个动漫作品如果没有别致可爱的动漫造型和新颖动人的故事情节做基础，哪怕具有再广泛的传播渠道也不会在受众心目中留下任何印象，而其衍生品开发更无从谈起。因此，动漫衍生品开发的前提就是必须设计、制作具有创新价值的、被市场所接受的动漫内容产品，以及深入人心的、适合衍生开发的动漫形象。应该注意，选择国外动漫作品的"盲点"题材切入，设计出适合中国人审美心理的动漫形象。此外，有了成功的动漫形象还应加强动漫品牌建设，形成品牌效应，才能提高动漫衍生品开发的层次，从而促进整个动漫产业链的良性运作。

2. 打造全龄化动漫

动漫产品的受众不只是儿童和青少年，而是社会上各个年龄段的人。以漫威的产品为例，《复仇者联盟》系列电影的每次上映，都会吸引各个年龄段的观众去欣赏，甚至会出现一票难求的现象，这是因为其受众不只定位于儿童，而是各个年龄段。中国也有一些全龄化的动漫，例如《哪吒之魔童降世》(见图7-9)，也斩获了50亿元的票房，足可以与《复仇者联盟》系列相比肩。因此，应该让动漫作品的思想更成熟，内容更有深度，情节与人物塑造更加具有感染力，进而吸引各个年龄段的观众。

图7-9 《哪吒之魔童降世》画面

3. 结合传统文化增强中国动漫感染力

我们应该依靠自身的文化特点，制作中国独有的优秀动漫作品。例如，中国的武术、古装文化、茶道、围棋、文言文等，博大精深的中华文化可以为动漫作品提供源源不断的创作素材。《花木兰》《功夫熊猫》等作品的热播，说明中国的传统文化在国外拥有足够的市场及影响力，反之中国本土动漫关于传统文化的挖掘力度不足，表现形式较为单一，时代元素

气息不足。

如何打造更具影响力的本土动漫品牌,一个关键点是深层次挖掘传统文化,合理运用中国元素来开发动漫形象周边衍生品。例如,《秦时明月》中的各种名剑(见图7-10),可以将它们制作成衍生品。此种动漫衍生品开发模式可以大大增强动漫作品和衍生品的内在联系,还可以缩短设计时间,加快衍生品上市销售的进程。另外,动漫形象设计可以融合传统艺术形式,如木偶形式,来重新定义动漫形象,设计简单,可以带给人耳目一新的视觉享受。中国动画片中,剪纸片、拉毛动画片、水墨动画片及皮影片等形式多样,尽管很多东西已经过时,但动漫衍生品开发过程中可以借鉴传统艺术形式,打造更多有民族特色的动漫形象,更好地吸引消费者的关注和支持。

图7-10 《秦时明月》海报

4. 借助流行文化丰富动漫内容

随着互联网的发展,一些网络流行文化成为观众喜闻乐见的元素。例如,各种幽默诙谐、极富感染力的表情包被《喜羊羊与灰太狼》应用(见图7-11),让动画变得更富有趣味性,在网络上收获了大量的好评。这种流行文化,极大地充实了动漫作品的内容,增强了动漫作品的生命力与活力,更加贴近观众的生活,增强人们对动漫作品本身的好感。因此,通过发挥动漫影片和网络文化的双重推广与宣传效应,可以更好地引导消费者支持动漫作品的衍生品。除此之外,也可以将网络文学资源融入其中,很多漫画平台都在以热度高的网络小说为原型,进行改编、漫改的二次创作,这种创作模式既可以保证作品在一开始就拥有足够的粉丝基础,还可以完善我国动漫衍生品的产业链,扩大作品的影响力,可谓一举多得。

图7-11 《喜羊羊与灰太狼》中的表情包

7.4 中国动漫衍生品产业未来展望

随着中国动漫衍生品产业的不断发展，所有的新发展机遇和市场变化都是应该被重视和利用的，只有做到了对产业自身的专业化规划、对消费者群体的清晰定位、提高产业竞争力与丰富产品文化内涵等，中国动漫衍生品产业才能有更美好的未来。

7.4.1 中国动漫衍生品产业发展趋向专业化

我国的动漫衍生品产业正朝着更加专业、分工更加明确的方向发展，动漫衍生品的原动漫IP和衍生品授权出现了分离化的现象。

在早期的动漫衍生品产业中，动漫衍生品最初是由创作动漫IP的公司自行进行生产、营销、变现等流程来实现收入，动漫公司内部自成体系，单一企业就能实现动漫产业各个环节中的生产功能。

而现如今，在更加专业化的发展理念渗透到动漫产业中以后，动漫衍生品的生产制造也随之发生了改变。动漫衍生品的品牌授权商、产品代理商、被授权商三方彼此分离又相互协作，各自承担了一部分动漫衍生品研发、制造中的职能。品牌授权商在此过程中仅承担动漫作品的创作；产品代理商则在得到代理权后，进行下一步的品牌推广与经营；被授权商在得到产品代理商的信任后，便可着手动漫衍生品的实际研发、制作和销售。分离经营、统筹规划是未来中国动漫衍生品产业发展专业化的最显著特征，也是整个动漫衍生品产业蓬勃向上的有力保证。

无论是国内还是国外的动漫衍生品厂商，专业化的发展策略都得到了很好贯彻，这也是保持动漫衍生品产业竞争力的要求。十年前，由迪士尼、腾讯、中国动漫集团着手签约的产销体系，帮助迪士尼这一老牌动漫作品、动漫品牌授权商顺利进驻陌生却又广袤的中国市场，而中国动漫集团雄厚的官方资源也为中国动漫企业在此体系中争得了发展机遇，腾讯公司则是凭借自身擅长的宣发、推广业务，进一步开发了动漫作品在娱乐产业中的衍生品。这些实例都佐证了中国动漫衍生品产业无论是在今天还是在未来的发展，都需要有专业化的发展方式，这样整个动漫衍生品产业才能得到健康、可持续发展，保证未来衍生品产业能够步入高端化的领域。

7.4.2 中国动漫衍生品产业的动漫形象建设

中国动漫衍生品产业的发展模式目前仍处于代加工的原始设备制造模式，这种模式也被称为定点生产，俗称代工。这样的生产制造模式导致了动漫衍生品产业的创新能力不足，同时由于缺乏足够吸引消费者的国产原创动漫形象，无法长久地带动市场的消费热情，也无法提升动漫衍生品的附加价值。脱离这种困境的方法便是创造中国自己的动漫形象品牌，丰富动漫形象内涵，譬如前几年大获成功的喜羊羊形象。该形象出自电视连载动画《喜

图7-12　动画《喜羊羊与灰太狼》海报

羊羊与灰太狼》(见图7-12)，在一段时间内其热度可媲美我国经典原创动画形象黑猫警长和孙悟空，由此形象所研发、生产的一系列动漫衍生品都饱受好评。

目前，由中国本土绘制、创新的原创动漫形象及其相关衍生品，在国内动漫衍生品市场的占有率仍然较低，因而在未来提升我国动漫衍生品制造能力的同时，也应该大力推进原创动漫形象品牌的建设。

在动漫形象品牌的建设中，也应注意衍生品开发和产业链整合同步进行，我国动漫产业相关企业，大多顾虑于市场认可度问题而滞后这一步的计划和实施，拖慢了动漫衍生品整体的生产、制造进度，整合产业链的上下游资源，在大力推广动漫形象的同时，积极推进衍生品开发计划，才能保证动漫衍生品在市场中的竞争力。

7.4.3　中国动漫衍生品产业国际竞争力的提升

就目前整个中国动漫产业发展态势来看，外部压力明显，美、日、韩等率先起步发展动漫产业的国家和地区正通过把持手中已有的优势资源和品牌影响力进一步挤压中国动漫产业的发展空间，具体到动漫衍生品产业中亦是如此。因而，在借鉴、学习国外动漫衍生品产业发展模式、寻求衍生品合作研发的同时，提升我国动漫衍生品产业自身竞争力也是尤为重要的一点。

中国拥有广阔的动漫衍生品消费市场，中国消费者也有属于自己独特的消费特点，掌握我国消费者的消费特点，将有助于我国本土的动漫衍生品产业抵御国外动漫衍生品产业的冲击，这也是本土企业的重要优势。对市场体系的合理分析与规划，从市场端入手，以实际需求设计动漫衍生品的发展路线，是中国动漫衍生品产业面对外部压力并能够在中国市场站稳脚跟的重要一步。

在国际市场端，中国动漫衍生品可通过与国外成熟、优秀的动漫作品合作，获得动漫作品的衍生品代理权与研发制造权，以更具优势的产业制造能力，开辟中国动漫衍生品走向世界的道路。同时，为加强中国动漫衍生品在同类竞品中的竞争力，应该注重提高动漫衍生品的创新与研发能力，将创新作为提高中国动漫衍生品国际竞争力的核心理念，寻求产品的新颖与创意，以此为消费点，吸引全球范围内的消费者，打造有别于他国的、独一无二的动漫衍生品产业。

7.4.4　中国动漫衍生品产业发展文化精品化

动漫作品的重要属性之一就是文化属性，各国的动漫作品创作都一定程度上带有独属于

本国特点的文化属性，这也是能很好地区分美、日等不同国家和地区的动漫作品的原因。动漫衍生品产业中，文化属性也是重要的属性之一，发展动漫衍生品产业时融入我国独有的文化属性，将是未来中国动漫衍生品产业发展道路上不可或缺的。

中国作为历史悠久的文明古国，底蕴丰厚的历史文化本身就是一项宝贵的资源，把这种资源整合到动漫衍生品产业中将产生事半功倍的效果。动漫作品在满足普罗大众的世俗娱乐需求的同时，丰厚的历史文化底蕴会极大地提高作品的精神内涵，由此衍生出的动漫衍生品也能有更多的产品分支和消费潜力，能够使衍生品有别于他国的同类型产品，凸显了动漫衍生品在竞品中的竞争力。

动漫衍生品产业在注入文化内涵的同时，发展精品化也同样重要。相较于以往同类型的毛绒公仔、儿童玩具、海报胸针等玩具文创类衍生品，国内的高端手办模型厂商正逐渐投入到产品研发、市场营销。手办模型这类产品在兼具文化属性的同时，制作更加精良，具有价值。如国内手办模型厂商弥索发布的系列产品《国家宝藏》，将以往人们认知中虽然极具风韵但略显陈旧的各式文物珍品，以拟人化的动漫形象制成精美的手办作品（见图7-13），使文物在具备文化属性的同时，以受大众喜爱的动漫角色形象呈现在消费者面前，得到了很好的市场反响。精品化的打造，既能合理维护被授权的动漫角色形象，又能更进一步推进动漫衍生品的商业价值。

图7-13　手办作品《国家宝藏 金瓯永固杯》

在未来的中国动漫衍生品产业发展过程中，文化精品化是实在、可行的发展策略，也是产业良性循环的重要保证。